甄子丹 葉問

電影回顧

目錄

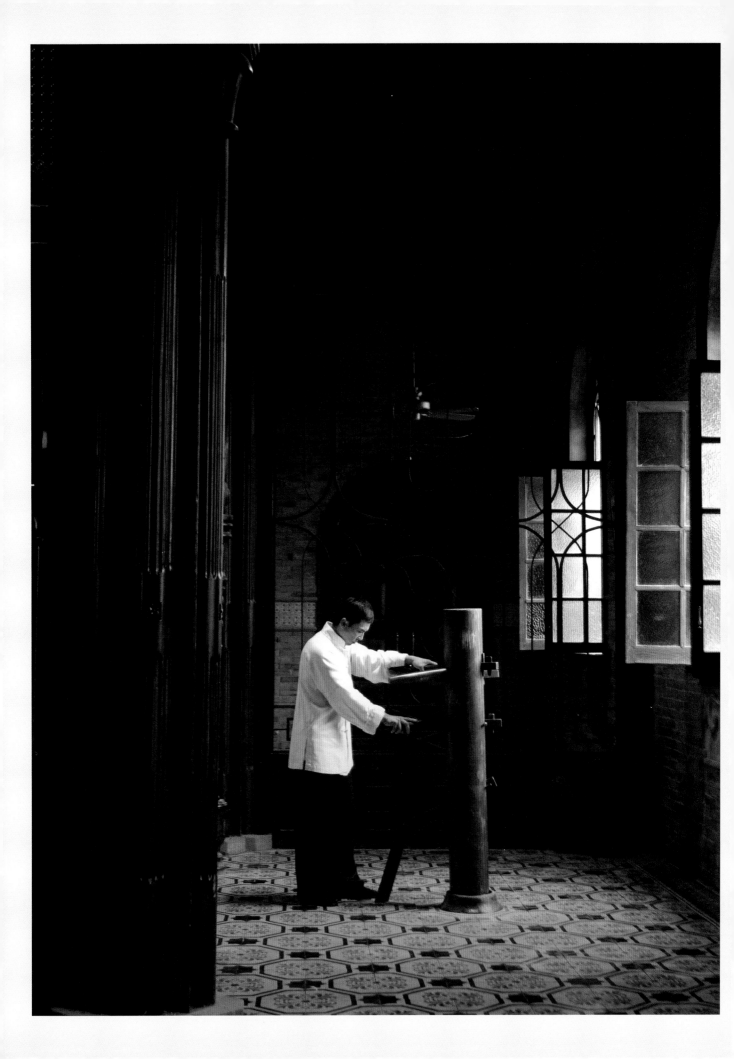

佛山誰最能打？

當然是

葉問

，難道是我啊？

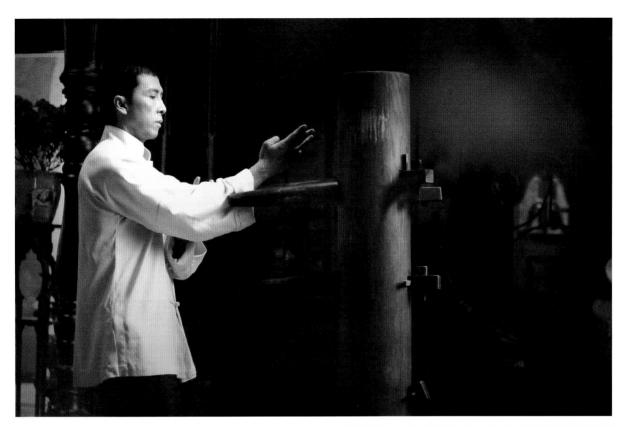

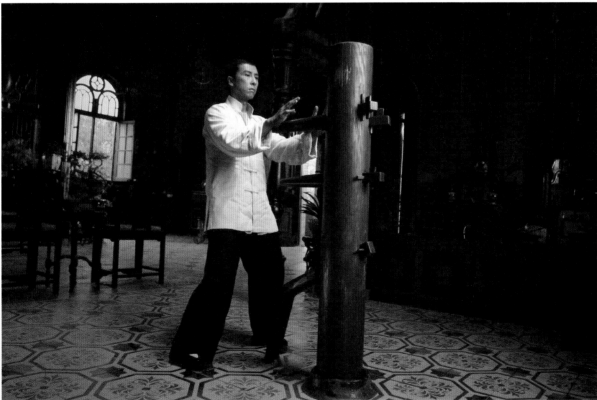

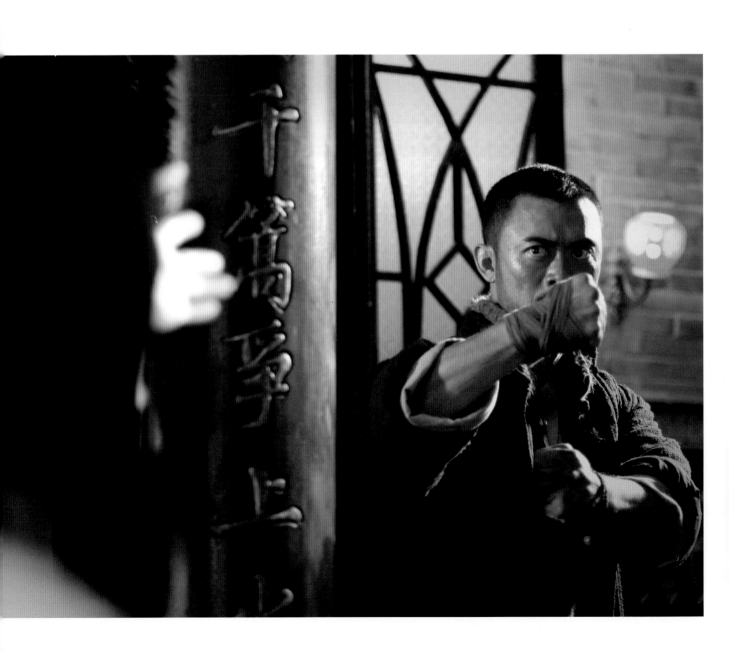

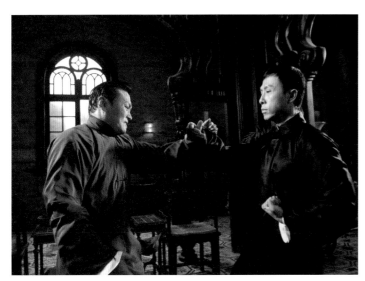
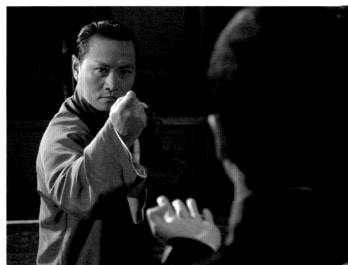

葉問，
你還真怕老婆啊？

這個世界上沒有怕老婆的男人，只有

尊重老婆的男人。

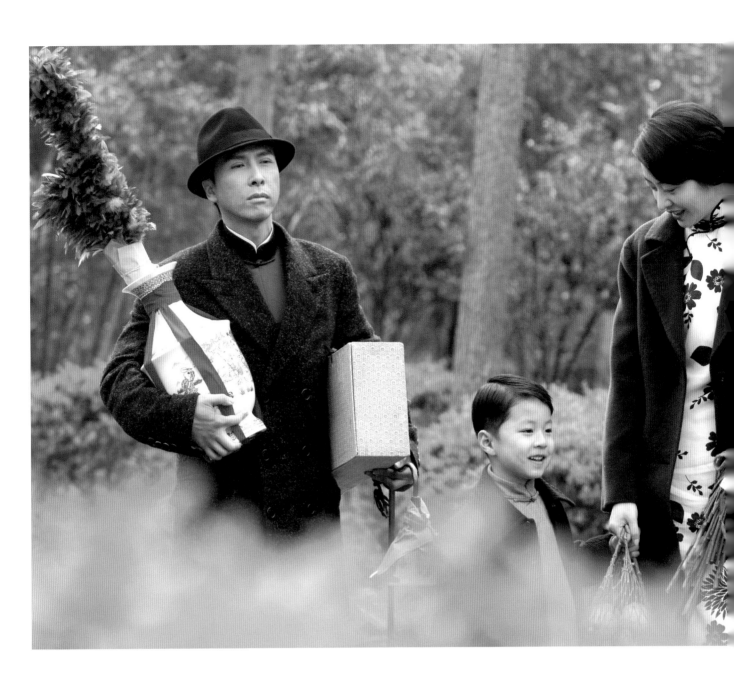

我要打十個。

自己選的。

每個人要走的路，
都是

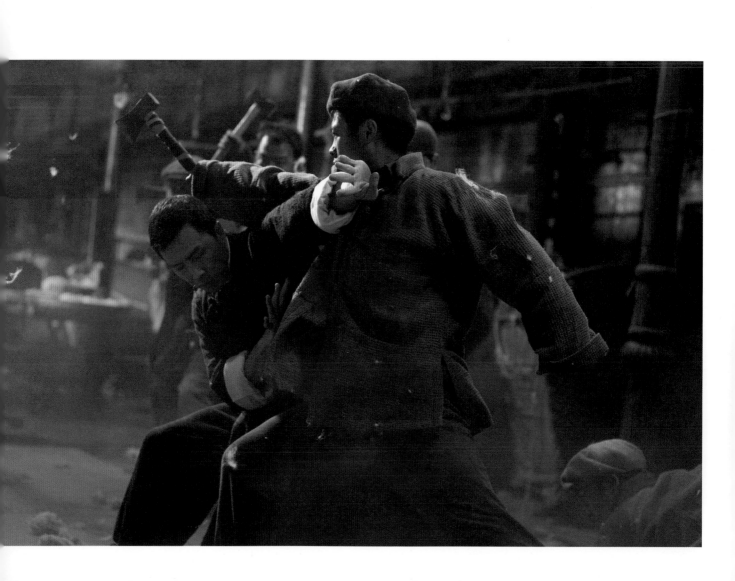

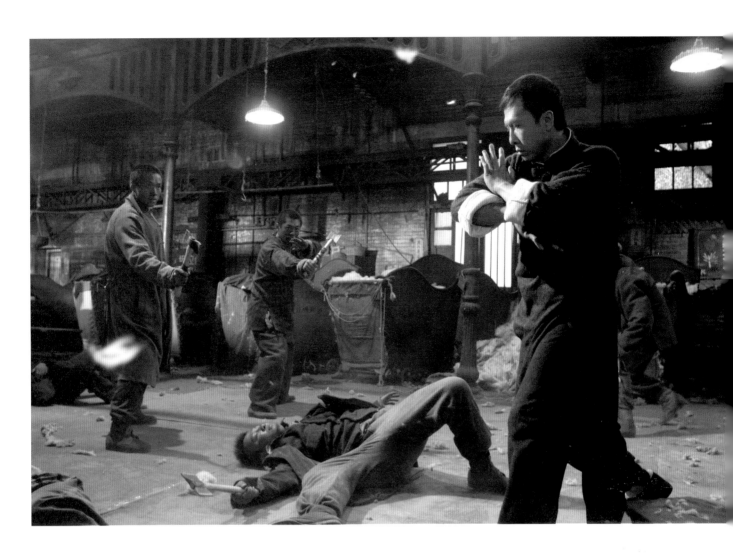

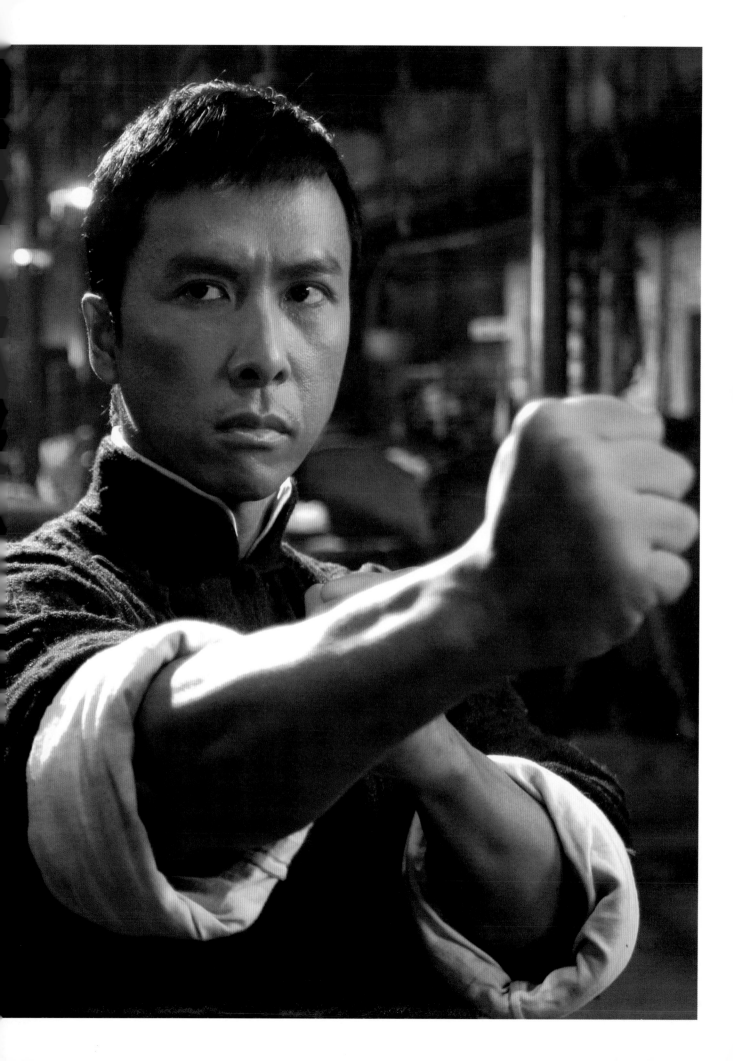

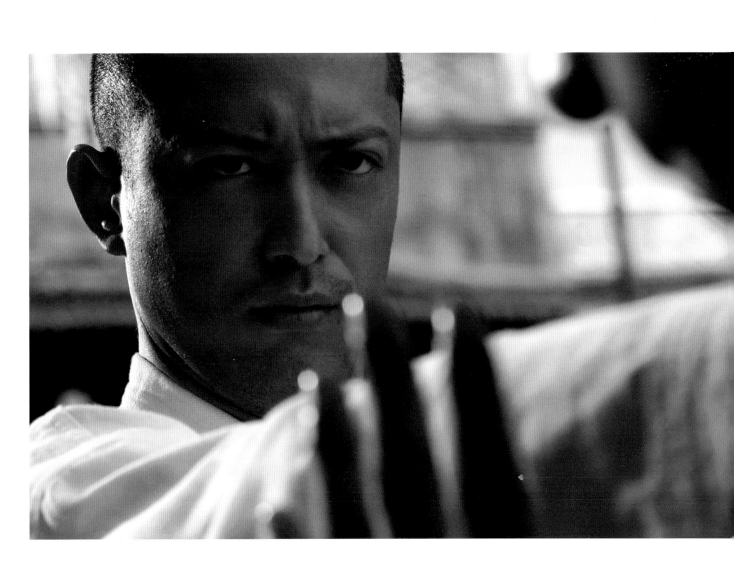

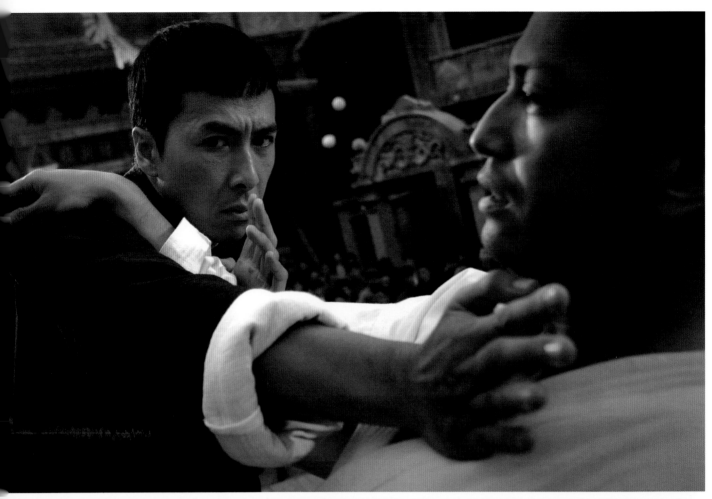

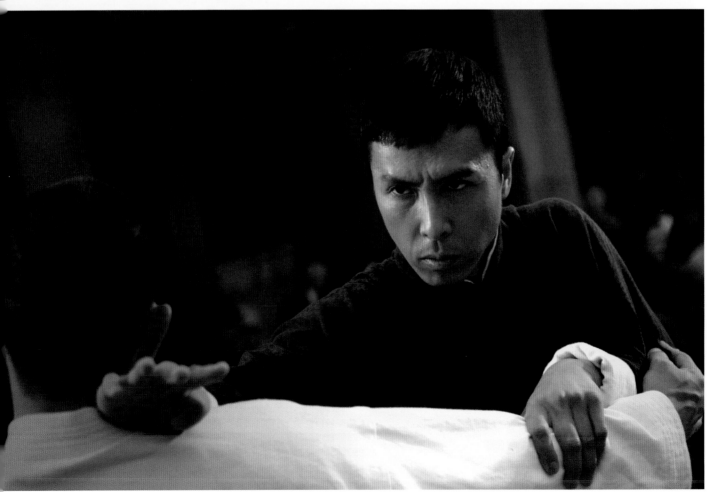

武術雖然是一種武裝的力量，

但是我們

中國武術

是包含了儒家的哲理。

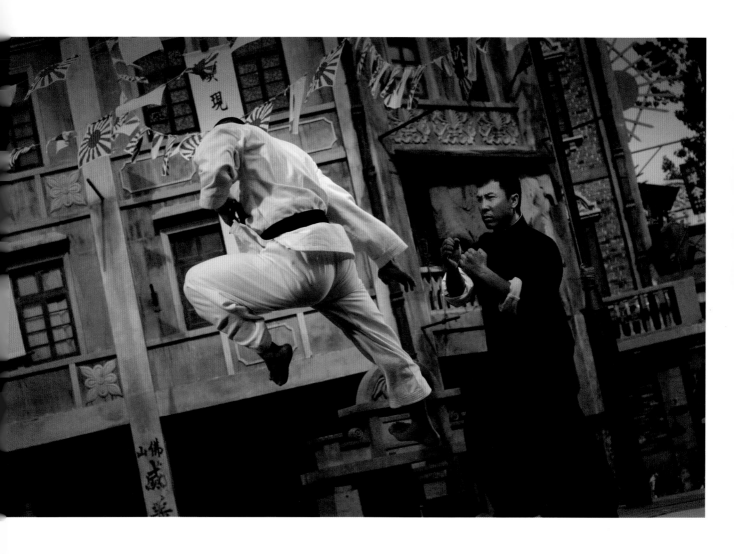

也就是仁；
推己及人，
這是你們日本人
永遠都不會明白的道理。

武德

你叫什麼名字？
我只不過是個

中國人。

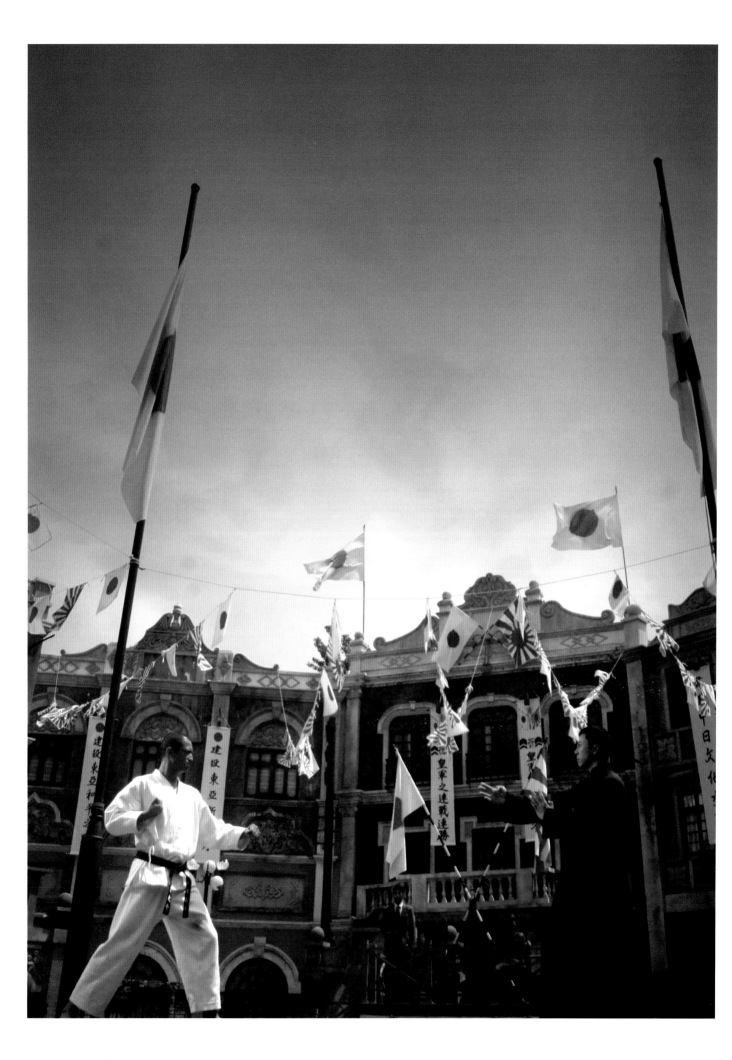

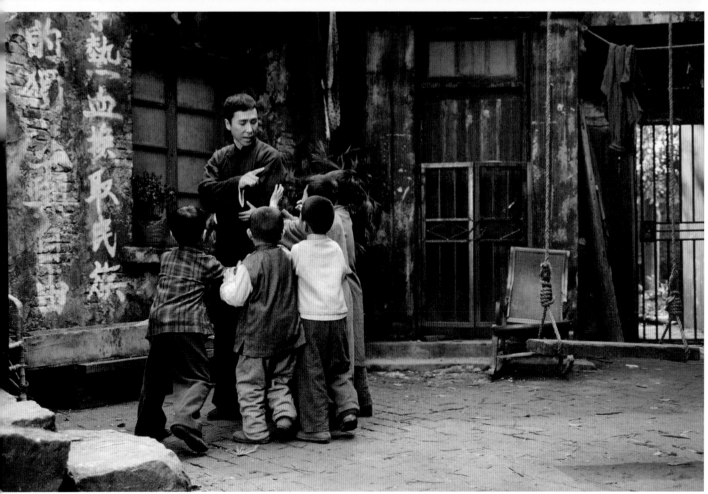

我不管外面的世界怎麼樣，
我只知道，我現在很幸福。
只要我，和你，還有阿準，

一家人

不分開，就什麼問題都沒有。

踏實了。

有了家庭，
有老婆有孩子，
人就變得

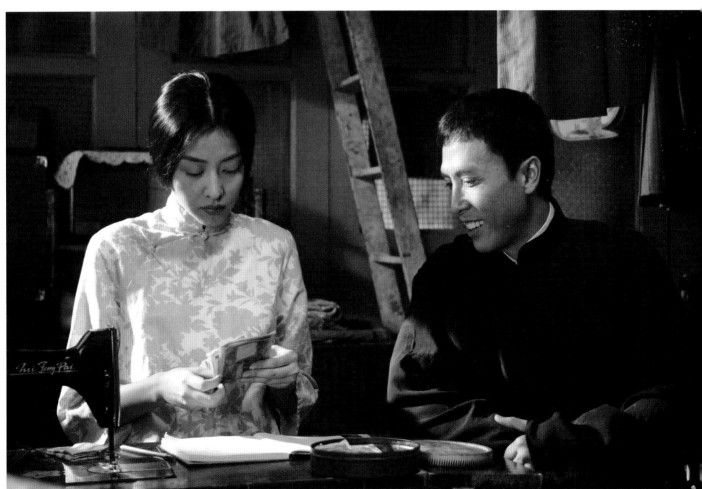

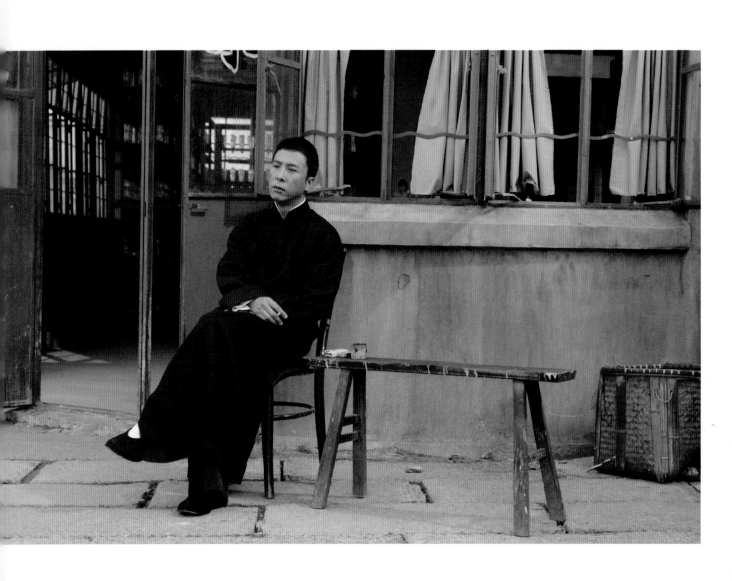

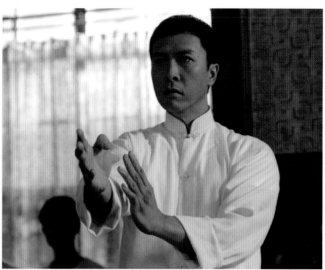

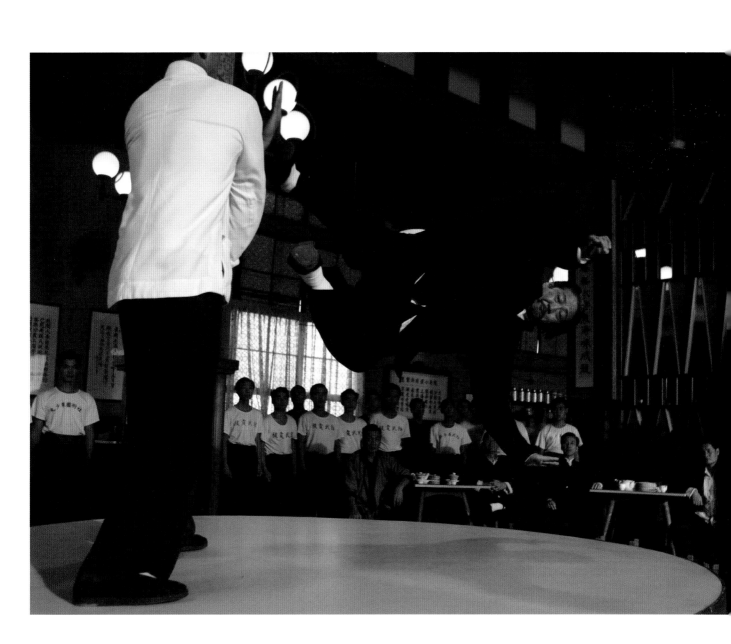

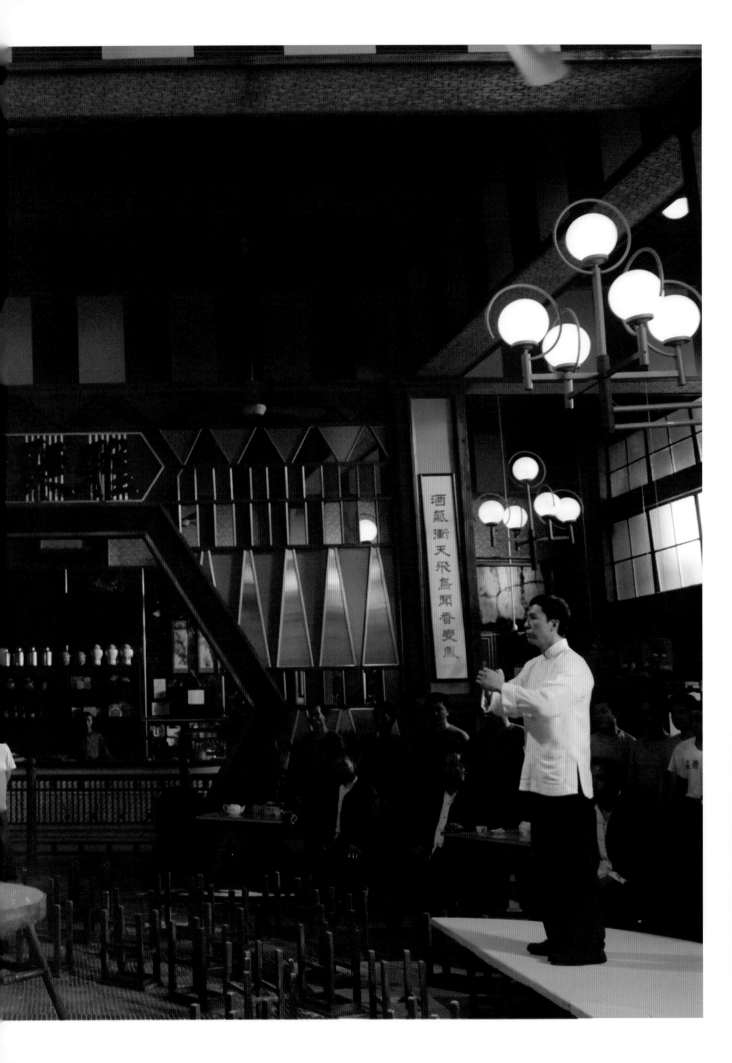

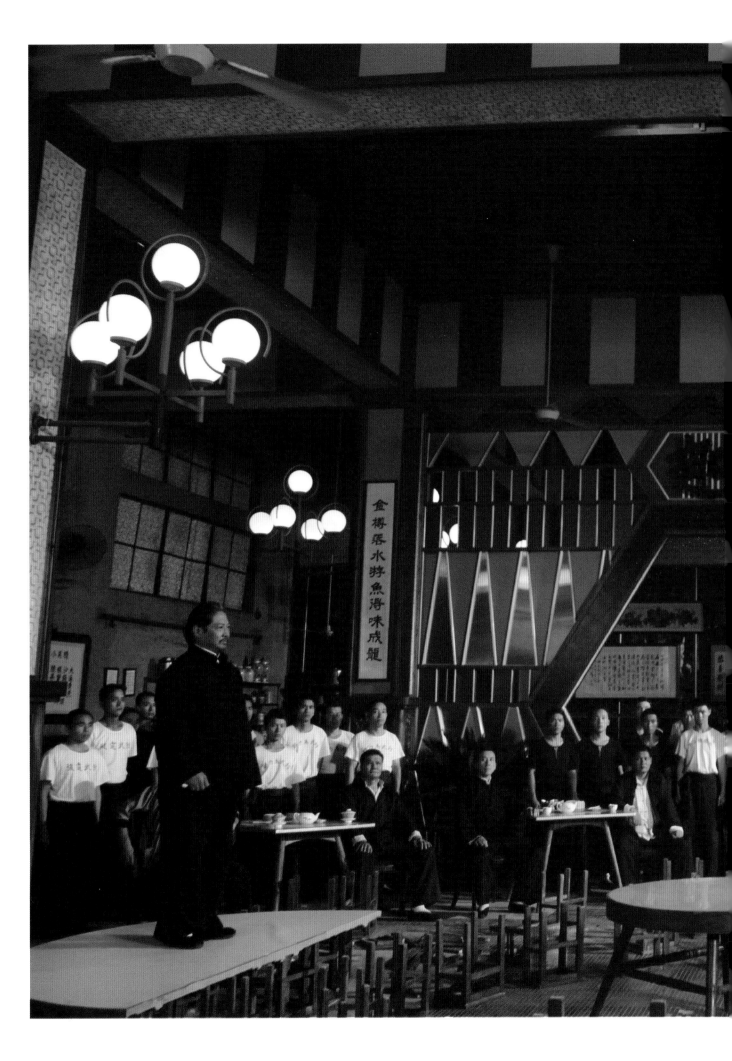

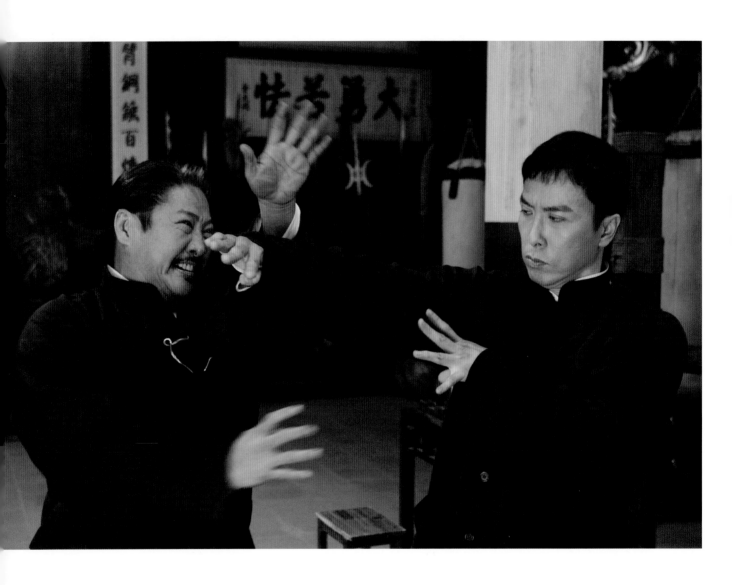

「「葉師傅」。

葉問，
你投降算輸，
掉在桌子外算輸，
一炷香時間，
你還站在桌子上的話，
我就叫你一聲

貴在中和，不爭之爭。

你所追求的，是武功上的拳腳招式，
而我想你學的，是中國的武術。
因為中國武術包含了我們中國人的精神和修養：

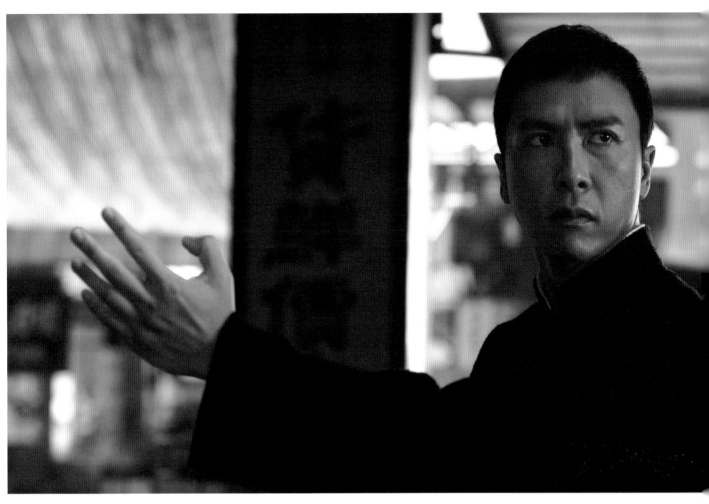
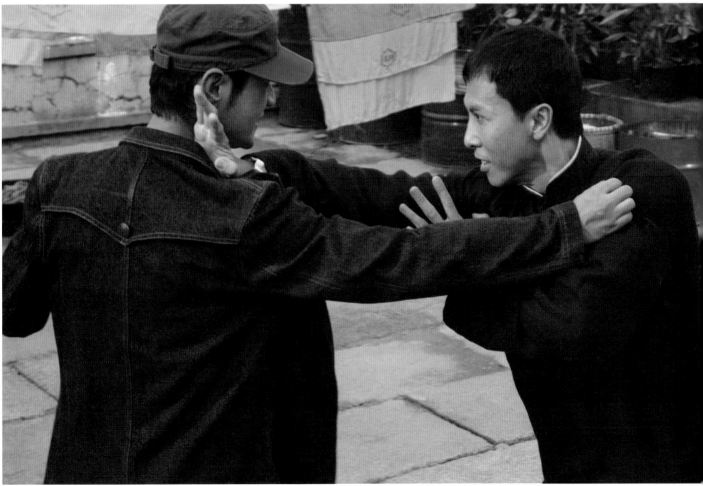

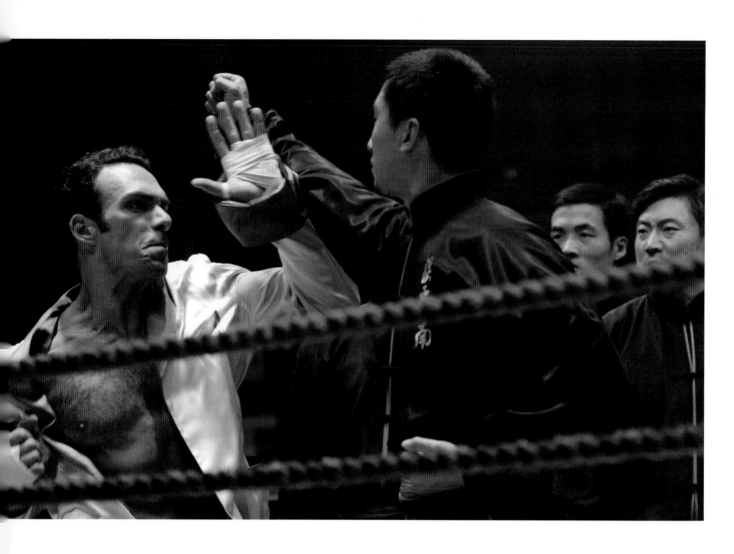

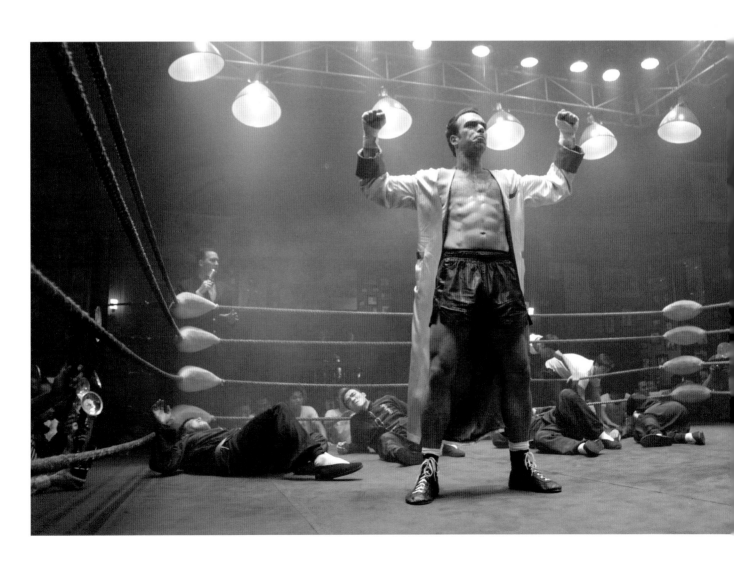

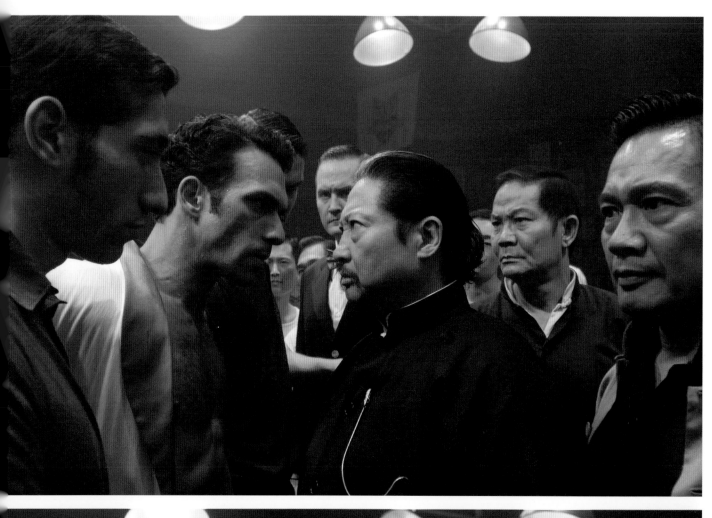
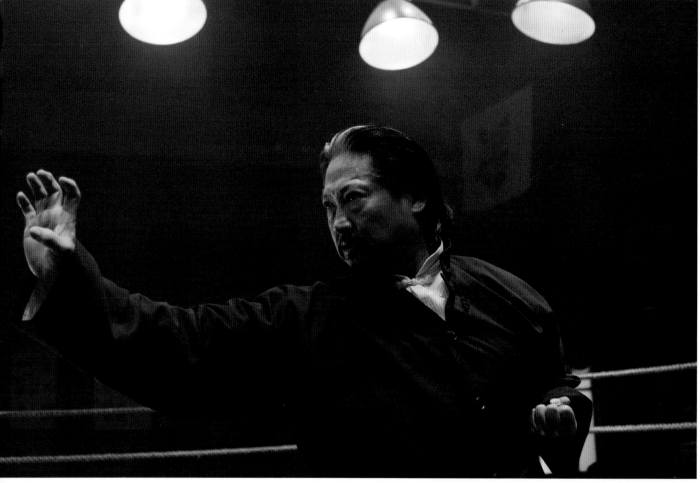

中國武術

就不行！

為生活，
我可以忍，
但侮辱我們

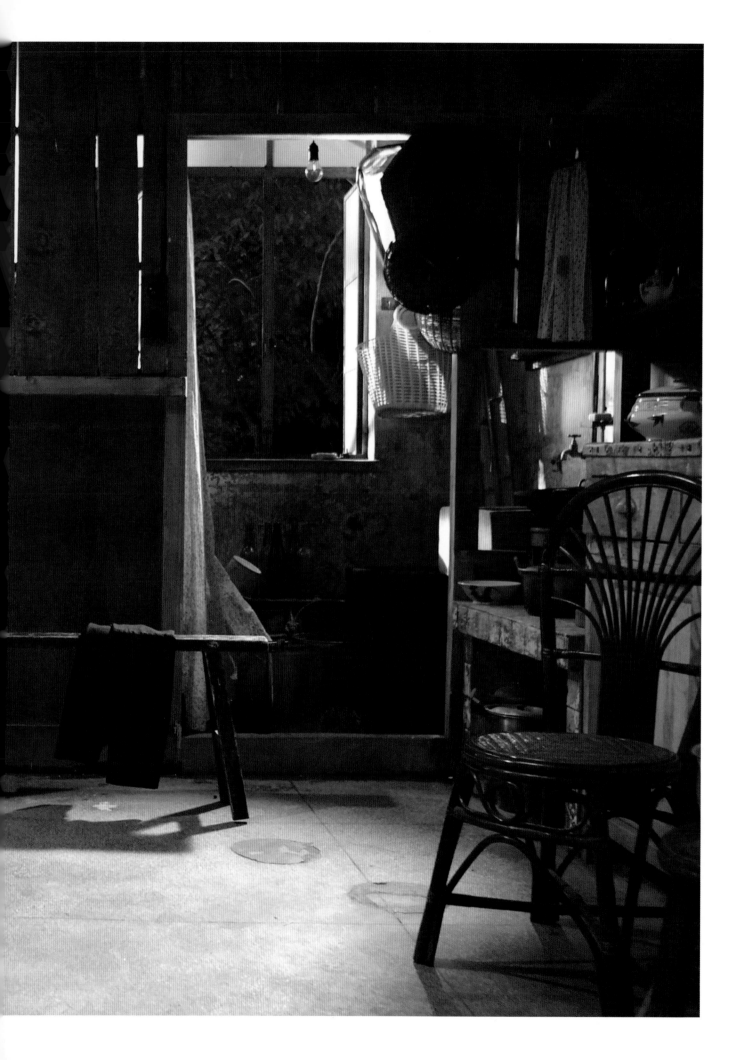

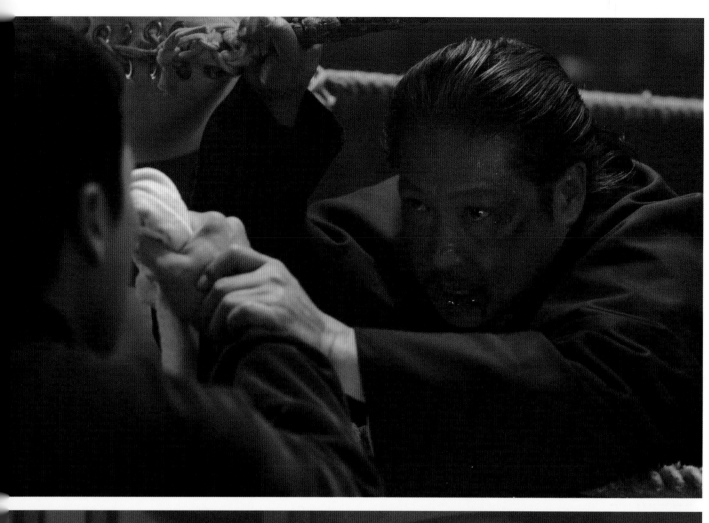
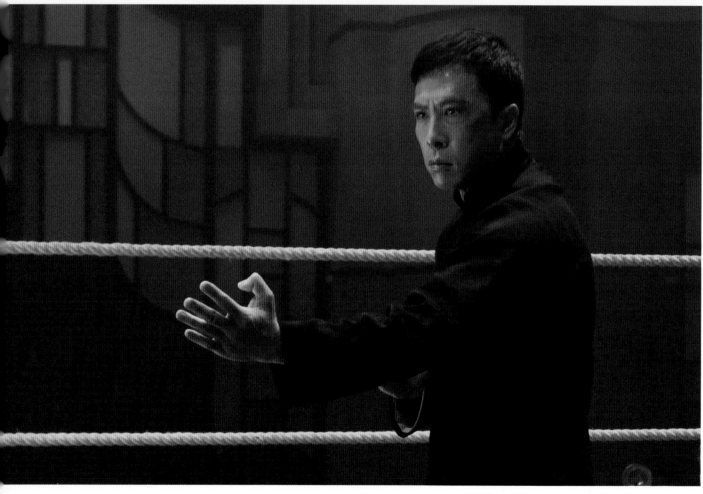

你一定要赢！

互相尊重。

人的地位，雖然有高低之分，
但是人格，不應該有貴賤之別。
我很希望，從這一刻開始，
我們大家，可以學會懂得怎樣去

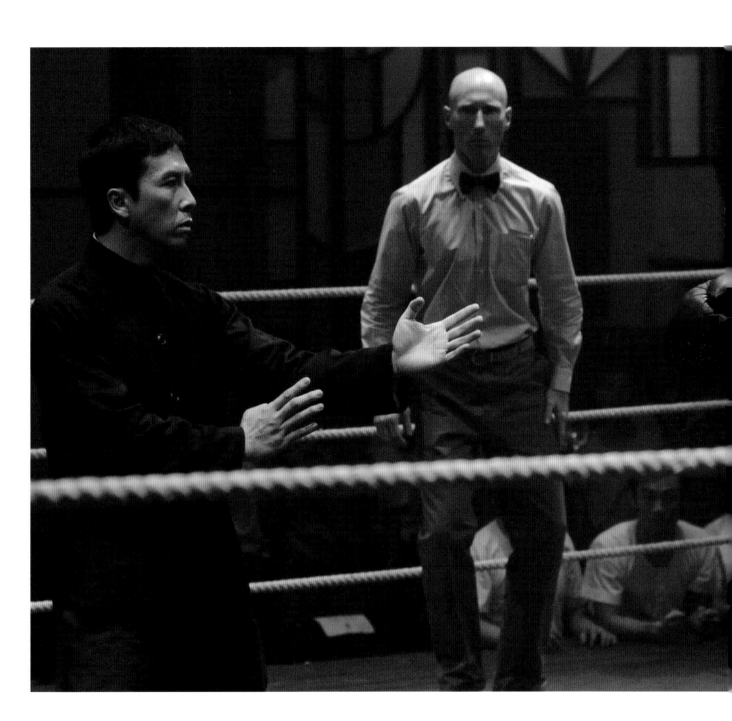

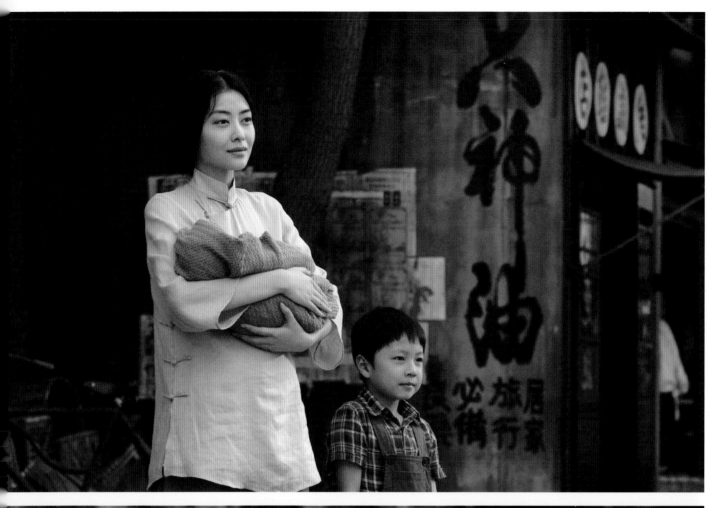

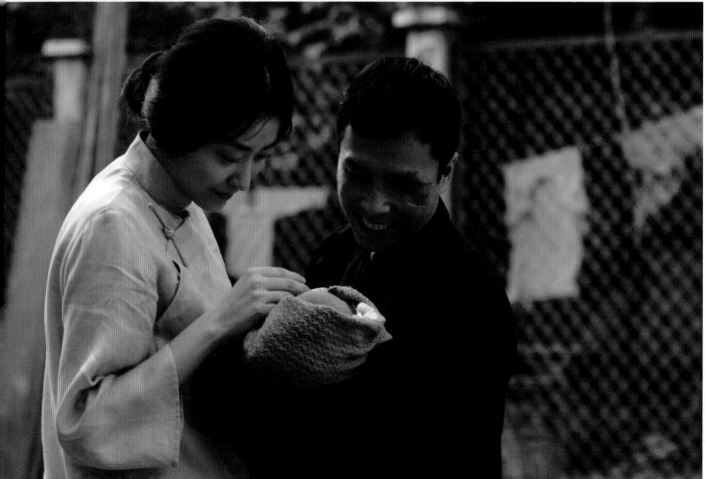

你現在最想做什麼？
我現在最想

回家。

葉問 3

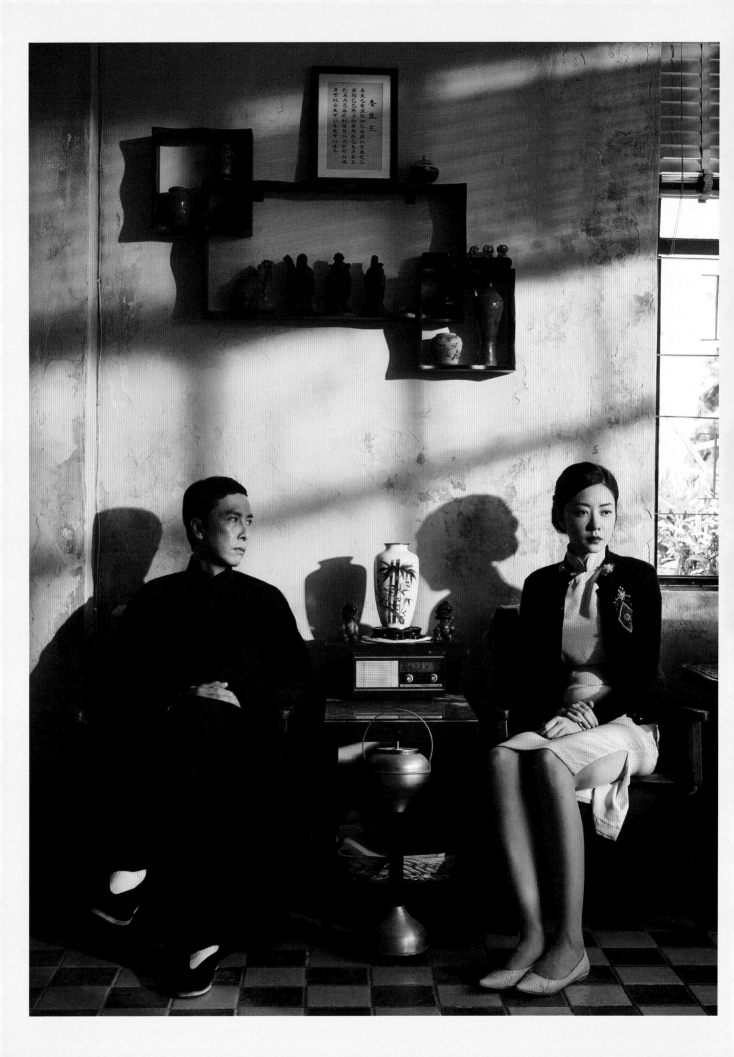

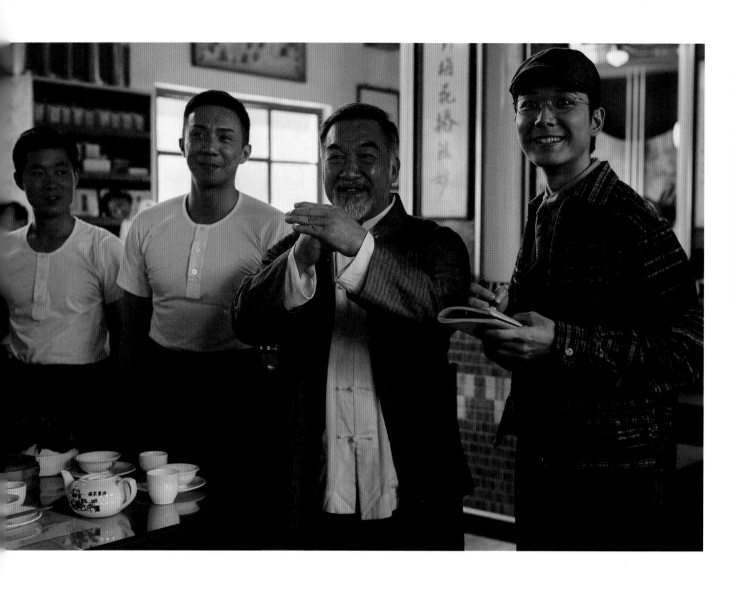

高手中的高手。

我們武術界每天都會來這兒聚聚，
聊聊天，喝喝茶。
各門各派都在這兒預定了桌子。
這張枱就屬害了，
這張枱是

現在香港治安越來越差，
好像沒了王法。

有，我們就是

王法。

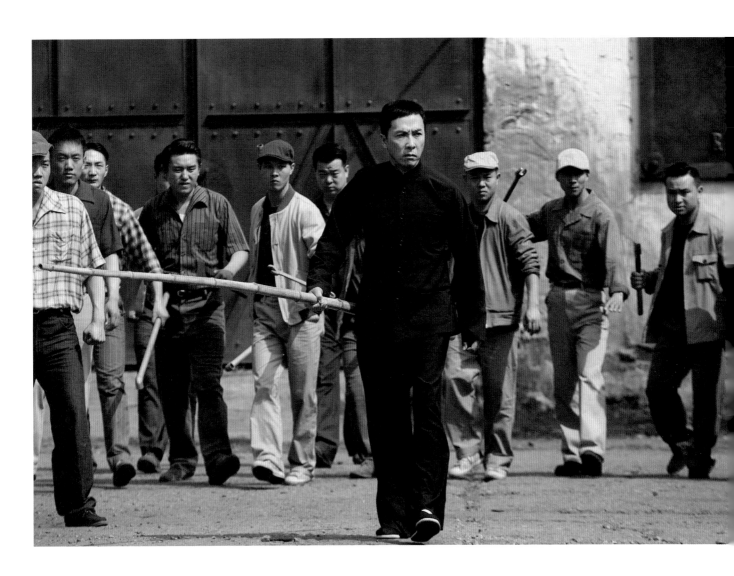

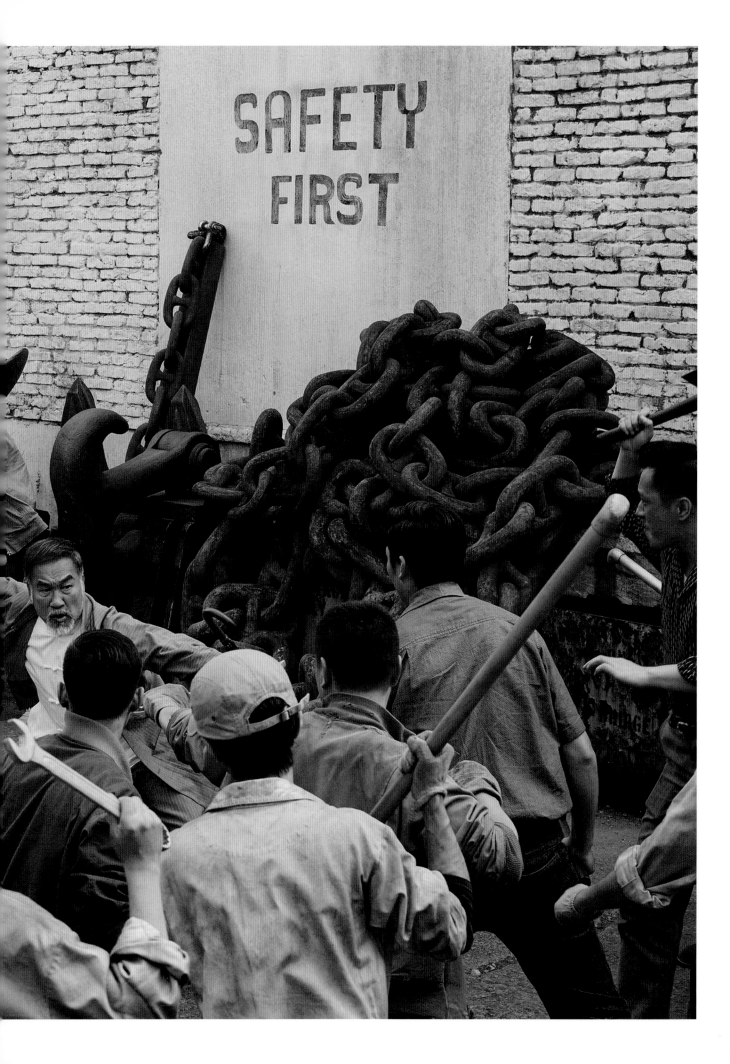

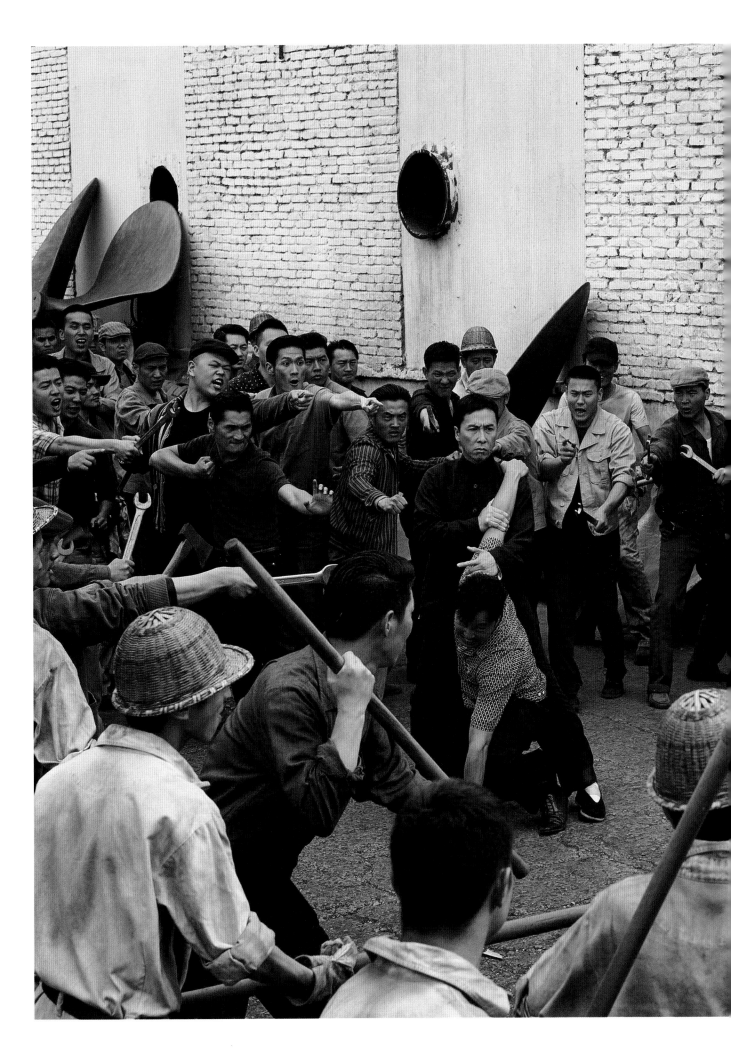

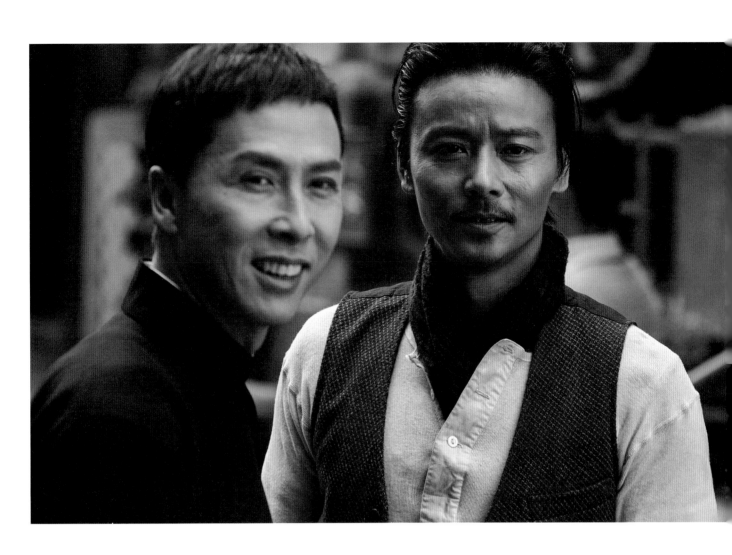

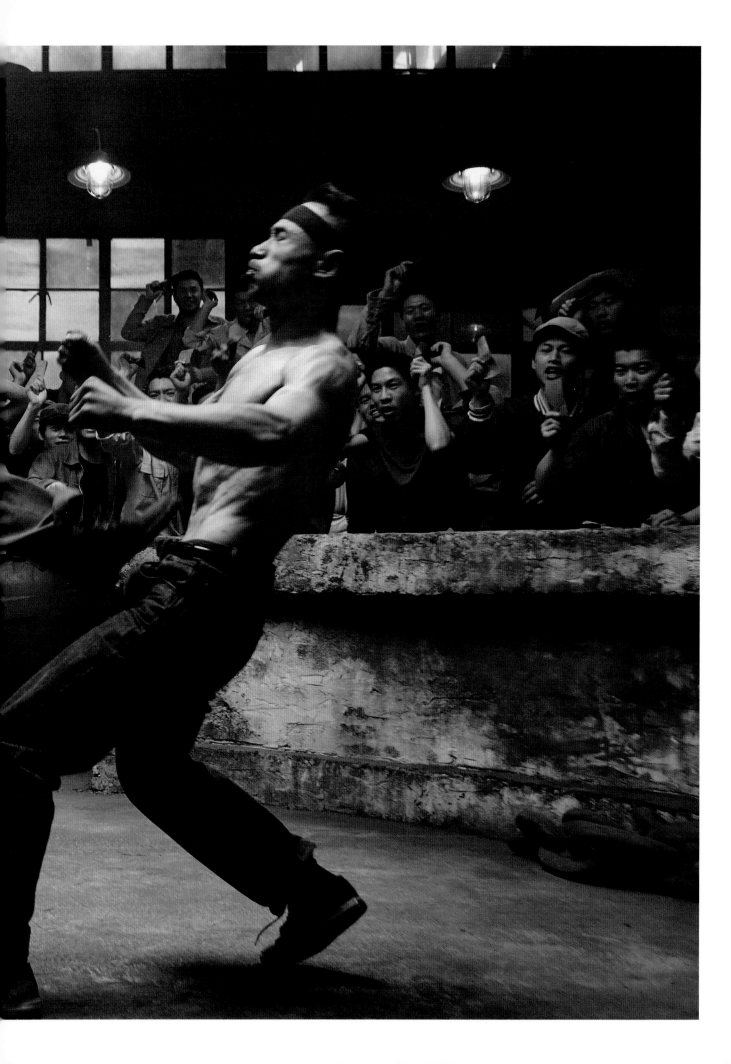

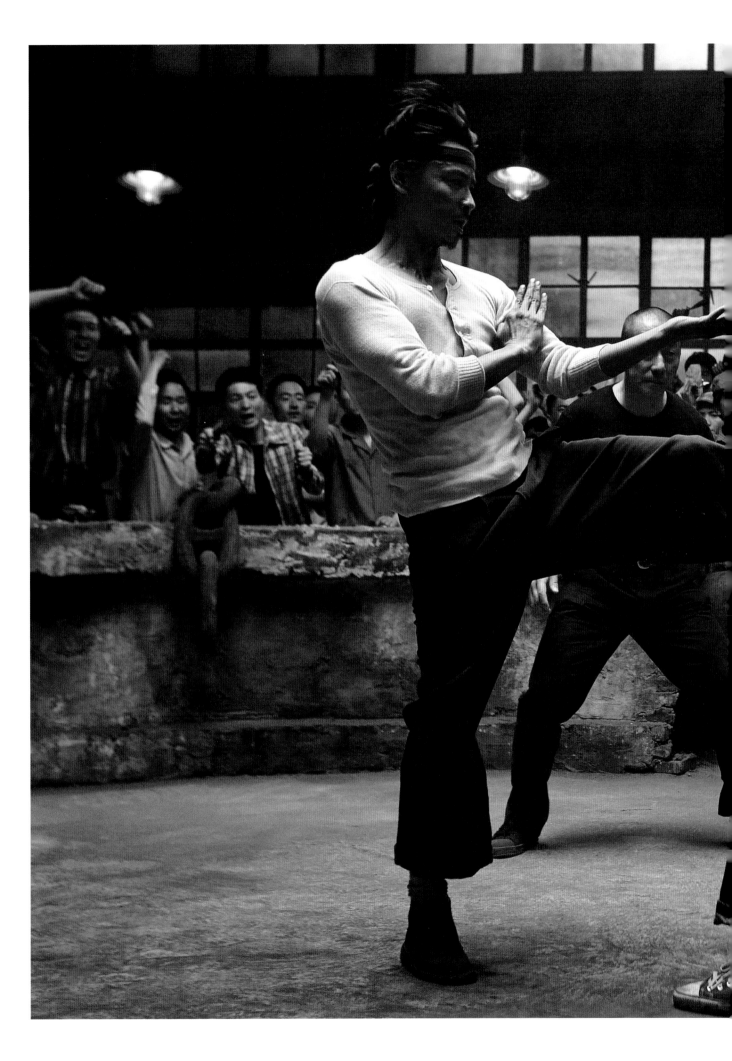

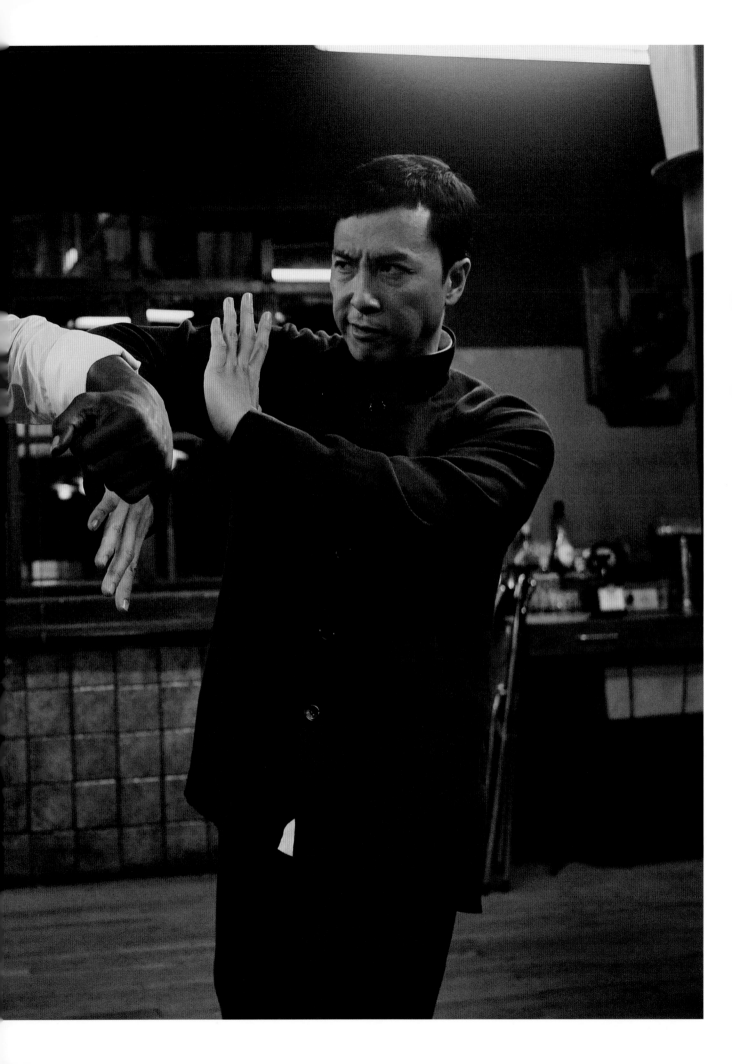

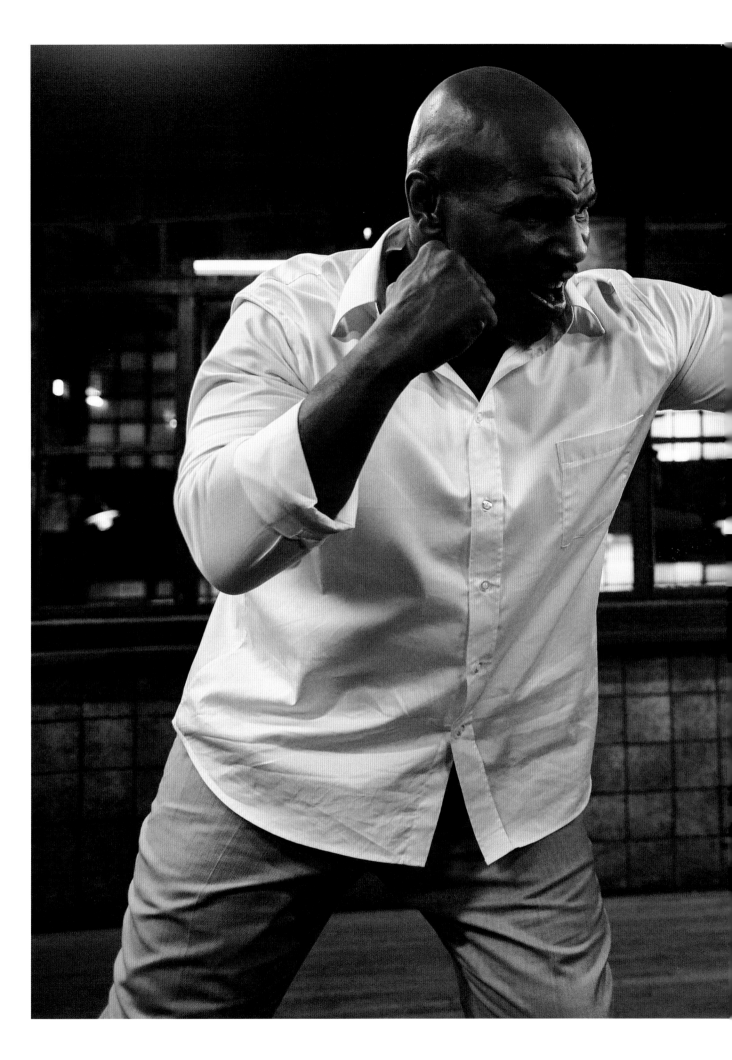

生命是屬於你，又不是屬於你。

我聽人說，

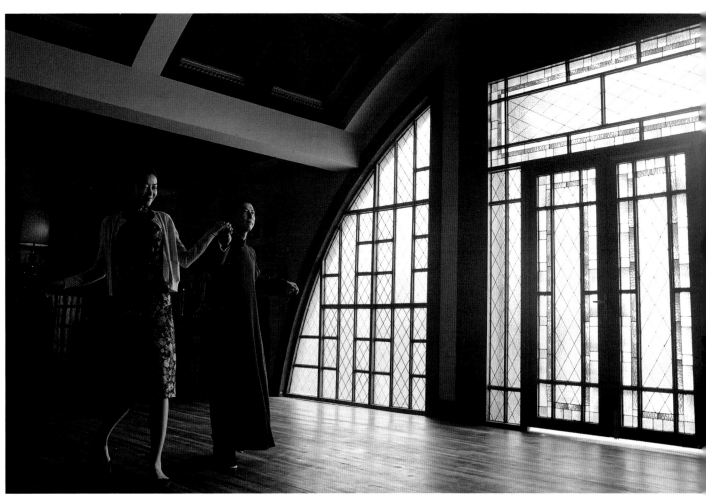

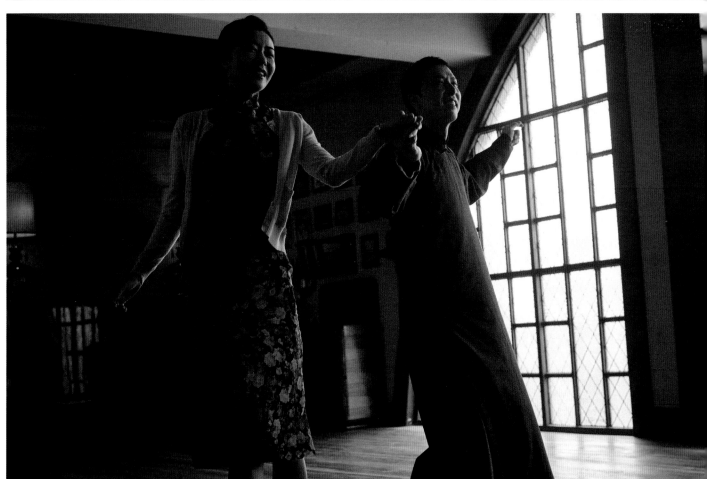

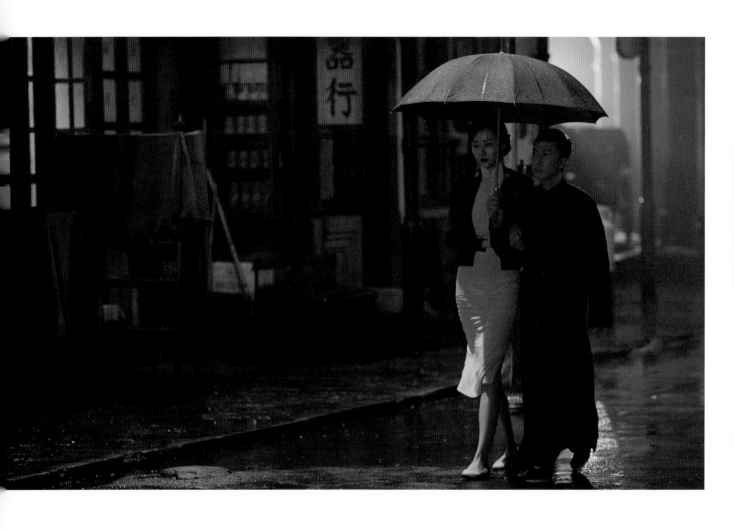

身邊的人。

最重要的，
始終都是

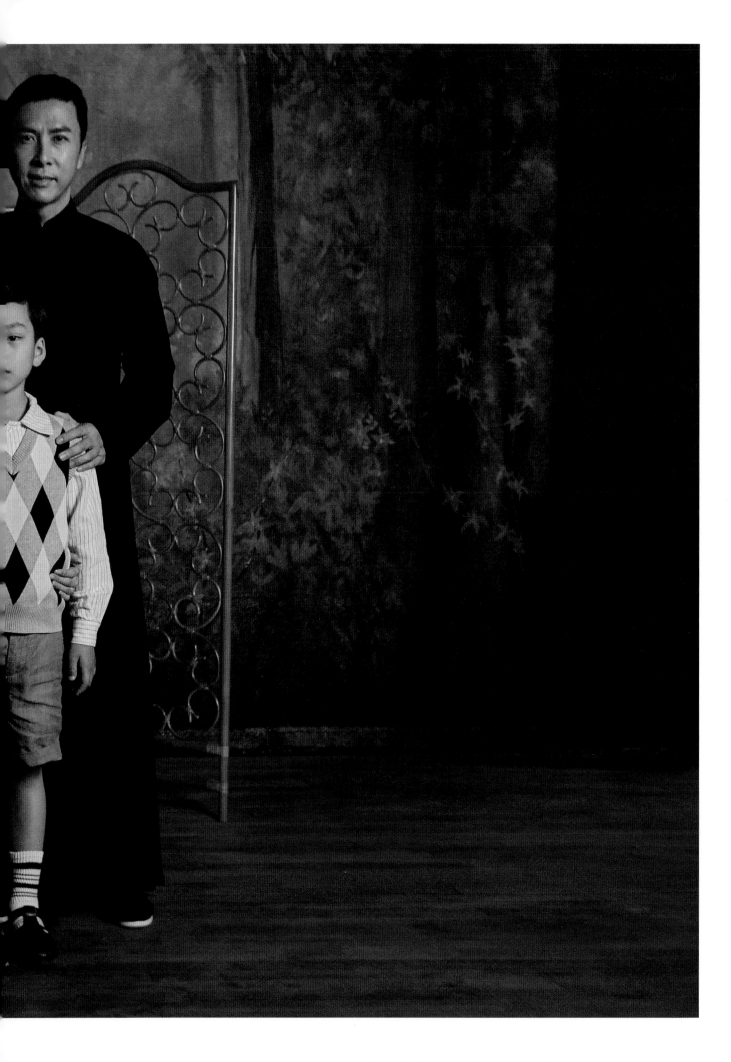

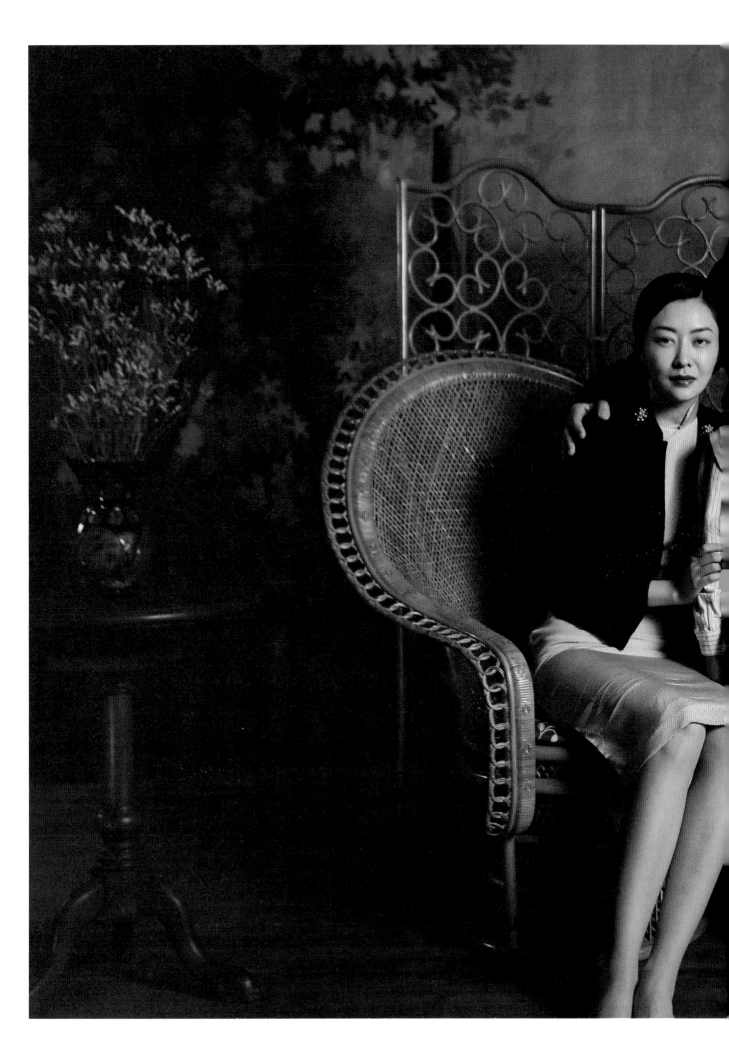

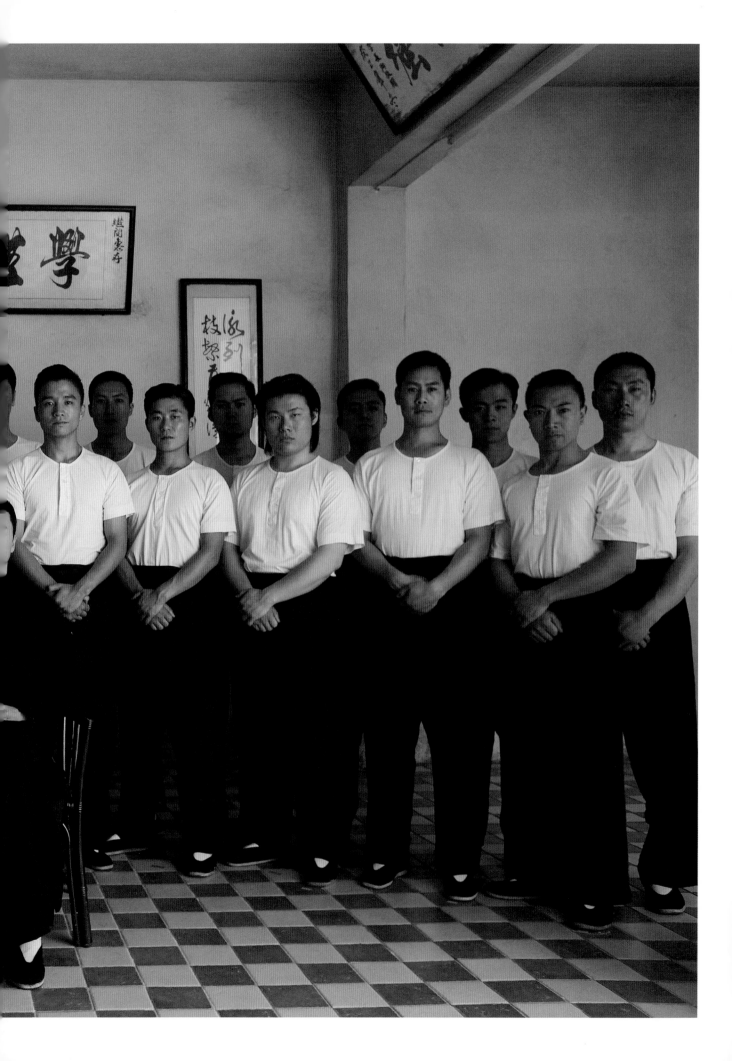

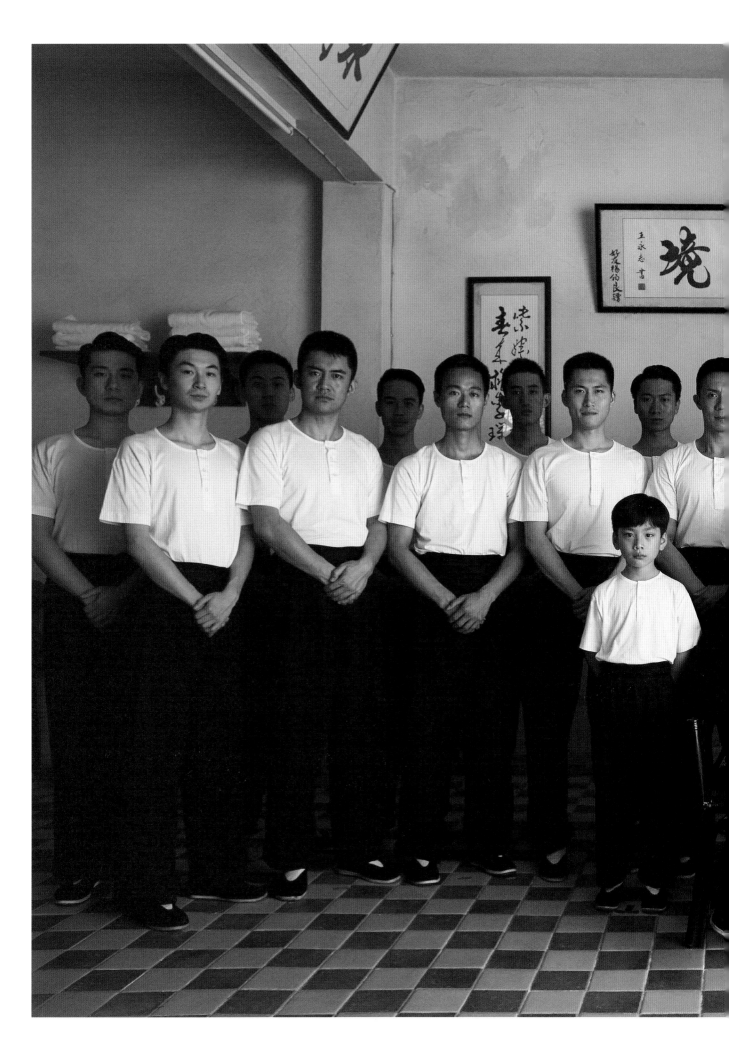

一
——
電
影
緣
起

葉問形象的誕生

二〇〇七年，甄子丹接到一通黃百鳴的電話：「不如不拍衛斯理，拍葉問。」

甄子丹仍記得接到電話時很驚訝，因為當時王家衛已放風聲拍《一代宗師》（二〇一三）。那時甄子丹正在北京拍《江山‧美人》（二〇〇八），原本早已與黃百鳴商議好，下一部電影是「衛斯理」，這時卻收到黃百鳴電話，說要改拍葉問。

但這一切似乎冥冥中自有主宰，甄子丹憶述：「大概九六、九七年左右，劉鎮偉找過我拍一套關於葉問的電影，當時打算叫《葉問傳》或《小龍與我》，撮合我與周星馳，周星馳演李小龍，我演葉問，當時我還收了訂金。可惜後來因為各種原因，電影沒有拍下去。」

而黃百鳴在打這通電話前，其實亦思索甚久，《七劍》（二〇〇五）之後簽下甄子丹三年合約，一年一套動作片。來到第三年，最後一套，原定的「衛斯理」總讓他猶疑不決，因為許冠傑、周潤發、劉德華都演過衛斯理這個角色，再演就沒什麼新鮮感。

三年合約的前兩套動作片是由漫畫改編的《龍虎門》（二〇〇六）及警匪片《導火線》（二〇〇七），黃百鳴想，動作片其實還包括了功夫片。但黃飛鴻、霍元甲全部珠玉在前，到底該拍誰才好呢？恰好這時有人跟他提到詠春宗師葉問，與李小龍有師徒淵源，商業考量上容易定位。只是當時王家衛早已籌備拍攝《一代宗師》，黃百鳴因此前往探訪葉問兒子葉

準，詢問對方意見，對方回答往往是最困難的。製作團隊搜集到的葉問資料不多，故一致決定在闡述葉問的一生之餘，亦加入藝術創作的成份。簡單而言，便是重新打造一個由甄子丹演繹的葉問——有真實的歷史背景，也混合了戲劇效果，於是有了銀幕上一個兼具忠仁正直的武夫與愛家愛妻的住家男人之葉問形象。

從無到有，一拍拍了四集，開展了為人津津樂道的《葉問》四部曲。

然後，一拍拍了四集，最後為甄子丹三年合約裡的最後一套電影便變成《葉問》了。

準，詢問對方意見，對方回答早就想看到父親故事改編的電影，於是黃百鳴下定決心，與

票房屢破紀錄

二〇〇八年，《葉問》首集講述了葉問在日軍侵華時期，從一個不想教拳、不想比武，只因禮貌招呼一下來挑戰的各路人馬的富家子弟，沒落到擔憂生活，要外出工作的一介平民百姓，以至最後為了民族大義和逝去朋友的尊嚴而應戰日軍。結果電影獲得巨大成功，劇中的對白：「這個世界上沒有怕老婆的男人，只有尊重老婆的男人。」造就了葉問「愛妻號」的形象，而另一句「我要打十個！」則奠定了甄子丹「宇宙最強」的地位。電影上映後橫掃中外票房，在內地票房超過一億元人民幣，香港票房也超過二千五百萬港元，總票房達一億七千萬港元，打破當年的電影票房紀錄，在全世界形成了一股葉問熱潮。電影其後更於第二十八屆香港電影金像獎榮獲最佳電影及最佳動作設計（洪金寶、梁小熊）的佳績。

乘著這股熱浪，製作團隊馬上在兩年內完成《葉問2》，並在二〇一〇年上映。第二集講述葉問為逃避戰亂，一家大小南下香港，為了生計而開設武館授徒，卻也捲入了香港

的武圈是非。《葉問2》側面描寫了香港武術界的發展，也道出了當時華人地位遠不如洋

人的慘況。電影最後，葉問代戰死擂台的洪拳宗師、香港武館首領洪震南（洪金寶飾演），

以詠春加上洪拳招式應戰西洋拳手「龍捲風」，戰勝後，他提出他不是為了勝利而戰，帶

出信息：「人的地位，雖然有高低之分，但是人格，不應該有貴賤之別。我很希望，從這

一刻開始，我們大家，可以學會懂得怎樣去互相尊重。」《葉問2》的票房再下一城，在

內地錄得逾二億元人民幣票房，在香港亦取得四千三百萬港元佳績，成為當年在港上映的

華語片票房第一，總票房達三億八千萬港元。

首兩集《葉問》同時為甄子丹的演藝生涯打了一枝強心針，其後片約不斷，以致後來

《葉問3》延至二〇一三年開拍，二〇一五年上映。到了這一集，繼續講述葉問在香港的

生活，經典一幕包括他為了守護自己的兒子上小學、保護被綁架的兒子以一敵百。這集亦

加入了世界重量級拳王泰臣，飾演經營地下拳賽俱樂部老闆費蘭奇，他與葉問的對打增

加了電影噱頭。與前兩集著重於為正義而戰不同，在這一集開始，對情感的描述更為突

出。為了凸顯葉問的感情，加入了其最愛的妻子張永成（熊黛林飾演）身患癌症的故事，

葉問在電梯護妻一幕叫人難忘，兩夫婦最後溫馨浪漫的共舞亦觸動人心。及後葉問回應同

是詠春派對手張天志（張晉飾演）的挑戰，以宗師師風範道出功夫是流動而延續，而非固

守不變、執著於門派正宗的道理。比起前兩集，《葉問3》的票房翻了幾倍，總票房高達

十二億港元，當中內地票房八億元人民幣，香港票房錄得五千七百萬港元；而在美國上映

短短十天已有一千二百四十萬港元；在台灣則有約五千一百萬港元，並於第五十三屆金馬

獎獲得四項提名（最佳視覺效果、最佳美術設計、最佳動作設計、最佳剪接）；至於在馬

來西亞亦錄得近六千五百萬港元票房，打破了當地開埠以來華語片的最高紀錄。

來到《葉問4》，在情感上的渲染更加深沉厚重。在太太離世後，葉問因不懂得與正

值青春期的兒子溝通，兩人有了隔膜，當他得知自己身患癌症，便決定遠走美國，為兒子尋找更好的教育機會。由此反映了五六十年代的時代背景，以及身處美國的華僑飽受當地人歧視的情況。另一方面，當時美軍海軍陸戰隊（USMC）在訓練時引入東方武術，卻只認可日本空手道，認為中華武術不過花拳繡腿。葉問力戰美國教官，以詠春技術性擊倒對方，使詠春受到美軍認可，獲納入訓練項目之一。

甄子丹分享了一件趣事：旅行時到了網絡資訊不甚流通的非洲肯雅土人部落，當地酒店員工一見到他，便叫他「Ip Man」。電影是世界語言，傳播力強，不同語言、不同文化背景的人都可輕易地藉著電影獲得共鳴。

屢創新高的票房，表達的不止是數字，更直接反映了《葉問》在世界上的認受性及認知度。

兼具武德與仁心

那麼，為什麼這樣一位武者，能深得人們的喜愛？

因為葉問並非以武術，而是以其武德服眾。所謂武德，大概可以從《葉問 2》看到一二。葉問在教導黃梁時說：「不爭之爭，貴在中和。」當中「不爭之爭」出自《老子》第六十六章：「不自見，故明；不自是，故彰；不自伐，故有功；不自矜，故長；夫唯不爭，故天下莫能與之爭。」意思即是，不以自己之見為所見，就能看清事物；不自以為是，就可彰顯道德；不自邀功，就可獲得功績；不自大，才可長久；只有自己不作競爭，天下間就沒有人能與之競爭。這段話其實是老子給有能力者或在位領導者的訓誨。

至於「中和」則取自《禮記》第三十一章〈中庸〉：「喜怒哀樂之未發，謂之中；發而

皆中節，謂之和。中也者，天下之大本也；和也者，天下之達道也。致中和，天地位焉，萬物育焉。」意思是指，當未表達喜怒哀樂之時，就是中；而當表達恰當時，就是和。中是萬物根本，和就是天下共行之大道，當到達中和，天地萬物就得以圓滿。

與以往一般宣傳英雄、著重打鬥場面的功夫電影不一樣，「葉問」系列通過武術帶出葉問這個人物的武德與仁心。他每一次對戰，都不是為了自身利益，有時甚至在為勢所迫下才不得不應戰，也不願爭名逐利，只是一位醉心詠春的武者而已。第一集葉問與金山找、日軍司令對戰，都是對方找上門而被迫應戰，當中亦可看到他將民族大義放在個人利益之前；第二集，葉問眼見華人受到英人不公平對待，便在擂台上呼籲人與人之間要互相尊重、和平共處；第三集，他對於「武林正宗」的稱號不以為意，應戰張天志只是為了讓人知道，正宗與否不是重點，重點在於如何集各家大流，鍛鍊心智武技，去做應該做的事。而第四集同樣如是，他看到華人武者在美國受到歧視才出手，對美軍也是希望同胞獲得尊重。即使與他人對戰，葉問每一次也手下留情，不欲置人於死地，因此電影中從未看到他打死過一個人，這便是他的武德與仁心。

葉問不止善於武，還有情有義。儒家思想中有「發乎情，止乎禮」，情指的不只是感情，而是一種帶有承擔、背負道德的情義，出於感情的行為，也要以禮相待，以適當的方式表達。葉問對家人、朋友、徒弟都有情有義，例如第二集，他與徒弟共同被警察帶走坐牢，朋友助他保釋，身無分文的他亦會想辦法把沒有人保釋的徒弟救出來；在第四集，葉問被中華武術協會會長萬宗華要脅，稱若果不叫其徒弟李小龍停止教授洋人功夫，就不替他兒子撰寫入學推薦信，葉問不為所動，因為他明白李小龍不是出於任性，而是出於一顆想宣揚中華武術精神與價值的心，於是拒絕對方要求。這正是將他人利益置於個人利益之前的義。

肉身會枯萎，但精神長存。也許正是抱有武德仁心、情義兼備的葉問，才打動了銀幕前的無數觀眾，成為大家憧憬的對象。身處亂世，或者只有再次回歸傳統文化與價值觀，推而廣之，才是和平共處之道。而和平，正是普世的共同追求。

二——追源溯流

融會變通，自成一家——香港功夫電影整理

《葉問》首三集在世界各地取得成功，掀起了一股「葉問」熱潮，再一次將香港功夫電影這個名詞，帶上了國際舞台。電影的成功，除了製作團隊的全情投入及正確把握市場方向，香港的功夫電影發展歷史悠久，累積了豐富經驗與人才資源，以致拍起功夫電影來水到渠成。

香港功夫電影享譽世界，可某程度上，「功夫」（Kungfu）這個詞有點不太正確。Kungfu 明顯指向廣東話的功夫（Gungfu），當談及中國武功時，這個詞於國際上的認受性比 Wushu（武術）、Kuoshu（國術）及 Quan Fa（拳法）更高。有說 Gungfu 這個詞語最早是由法國漢學家錢德明（Jean Joseph Marie Amiot，一七一八—一七九三）在十八世紀時翻譯的，但當時並非單指武術，要待到七十年代李小龍的電影才將「功夫」二字發揚光大，成為國際間認識的「中國武術」。

劉成漢在《香港功夫電影研究》的序言提到，「功夫是廣州話，現時一般通用是指拳術。五十年代初黃飛鴻電影中雖然有『打功夫』一詞，但當時以拳腳為主的黃飛鴻電影仍稱為武俠片。『功夫電影』一詞要到七十年代初始隨李小龍的拳腳影片出現，繼而聞名全世界，故此功夫電影可以說是香港道地產品。」

武俠片早在上世紀二十年代已經出現，其後在香港發展出武俠電影與功夫電影，到功

夫電影因李小龍而於國際上發揚光大，剛好五十年，李小龍出現後至今亦正好五十年。為方便論述，可將功夫片粗略以這兩個五十年劃分：前五十年是武術電影由上海引進香港，再由香港進入國際的階段；後五十年則是自李小龍一鳴驚人後，功夫電影從世界聞名，然後由盛轉衰又回勇的過程。在這百年來，功夫電影的定義不是絕對的，而是持續發展，有的人認為只有呈現傳統功夫與中華文化的才是功夫片，又或打鬥動作佔大比例的才算，有的導演又以自己的方法拍出新風格的功夫電影⋯⋯每個人心中都有自己的功夫電影準則，如像每個人心中都記得一個大快人心的宗師或遊俠。

匯聚南下內地人才

武俠元素早早便在國產電影中出現。二十世紀初，以北派武俠小說為藍本的神怪武俠片成為華語電影潮流，例如被認為是中國第一套電影的《定軍山》（一九〇五），便有京劇中的「請纓」、「舞刀」、「交鋒」這些武戲。只是這時的中國電影僅僅是將戲台上的戲劇搬到銀幕上而已，本質上未形成現代電影語言。後來這些北派舞台戲曲動作在香港電影裡與南派動作結合，漸成一家風格。至於開始有武俠意識、並以電影特技來呈現刀光劍影，則屬一九二八年一舉成功的《火燒紅蓮寺》。電影上映後大受歡迎，三年內連拍十八集。只是政局動盪，電影業亦未能獨善其身，三十年代初期國民政府禁拍武俠片，《火燒紅蓮寺》也就止於此了。

上海電影業原本發展蓬勃，但在國共內戰與日本侵華下，不少上海電影人才南下香港。一九三七年上海淪陷後，人才及資金南移，成就香港為新的華語電影中心。

與此同時，政局動盪也催生了各派武術在香港滙流。早於十九世紀末，南北各派武術家為了逃避國共內戰逃往香港，其後經歷日軍侵華，大量人才再一次湧現。首兩集《葉問》便以此開展故事，葉問正是為了逃避戰亂來到香港，於大廈天台設館授徒維持生計，反映了當時本地武術界的情況。香港的政局相對穩定，不少武術大師都在此扎根，繼續發展其宗派；又因當時社會治安惡劣，武館主要以強身健體、一技傍身作招徠，吸引不少人習武，武館愈開愈多，武術亦漸漸傳承下去。

另一方面，戰後香港出現大量由金庸、梁羽生等作家創作的武俠小說，這些小說不斷成為電台廣播劇、電視劇及電影的藍本。甄子丹曾經談及，香港人拍武術電影如此信手拈來，且容易被觀眾接受並賣座的原因時表示，其中一個主要因素，就是中國人有閱讀武俠小說的文化，這在其他民族很少見。「每個中國人多多少少都會在成長期間接觸到武俠小說，腦海中早已充滿小說畫面，而當你接受了武俠小說，也就相對容易接受武俠電影的情節。但對外國人來說，這是很難理解的——為何練武之人可以飛天遁地？」種種原因加起來，為後來功夫片的蓬勃發展埋下了伏線。

黃飛鴻系列確立功夫片根基

現在我們理所當然地說的功夫電影，其實在當時尚未出現。五十年代以前，武俠片以神怪風格為主，著名的電影如洪仲豪執導的《關東九俠》（一九五〇）、王天林執導的《峨嵋飛劍俠》（一九五〇），演員不具功夫根底，只有花拳繡腿，依靠大量特技營造神怪虛假的畫面效果。直到四十年代末，觀眾似乎對這類神怪電影生厭，武俠片商需要另尋出路。

「從五十年代關德興、石堅主演的黃飛鴻開始,『功夫片』差不多每隔幾年就有新的轉變。」從小到大在功夫電影片場成長的「八爺」袁和平認為,一九四九年胡鵬執導、關德興版的黃飛鴻電影《黃飛鴻之鞭風滅燭》,以至後來石堅等人演繹的黃飛鴻系列電影,是從武俠片過渡至功夫片的一大分水嶺。

《黃飛鴻之鞭風滅燭》在很多方面確立了功夫電影的根基,包括重視主角的功夫根底,起用能實打的演員;著重武術指導,於影片內追溯功夫門派緣起,又大量示範功夫套路等等。四五十年代不乏武打片,亦有很多以少林五祖或南傳宗師為主角的電影,但胡鵬是最初一批希望功夫場面拍得有真實感的導演。他與和洪拳甚有淵源的編劇吳一嘯以及洪拳作家朱愚齋合作,電影忠於洪拳的精髓。

導演原意起用吳楚帆飾演黃飛鴻,後來改用關德興,就是因為後者是著名粵劇武生,有功夫根底。而關德興習的是白鶴,怕打不出洪拳神髓,所以導演又找來黃飛鴻再傳弟子梁永亨任武術顧問,還有洪拳林世榮弟子劉湛任武術指導及飾演戲中林世榮一角。電影首集已有鐵線拳、無影腳、虎鶴雙形拳、五郎八卦棍、斷魂槍等正宗洪拳動作及兵器示範;至於第二集登場的石堅同樣出身手極好,他其中一套知名作就是在《龍爭虎鬥》(一九七三)中出演李小龍背叛師門的師兄韓先生,與戲中李小龍的功夫不相上下,他當時的歲數卻幾是李小龍的兩倍。

觀眾的眼睛是雪亮的,黃飛鴻系列大獲成功,單在一九五六年便有二十六套黃飛鴻電影面世。同時期的導演在選角、武打風格、劇情,甚或動作指導的系統上都有意識地做出改變,起用硬橋硬馬真功夫的演員及製作班底成為功夫電影的潮流。不要忘記,能組成武打班底,都歸因於為避戰亂而在香港扎根發展的南北各派武術大師,而後來享譽國際的武術指導們也在這段時間陸續登場。

武術指導融會南北派風格

有說電影演職員表裡最早出現「武術指導」這個職位與香港著名電影導演、監製張鑫炎有關：一九六五年的《雲海玉弓緣》由傅奇與張鑫炎聯合導演，起用了自一九六三年已一起合作的劉家良、唐佳為武術指導。電影除了在職員表上列出武術指導一職外，亦引進威也技術，因此被稱為開創了「華語彩色武俠電影新紀元」。

到了一九六七年，張徹拍攝的《獨臂刀》被譽為開啟了「新派武俠片」時代。《獨臂刀》雖是刀劍為主的武俠片，打鬥場面仍有些格式化，但動作設計比之前的同業更見心思。電影同樣起用劉家良與唐佳為武術指導，南北派功夫相配合，加上導演的暴力美學，令武打場面風格與真實感俱備。

劉家良與唐佳，兩位武術指導與及他們的上一輩，恰好反映了香港功夫電影裡的南北派故事。劉家良師承其父、黃飛鴻之徒孫劉湛，自小習南派武術，如洪拳、詠春等。唐佳則是戲班出身，曾追隨粵劇名伶陳錦棠學藝，後又改跟袁小田（亦即袁和平的父親）研習北派功夫，並進入影圈。

袁小田是京劇武丑，一九三七年受粵劇名伶薛覺先之邀赴港。京劇四功中的「做」與「打」分別指向舞蹈化形體動作及武打、翻跌的動作，較之南派的大開大合，更有舞台感與視覺效果。薛覺先在上海期間受京劇啟發，從而邀請袁小田赴港指導粵劇中北派武打場面。袁小田其後進入影壇發展，亦培養了袁和平（亦曾師從于占元）、袁祥仁、唐佳等弟子，是為「袁家班」。

除袁小田外，京劇名武生于占元和武旦粉菊花亦將京劇文化帶到香港。于占元培育了之後對香港電影界影響甚巨的「七小福」（洪金寶、成龍、元彪、元奎、元華、元武、元

泰）；粉菊花則培養了尊龍、陳寶珠、蕭芳芳、羅家英、楊盼盼等明星，以及林正英、董瑋、孟海、錢月笙等武術指導。他們與袁家班一樣為北派武指。至於南派武指，則有洪拳林世榮嫡傳弟子劉湛的劉家班，以洪拳、詠春為主，所培養的劉家良、劉家榮、劉家輝等後來各有成就。此外還有唐迪的東方戲劇學院，訓練出了程小東與徐忠信等人。

北派與南派匯聚於片場，自然而然，兩派武術透過電影結合起來。這某程度上也與內地缺乏南派人才有關，劉家良提及八十年代中期應邀往內地拍攝《南北少林》（一九八六），便是因為北方武術家如于海、于承惠等打不出南派功夫。

不過功夫電影裡的南北派並不是一個非此即彼、互相敵對的概念，而是互相補位，令電影充滿變化。著名導演、監製吳思遠曾比較劉家良與唐佳，說唐佳擅長群打場面，劉家良在獨鬥的設計更出彩。唐佳則自言北派輕巧、飄來飄去，著重腿功；南派較穩重，赤手空拳。他與劉家良之間一來一往，將南方的洪拳、螳螂拳等拳法結合北派演繹方法，因此武打場面每次都不一樣。他表示，觀眾想不到有這招才過癮，猜到下一招就不好看了。劉家良也講過，他拍了四百多套電影，每一套的打法都不一樣。

不一樣的武打場面，恰恰源自不同派別的碰撞。甄子丹曾說過，功夫電影的風格來自劇組人員的成長背景與功夫背景。「劉家良、袁和平、洪金寶、程小東的風格都很強，比如邵氏的功夫電影包含很多洪拳、蔡李佛、詠春等南方武術，因為劉家良精於南派武術；而八爺在片場長大，懂得欣賞功夫，喜歡運用長鏡頭，需要演員表現多些動作；洪金寶則追求角度精準及力道；成龍京班出身，介乎八爺與洪金寶之間，又受洪金寶影響，有很多喜劇、雜耍等舞台元素。」

他提到，若再往前尋根，或許在功夫背景以外，地域語言也是原因之一。「廣東話的發音與普通話不一樣，節奏亦有別，故南方功夫是『一、二、三、四、五、六、七、八』，

這樣一下一下的節奏，以硬橋硬馬、短打為主。後來邵氏到成龍混和了北派具表演特色的喜劇功夫，再到李連杰帶來北方武術，影響整個影壇的功夫路數，之後的徐克又變化出新風格。而南北之外，像李小龍既講廣東話，又講英文，他的節奏便更見不同了。」

李小龍締造功夫傳奇

那麼，到底「功夫片」什麼時候才自成一家？影評人蒲鋒在《電光影裡斬春風——剖析武俠片的肌理脈絡》裡，為功夫片的出現年份作出梳理。他講了幾個要點：其一是一九七〇年的《龍虎門》裡提及中國武術時稱為「國術」而非功夫；一九七一至一九七二年拳腳打鬥片浪潮初起，但大眾仍以「武俠片」來稱呼這些電影，只是他們也開始察覺這與之前的武俠片大有不同了。

他又指出，「功夫」這個名詞的流行通用與外國有關，「把練武稱為『打功夫』是廣東方言。在外國為將中國武術與日本空手道、韓國跆拳道作分別，便以『中國功夫』稱呼國術。『功夫』遂成為外國對中國武術的統稱。遂稱香港輸出的拳腳打鬥片為『功夫片』。」他亦提到，這個詞因作以拳腳為主、較少超體能幻想性打鬥片的統稱，慢慢與武俠片產生了分別。到了一九七四年，「功夫片」一詞便在短時期內變得十分流行了。

七十年代，功夫片可說是李小龍的天下，《精武門》（一九七二）、《猛龍過江》（一九七二）、《龍爭虎鬥》（一九七三）及《死亡遊戲》（一九七八）等都是他的經典作品。李小龍最為人知的是「Be Water」名言，主張取空手道、詠春、西洋拳擊等各家武術大成，去發展他的截拳道武術哲學，並實際呈現於銀幕上。很多功夫電影都在追源溯流，無論是

講述自家門派承傳，還是功夫門派或招式的緣起，都很著重一門功夫正規與否。不過令中國功夫為世界所知的李小龍，卻持不一樣的看法：他認為武術不應受到太多規限。在《猛龍過江》裡，他向想跟他學功夫的侍應說：「無所謂門派，只要能夠無限制去運用自己的身體，使到在劇烈的動作上能夠從心所欲，一心一意盡量表達自己。」

李小龍在電影裡的動作設計亦融合了不同的武術與搏擊動作。就算在《精武門》或《龍爭虎鬥》這些有明確師門的電影裡，也不會特別從他的動作中看出少林寺或迷蹤拳的套路。在情節上，少林大師或霍元甲等人物是劇情的主要推進，多於功夫門派的追源溯流。

《精武門》裡霍元甲的徒弟陳真為倪匡杜撰的人物。李小龍之後，梁小龍、李連杰與甄子丹都扮演過這個角色。當中李連杰在《精武英雄》（一九九四）中飾演的陳真，不知道是否有意向李小龍的陳真致敬，在袁和平為李連杰設計的動作裡，亦有西洋拳擊步法及側踢動作等。比如與倉田保昭所飾演的船越文夫對打時，原本打霍家拳的陳真有所不敵，改以連環批踭與膝撞的拳擊招式，船越文夫問這是什麼拳，陳真說能打贏你的就是好拳。在戲中，以傳統功夫套路為主要演繹方式的李連杰也加了一點現代感，與霍元甲兒子霍廷恩（錢小豪飾）比試時，在以霍家拳難分輸贏後，一樣轉用拳擊功夫。不過，李小龍的陳真乃將各派功夫融合，李連杰則選擇因應敵手而以不同武術對應，兩者有本質上的不同。

到了甄子丹的《陳真：精武風雲》（二〇一〇），也添加了各種武術以外的設計，一如其早年電影作品融匯了舞蹈元素一樣，包括：在戰場上用跑酷（Parkour）避開敵人子彈；在進入敵人據點後，他的打法混和了跆拳道腿法、截拳道截腿、泰拳肘法、詠春短打、摔跤摔法等，而霍家迷蹤拳則幾無蹤影。

李小龍無規則約束，踢打摔拿等技法結合功夫理念，與現代的自由搏擊及綜合格鬥（MMA）競技原理相同。多年以後，同樣曾於美國生活的甄子丹將綜合格鬥的摔、鎖及地

面技等元素加入《殺破狼》（二〇〇五）、《導火線》（二〇〇七）等電影的動作設計裡，其

對打鬥場面真實感的執著與李小龍如出一轍。《殺破狼》裡，甄子丹與吳京後巷一戰，甩

棍對打短刀，絕對經典。

在香港功夫電影的歷史中，除了戲台武行出身或傳統武術人士，不乏學過西洋拳擊之

人，如陳惠敏、周比利等，他們為電影增加了實戰感。功夫電影亦逐漸變得多樣化，在

七八十年代著重表達各派功夫特色、傳統文化的主流外，漸漸衍生出相關的動作片、科幻

功夫片，甚或《力王》（一九九一）般的邪典功夫片、靈幻武打殭屍片等等。

中西融合實打功夫

李小龍對功夫電影的影響深遠，使功夫片在南北派融合的基礎上，進一步融會西方動

作以至文化。他最為傳世的形象是在其遺作《死亡遊戲》裡所穿的黃色緊身衣。有說這黃

色緊身服是李小龍設計的截拳道服裝，既不是唐裝短打，亦不是長衫，而是更與西方接

軌、方便身體活動的現代服飾。當他搏鬥時，裸露上身展示出的肌肉，正是原本功夫片裡

一襲長衫或唐裝短打遮蔽掉的部份。在電影裡，穿著西方運動服的李小龍，正是西方提升體

能與耐力的肌肉訓練、拳擊技巧與及東方詠春混合而成的截拳道，打遍天下無敵手，代表

著一種將中國功夫現代化並帶上國際舞台的形象，融合了東西方對身體與搏擊的認知。一

如他談及的東方武術，既有哲學的一面，又有科學的一面，並不玄虛；截拳道的發力機

制，外國人聽得懂，也信服。

但在這樣的現代化形象及西方養份孕育下，他的思想底蘊依然深受東方影響，並有更

多對功夫的反思，希望將諸呈現給對身體與武術的觀感與東方大不同的西方觀眾們。《死亡遊戲》是李小龍的未竟之作，原劇本體現了他對功夫的思考。據說原本的劇情是這樣的：絕頂高手為奪傳說中的稀世珍寶獨闖七層寶塔，寶塔各層皆有一名不同國籍的武術家把守，每上一層都要進行生死較量。經過連場激戰後，高手到達塔頂，結果藏寶匣內沒有稀世珍寶，只有一張紙，寫著：「生命是一段等待死亡的歷程」。功夫在這套電影裡既是搏擊的技術，亦是哲學概念：這樣天下無敵的功夫會隨同肉身一起消散，身體的力與美敵不過時間。這是東方對身體看法，多於西方的進步觀。

畢竟李小龍成長期間有一半時間在美國，也在當地開過「振藩國術館」，他結合各種搏擊技術發展出匯聚中西流派、具實打效用的武術，一洗以往中國武術著重個人修為、不注重實戰的形象，亦與他身處異地、察覺中國功夫未被看重關係密切。將「功夫」這個詞發揚光大的李小龍，讓當時的西方世界為中國功夫而瘋狂，連英文字典裡也收錄了「Kungfu」一詞。

與現代武器分高下

銀幕上的李小龍以快、狠、準的實戰形式，直接擊倒對手，將實打風格帶入功夫電影裡，開創出一股巨浪。然而，從功夫片揚威國際開始，就得面對與現代武器之間的高下之爭。一九七二年《精武門》的結尾，陳真走出武館，外邊是等待已久的日本人，槍聲響起，陳真同時凌空躍起，電影就停了在哪兒。我們理智上知道任陳真功夫再強，也敵不過亂槍掃射，感情上卻希望他始終能逃出生天。同年的《猛龍過江》，香港來的唐龍在意大

二　追源溯流

一一五

利羅馬決戰黑幫，中間槍枝不是沒有登場，唐龍卻往往以自製的飛鏢先發制人，他也看不起這現代武器，總是在制服敵手後一腳踢開手槍。

類似的較量在後來的電影中屢屢出現。一九七三年《龍爭虎鬥》裡李先生奉師傅之命，追殺背叛師門的大師兄韓先生。他追問為何不帶把手槍，一了百了。警官說，任何人都不准在韓先生居住的海域裡私藏軍火，因他怕被暗殺而不許島上的人持有槍械。至於《死亡遊戲》中，李小龍飾演的盧比利是被黑幫逼迫簽約的演員，電影裡有一場戲中戲，盧比利也就中槍倒地了，這也算是回應了李小龍在《精武門》裡的開放式結局。只是電影裡的是正在拍攝陳真走出精武門一幕的盧比利，凌空躍起時，仇家向他開出真實的一槍，盧比利大難不死，最後以拳腳功夫成功復仇。

但功夫始終敵不過現代槍械，所以功夫片的時代背景大多位於清末民初至五六十年代這段曖昧時期，既不是汽車追逐、槍戰連連的現代，亦不是尚有各種奇技幻術、飛天遁地的蒙昧古代（那更多歸入武俠片了）。因為這樣，功夫電影亦會將歷史人物生活的真實時代推後或移前。歷史上黃飛鴻生活在清末民初的一八四七至一九二五年，到了電影裡，李連杰飾演的黃飛鴻尚留著辮子，而在《醉拳》（一九七八）裡飾演少年黃飛鴻的成龍倒已是民初髮型了。歷史上最早剪掉辮子的大概是光緒時期派往歐美留學的幼童和北洋艦隊官兵，不過也是非常少數的一撮人，要到差不多民國初年，大眾才剪掉辮子，而那時的黃飛鴻已是老人了。又或歷史上的馬永貞是清朝末年的拳師，生活於一八四〇至一八七九年，但與他相關的影視作品大多將年代背景設於二十世紀二三十年代的上海灘。

正如第四集《葉問》，葉問應李小龍之邀往美國觀看李小龍參與長堤國際空手道大賽。真正的時段是六十年代中期，不過電影美術指導麥國強提到六十年代過於現代化，不大適合一襲長衫的葉問，就將整體美術色調推前至五十年代尾的風格，比如六十年代流行

的金屬材質家具，在電影裡便盡量少出現。

在槍戰場景裡，器械大多是手段，用於解決問題。而在功夫電影裡，以功夫解決問題或達成所追求目的則是慣常的套路，無論是徵惡懲奸，還是報家仇國恨。一九七二年，張徹與鮑學禮聯手導演，劉家良、唐佳共同指導武術的《馬永貞》上映。大概受李小龍真功夫電影的影響，張徹的新派武俠片已轉入功夫片了。電影背景為二三十年代，是現代思潮進入中國的時代，只是這時在《馬永貞》或同類型的電影中，功夫或身體仍是爭出頭、畫地盤、報仇的手段。

可功夫不只是手段，有時甚或是最終的追求。其後的《龍爭虎鬥》便將功夫片提升至新的層次。電影一開首，少林高僧要求幼弟子李先生回答：「幾百年以來，甚至在發明槍炮的影響下，什麼是武術最高的境界？」徒弟當然記得，作為「將技巧隱於無形。」一番討論後高僧又提到：「少林寺第十三條誡規是什麼？」馬永貞以赤手空拳在擂台上打敗外國大力士，又以小刀對敵斧頭幫。我們少林寺的誡規從來沒有改變，少林寺第十三條誡規是什麼？在這兩人對話中，武術的最高境界與一個傳統的武術家，應該對自己的言行絕對負責。規矩都與習武之人的修行有關，而不止是搏鬥技術。

汲取日本新派武士片養份

除了李小龍與西方文化，曾經影響過香港武打片片風格的還有日本新派武士片。有說邵氏曾購入大量日本新派武士電影讓導演觀摩，以拍出新風格的功夫電影。

演而優則導的王羽，其代表作《龍虎鬥》便將日本柔道與空手道帶入港產片。荒涼冷酷的雪地大戰，以及主角於破廟練鐵沙掌時，不斷剪入破廟內結滿蜘蛛絲的各方神像，荒

涼怪魅,都可見日本武士片的影響。一九七二年,吳思遠執導、袁和平指導武術的《蕩寇灘》亦融入日本武士片風格,講述了中國俠客抵禦日本武士侵略的故事。

中日之間文化背景、功夫背景的不同,同時是劇情推動的元素。當中經典可算是一九七八年的《中華丈夫》,劉家輝飾演的富家子弟何濤娶了水野結花飾演的日裔太太弓子,引發連串文化差異——準確而言,是兩方對中國武術與日本武道看法的差異。一開始,弓子在園子裡練空手道和柔道,何濤嫌其動作太大,向她示範中國女子習武著重端莊、雅觀,光是紮馬就要是二字拑羊馬。弓子質疑不方便踢腿,何濤就示範了裙裡連環腿,被弓子認為無稽。電影透過這些中日武術文化差異展開,藉機一一介紹兩地武學。這種在劇情中大量講解武術招式正是七八十年代功夫片的其中一個特色,劉家良就曾分析過,劉家良的電影是以功夫動作構思故事。

日本武術如柔道與空手道等更易與國際接軌,中日之間的交往與糾葛,也在功夫電影中形成劇情的衝突與推進。比如「葉問」系列,第一集是在歷史背景、民族大義下,詠春葉問對黑帶高手一打十;第四集則描述了美國海軍陸戰隊(USMC)引進東方武術空手道與詠春的經過,葉問與空手道教練哥連對壘⋯⋯當時中國功夫在國際上認可度不及日本空手道,美國軍隊亦覺得中國功夫未合科學,直到李小龍出現,他們的看法才漸漸改變。

功夫喜劇成為經典

李小龍蜚聲國際後,很多武打電影有意循此成功路線,打造第二個李小龍,尤其在他離世以後,莫名出現了許多「黎小龍」、「呂小龍」、「梁小龍」等,雖偶有電影受歡迎,卻

因為套路重複，慢慢令功夫電影失卻新鮮感。直到《死亡遊戲》公映的一九七八年，功夫電影找到了另一條出路：北派出身的袁和平推出功夫喜劇《蛇形刁手》和《醉拳》，以北派的翻身、打跟斗、滾地等動作設計出功夫的詼諧感，當中「醉八仙」的怪異招式喜感十足，將插科打諢的元素融入其中，武術對打招式亦更著重節奏感與舞蹈化，甚至有些傳統雜耍的意味。這兩套電影均大獲成功，連帶飾演主角的七小福成員：成龍、洪金寶、元彪走紅，創出功夫喜劇的潮流。到後來洪金寶的《敗家仔》（一九八一），皆為這種諧趣功夫電影的經典。

同時期，南派為主的劉家良則拍了《神打》（一九七五）、《少林三十六房》（一九七八）等，展示了南派功夫扎實的功底與各種武器。但無論是混合了戲劇與雜耍動作的《蛇形刁手》、《醉拳》，還是被視為有較多硬橋硬馬功夫的《少林三十六房》，為演出效果，往往將功夫的訓練或運用融進日常裡：袁小田將碗筷化為教訓追租者的工具；《少林三十六房》裡，擔水、敲鐘、舂米等等日常生活裡重複的動作，化為功夫練就的過程。可惜其後功夫喜劇電影太多，有些又成了陳腔濫調。彼落則此起，另一股熱潮即將開啟。

八十年代少林熱潮

《少林三十六房》後，少林題材大熱，因此有了兩年後開拍的《少林寺》（一九八二），開啟另一種功夫電影模式：起用內地武術精英、武術比賽冠軍出演，展現傳統真功夫實戰場面。《少林寺》換過導演，最後由張鑫炎取代陳文，後者一改前者起用京劇演員的方向，四出尋找武術運動員，發掘了有著北方功夫的李連杰、任覺遠，于海飾師傅，獲青島武術

比賽全能冠軍的于承惠專飾演王仁則、浙江省武術隊的計春華飾演禿鷹，以真實打鬥為賣點。電影上映時打破香港功夫片歷史最高賣座紀錄。這時香港的功夫喜劇在動作設計上傾向花招與表演，吊威也和替身的運用也減少了真實感，《少林寺》以長鏡頭拍攝真實對打，叫人眼前一亮。

兩年後張鑫炎拍下《少林小子》（一九八四），劉家良又於一九八六年導演《南北少林》，這套電影裡既有此前《少林寺》、《少林小子》班底的北派武術精英，又有劉家良帶入的南拳元素，將南北優勢結合，戲中南少林俗家弟子趙威由曾獲全國武術大賽個人全能冠軍的胡堅強飾演，劉家良則為他設計了很多帶跌撲翻滾動作的南拳套路。戲中南北少林合力，南拳北腿的場面，戲外南北人才的共同合作，如像香港功夫電影發展的映照。

「少林寺系列」亦發掘了李連杰。他於八十年代尾開始真正的演員生涯，然後有了與徐克的相遇，在新一輪「黃飛鴻」系列電影中，北方武術出身的李連杰演出了一個全新的南方武術宗師黃飛鴻。徐克說過，當時香港功夫電影裡，沒有一個真正可靠、安穩的英雄形象，於是當中國武術精英遇上香港導演，由李連杰所代表的新宗師形象由此確立。

一代宗師葉問形象誕生

八十年代起，香港的動作電影蓬勃發展，如武打女星楊紫瓊的皇家師姐時裝動作片、洪金寶的功夫片系列、袁和平的民初功夫片和時裝動作片等，不同種類的功夫電影也受到國際認同。成龍、袁和平、劉家輝、甄子丹、楊紫瓊等香港演員相繼前往荷里活發展，將威也技術、動作設計等技巧帶進世界電影，例如袁和平將威也技術帶去西方的《廿二世紀

殺人網絡》（The Matrix，一九九九），當中知名的子彈場面，將功夫（鐵板橋動作）、威也結合特技，令人體到達速度極限時如像能避開子彈。

在徐克結合李連杰打造出全新黃飛鴻後，功夫電影在九十年代初又有了一波復興。而當黃飛鴻的故事說得差不多時，人們開始靜待新的宗師角色出現，只是這次不再循環上映霍元甲、梁二姑等人的故事，大家留意到一個從未在銀幕上引起關注的角色──葉問。

由劉鎮偉開始對這題目感興趣，到黃百鳴及葉偉信從二○○八年至今開拍一連四集的「葉問」系列，其後還有王家衛的《一代宗師》（二○一三）等，每人心目中的葉問都不一樣，也各自拍出了不同的風格。但不可否定的是，在芸芸的葉問電影中，甄子丹所飾演的葉問重新掀起了香港、內地，以至國際間的香港功夫電影熱，電影中硬橋硬馬的真功夫，與葉問溫情洋溢的武夫形象，引發絕大的迴響及認同，「一個打十個」成為大眾朗朗上口的金句，葉問亦成為家喻戶曉的傳奇人物。二○一五年，《葉問3》以五千八百萬港元票房位列當年港產片票房紀錄首位，又以六千萬港元票房成為香港華語電影最高票房第五位，這股葉問浪潮開拓了功夫電影的新面貌。

香港功夫電影有其獨特的美學風格，這與香港原本曖昧的處境關係密切──位處正統文化的邊緣，又是東西文化交流之地，這個地方本就擅長將不同物事吸納、糅合、轉化。香港功夫電影在風格上充滿變化，吸納日本武士電影、西方影片，甚或科幻、喜劇元素，而其中的功夫，又糅合了戲曲功底、雜耍、舞蹈、綜合格鬥技等，實打與表演兼具，正表現出香港電影頑強的生命力與適應力。如李小龍所述，Be Water！

三——

創作人語

1

在宇宙最強的頂峰上返璞歸真──甄子丹

說起甄子丹，立刻聯想到「宇宙最強」、「我要打十個」。但在「宇宙最強」的背後，是三十七年的起伏跌宕。人生的歷練與成長，鋪陳了他的演藝之路。今天，甄子丹憑《葉問》站上演藝生涯的頂峰。在頂峰過後，他更願返璞歸真，回到演戲的基本。

甄子丹一九八三年入行，一九八四年，二十一歲的他因武術身手獲得賞識，首次擔任男主角，是由袁和平執導的電影《笑太極》。以鋒芒初露的姿態展開了演藝事業。至今三十多年，陸陸續續主演多套膾炙人口的電影及電視節目，如《情逢敵手》（一九八五）、《特警屠龍》（一九八八）、《少年黃飛鴻之鐵馬騮》（一九九三）、《洪熙官》（一九九四）、《精武門》（一九九五）等。

除了幕前，他也一直參與幕後工作。一九九七年自導自演《戰狼傳說》，廣獲好評；一九九八年第二次自組電影公司，甚至借高利貸自資，自導自演《殺殺人，跳跳舞》，獲得日本北海道「夕張國際奇幻電影節」最佳年輕導演獎。不幸的是，在金融風暴、資金短缺下，電影公司虧損嚴重，他曾經面臨破產，戶口只剩下一百港元。

一般人遇到如斯境況，早已轉行。

但人到低潮，已經沒有什麼可再輸，於是他默默精進耕耘，在演藝圈不斷充實自己，譬如無師自通學會剪接、憑武術底子擔任武術指導，甚至當上電影監製。終在二〇〇八年

接拍《葉問》，以一代宗師的形象揚名國際，更獲得荷里活電影邀約，如《俠盜一號：星球大戰外傳》(Rogue One: A Star Wars Story，二〇一六)、《3X 反恐暴族：重火力回歸》(xXx: Return of Xander Cage，二〇一七)，以及即將上映的迪士尼真人版《花木蘭》。

一九七二年，三十二歲的李小龍拍《精武門》飾演陳真，揚威國際；一九九五年，三十二歲的甄子丹拍電視版《精武門》，同樣飾演陳真一角，同樣掀起熱潮，不過還未獲得國際知名度。要到四十五歲擔演《葉問》，才登上國際舞台。別人稱他為「大器晚成」，實不為過。

但大器晚成，不是一剎那，或者一瞬間的機遇。

甄子丹的母親麥寶嬋是世界武術冠軍，師承傅永輝，熟習太極拳、八卦拳與形意拳三門內家功夫。甄子丹自懂得走路便習武，在武術的氛圍下成長，對武術知識充滿了渴求。後來他隨家人移居美國，除了太極拳、八卦拳，更不斷進修武藝，學會了綜合格鬥(Mixed Martial Arts, MMA)、跆拳道、拳擊、空手道等，中西合璧，集各家之大成，打好了武術基礎。巧合的是，他母親的其中一個學生就是袁和平的姐姐袁素娥，在因緣際會下，甄子丹跟袁和平入了行。

經《葉問》重新思考演戲意義

二〇〇五年，黃百鳴與甄子丹合作拍攝《七劍》。黃百鳴曾提及，天山上的環境惡劣，天氣極嚴寒，許多演員拍完自己的戲份便離開，惟獨當年四十二歲的甄子丹，不論是否有自己的戲份，仍堅持在三個月的拍攝期間留在山上劇組。甄子丹的真功夫，加上努力

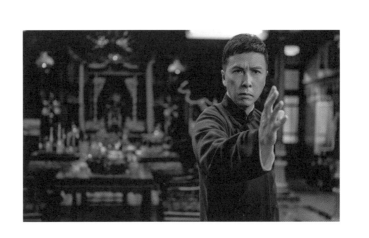

不懈，令黃百鳴一下子決定跟他簽三年合約，一年一套動作片。第一年是由漫畫改編的《龍虎門》（二〇〇六），第二年是警匪片《導火線》（二〇〇七），第三年原本是「衛斯理」，後來在種種考慮下，造就了《葉問》的誕生。

《葉問》的成功，不但為甄子丹帶來大紅大紫、攀上高峰的機遇。最重要是，他得到了從影三十七年來的突破機會——不止是演戲上的突破，更是心態上的突破。

很多人不明所以，他加入電影圈多年，演過不同角色，不是應該早有突破？但原來是「宇宙最強」累事。

「我拍了三十七年戲，到了二十多年後才開始往演技方面進發。為什麼那麼遲才開竅？會不會是武打方面太強？一來大家將我定型了，二來武打強到足以讓我在這個圈子發展，反而令我錯過在其他方面尋求新天地。我拍了二十年武打戲，不斷想去證明自己在電影圈裡是最強武者，當我真到了最強的位置，自然很難放下。武術成就了我，卻同時限制了我。很難回頭。」

但《葉問》給了他一個回頭的機會。在外人眼中，《葉問》是功夫片，在他眼中，《葉問》是創作，也是重新去探討「演戲」意義、重新練習演技的機會。「兜了一個大圈，才在拍《葉問》時發現要演戲，真的要回頭。不是要捨棄之前消化的東西，而是要轉化，學習怎樣在兩者（功夫與演技）中間取得平衡。」

今年五十六歲的他，回過頭來看，年輕時好勝、強悍，總在追求「宇宙最強」。隨著日落日出，雲淡風輕，現在他覺得這稱號不過是包袱。「起初我明白這是一個好的噱頭，總比別人貶低你好吧？但時間久了，便會明白太陽始終會下山，人也會老，鐵都會生鏽，最好的萬事萬物都會消散，我們或許都會變成沙塵。我不知道什麼叫做最強，最強應該是跟自己比的最強，由那時開始，就覺得對我來說，『宇宙最強』沒有什麼意義。」

他的放下，說得不慍不火。「為什麼當時追求『宇宙最強』？因為底子不夠厚，自信心與安全感都不足夠。當到了一定的境界，則會懂得欣賞所謂的『最強』，但這不一定等於要去追求。放下，是由於不再在乎，因為你已經知道自己想做個怎樣的人了。現在我會覺得自己是『part of you and I』，可以更宏觀地看事情。」

在《葉問》第二集裡有一場經典對白，大概也是他個人心態的映照。

葉問：「你覺得我是不是很能打？」

黃梁：「你當然能打了！你可以一個打那麼多人……」

葉問：「那二十年後呢？二十年後你隨時都能打倒我！」

他接著又笑說：「當然，若我仍要做最強武者，也不是不可以的。」

執著與放下，不只是演戲，也是人生的命題。收放自如，鬆弛有道，正處於知天命與耳順之間的甄子丹，正好印證了一代武術巨星李小龍的名言：「be Water, my friend」。這也是甄子丹給自己的修行。

演戲是真誠地演繹人生

在拍攝《葉問》之前，甄子丹曾經研究葉問的生平，甚至遠赴葉問的鄉下。可是導演葉偉信強調，不要執著，要放下這個包袱，創造一個新的人物。於是便有了銀幕上既是一代宗師，同時又是一個淡泊住家男人的葉問。

這個住家男人的形象，與過去很多功夫片、武俠片中的師傅大俠有很大反差。武林大俠是英雄，強調個人主義，喜歡鋤強扶弱，要主動出擊、強烈地展示作為一個武者「應有」

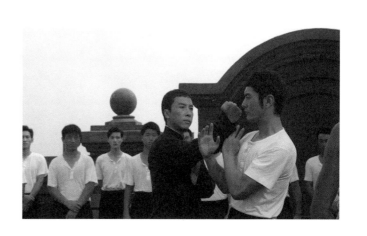

的態度及技術。但電影中的葉問正正相反：不理世事，只想過平靜的生活，很愛老婆和家人。戲中其他師傅，要開武館宣揚自己的門派，葉問單純地喜歡詠春，直至為了養妻活兒才硬著頭皮開設武館；葉問從不與人開戰，直至事情「燒到埋身」，身旁的人受到欺凌，才在忍無可忍下動手，譬如第一集中「一個打十個」的場景，是看到自己的友人被無辜槍殺，第二集則是由於洪金寶飾演的洪震南被西洋拳手殘忍地打死才迎戰，最後更帶出人應該要互相尊重的訊息。

這個銀幕上的葉問，若果真要說，是甄子丹的葉問。因為甄子丹本身也是個不折不扣的住家男人，是娛樂圈中愛老婆、愛家庭的「愛妻號」。

還記得第一集開頭，葉問遇到前來切磋的師傅，當時他正與家人吃飯，便說不能應戰。對方問他是不是害怕，他輕描淡寫說道：「不是，因為我在與家人吃飯。」後來更邀請對方一起吃飯喝茶聊天。熊黛林飾演的葉問妻子張永成不喜歡別人在家開戰，對方問葉問，是不是怕老婆，葉問淡淡一句：「世上沒有怕老婆的男人，只有尊重老婆的男人。」

第二集葉問反問洪金寶：「你認為分勝負重要，還是跟家人吃飯重要？」後來他更放棄與張晉飾演的詠春派張天志爭奪詠春正宗之戰，也要與患癌的永成共度最後時光；到了第四集，患上癌症的他仍堅持遠赴美國，為兒子尋找更好的教育機會；而他每晚守候在電話旁，為的是與兒子的一通電話。

「其實四集下來，我拍得最得心應手的就是第四集。葉問要面對與兒子溝通的問題，我也一樣。我是別人的兒子，也有自己的兒女，都有些反叛，他們不明白我，如同當年我不明白父親。」

每個演員在演戲時，多多少少放了一點自己的影子。「大家看到銀幕上葉問是這樣寬

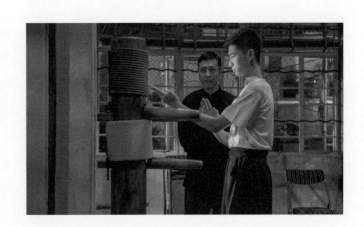

容的人，因為我就是這樣的人。當葉問與家人吃飯時，別人要切磋，我會設想：若我遇到這樣的情況，會怎樣回應？在第一集，大家都拿捏不準如何塑造一個『正確』的葉問，只能不斷在演戲中摸索。有人或會選擇立刻應戰，但我覺得應以家庭為重，所以有那種反應。結果葉偉信當下便覺得這也是他想要的反應，因此成了這樣的葉問。」

葉問這個角色，滲透了甄子丹自己在當中，是演戲，也有很大部份是甄子丹。很多演員演戲，一頭栽進角色，不斷去思考角色本身，而忘記了即使在戲中，自己一舉手一投足，都是個人的歷練與修行。一個好的演員，要投入角色，也要控制角色，要演得活靈活現，也要將自己融合其中。演員過的是二重人生，在日常生活中也要持續充實自己，細細體味人生點滴，將經歷、挫折轉化成成長的養份。

「演戲，完全是人生的經驗，將你的本質、你的人生觀、你的智慧、你的思考與沉澱，融入到角色裡。演技是有技術，但也不只於此，技術不會令演員有所謂自己獨特的氣質。你必須要演到位，自然而然、毫無保留且真誠地在銀幕上將你對人生的領悟演繹出來。打個比喻，拿起杯子時怎樣拿，喝一杯茶時怎樣喝，都是你人生經歷的呈現。葉問這個角色，是我透過自己的理解，將我的人生感受重新演繹，例如我與老婆之間的感情，我與兒子的關係，我怎樣去處理及理解人與人的衝突，情緒也是很微妙地順其自然，一到位便發生。可以說，葉問是角色，也是我自己。問題是我要怎樣拿捏比例。」甄子丹在第二集時仍未清楚怎樣發展葉問這個人物，直至第三、四集始覺得信手拈來。雖然他直言到很後期才開竅，但人生總得靠年月換來智慧，水到了，便渠成。

觀眾或許沒有留意到，甄子丹在戲中打木人樁，其實亦花了心思。從第一集到第四集，每一次打的都不一樣。「我不是在重覆一套動作套路，而是在表現我的心情，我覺得應該這樣打就這樣打；我也不喜歡排練，因為感覺是即興的。在別的場景時也一樣，都是

在現場根據多年經驗而演繹。你問葉偉信便知道，通常第二、三個 take 是最好的，因為那就是我的感覺。」對他來說，最難忘的一場打戲，若論感受的話，必定是一打十，或者是與洪金寶在桌子上切磋，而這兩幕，同時也很能觸動觀眾的情緒。真誠的演出會感動人，這是必然的。

花了心思的不只是演繹一個角色，甄子丹在電影動作設計方面的豐富經驗，亦為「葉問」系列電影的成功貢獻良多。甄子丹曾為多套電影擔當動作指導，更憑《千機變》（二〇〇三）、《殺破狼》、《導火線》、《一個人的武林》（二〇一四）四度榮獲香港電影金像獎最佳動作設計，又以《千機變》、《導火線》和《武俠》（二〇一一）獲得金馬獎最佳動作設計，佳績有目共睹。在拍攝「葉問」系列期間，他融合自己於動作設計方面的知識，在拍攝時，亦會提出自己的想法，與武術指導洪金寶或袁和平交流，在他們設計的動作上加入自己的演繹，塑造出有著甄子丹特色的葉問，讓這一位詠春宗師走出銀幕，站在世界舞台上。

化身神秘觀眾觀察反應

不論是功夫片、武術電影還是時裝動作片，動作電影中早有他的位置。但「宇宙最強」，也曾經有過躊躇的時刻。拍慣了時裝動作片的甄子丹，在拍攝《葉問》初期，其實很沒有底氣。「我一向不覺得拍清裝片會很有感覺，不像《殺破狼》、《導火線》那樣已得到認可。」

第一次試造型時，甄子丹剪了頭髮，穿上長衫，導演葉偉信立刻覺得，「得咗！」得？

怎樣得？即使在拍攝過程，他仍不斷推敲與鑽研，但是始終沒有信心，甚至在電影上映以後化身神秘觀眾，走入戲院，觀察觀眾反應。直至看到影片結束時觀眾不斷鼓掌，才鬆了一口氣。

往後的故事，便是《葉問》經過一年巡迴世界各地放映，吹起了一股「葉問風」。在綜藝節目上，有人模仿一打十的場面，大眾樂此不疲地談論。《葉問》真的成功了。不但票房過億，更深入人心。他到了不懂英文的南美洲，餐廳侍應說看過《葉問》。迪士尼老闆親自購票入場看《葉問3》，「鐵甲奇俠」羅拔‧唐尼（Robert Downey Jr.）致電，說很喜歡《葉問》。

他分享了一件小事，足證其宗師形象深入民心：「我們去非洲肯雅旅行，當地資訊不甚流通，只有很原始的一片土地及動物，我們住的酒店又離城市很遠，可是酒店員工一看到我就叫我 Ip Man！我很感動，香港電影竟能將中華文化帶到那麼遠的地方。」

化解戾氣，傳遞正能量

《葉問》之所以動人，除了武打場面出色，更動之以情，帶出珍惜身邊人的訊息。「葉問是不是我演藝生涯中演得最好的角色？我不認為是最有挑戰性的角色，甚至不是最有興趣去演的角色，但《葉問》的確在娛樂以外，帶來了啟示，呼籲大家珍惜眼前人。」

現實中太多戾氣與分歧，人人活得不快樂，整個城市陷入了瘋狂的黑暗，正能量在此時此刻更顯珍貴。「我是一個很有正能量的人，無形中傳遞了精神訊息。即使拍《追龍》（二○一七）飾演毒梟，到頭來也是有情有義愛家庭的人，最後都會回到我的底線──正

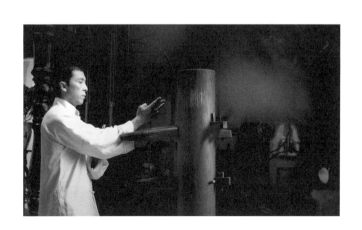

能量。」

《葉問》帶給他演藝事業上的新轉折及市場認同，大眾都期望他能夠繼續強下去。他坦言，在拍完第一集初感到有包袱，後來慢慢將包袱轉為更大的動力。「我的奮鬥心從來沒有停過，市場的期望推動自己嘗試做得更好。像同樣飾演葉問，起碼會覺得自己有些地方比他人做得更好。市場認可我是葉問，已經間接給了我分數。」

做得更好，在於堅持細節。甄子丹慨嘆，現時很多電影，尤其是動作戲，都帶有強烈的電影瑕疵感。所謂的瑕疵感，是透過科學方式，以鏡頭運用去營造一個動作場面，令一個完全不懂武術的人，在銀幕上都可以成為武術大師。「現在已經到了大家用手機都可以剪接出來的程度，觀眾都明白是假的。但怎樣可以令人覺得這是真的？」

他一直嘗試消除這種瑕疵感，除了本身有著武術底子，仔細分析每一個動作、鑽研真實的打鬥，也是其中重要的做法。「我會不斷搜集資料，看新聞、紀錄片，參考那些真實的街頭打鬥、搏擊比賽，思考到底要怎樣拍攝才會令人覺得這是真的。觀眾只有覺得是真的，才會受到感染，才會感到動容。我如今會將這套哲學套用到所有創作上，這是我現在的追求。」

「因為我想要做到最好。」現在的他更想追本溯源。

捨棄了「宇宙最強」，現在的他更想追本溯源。

「我在《葉問》之前已經意識到這個思路，但還未有很強烈、很明確的方向，以及一個機會去做。《葉問》給了我很多不同的嘗試機會及演戲的經歷，演技愈來愈成熟，看事經歷高低起伏，最困頓時險些破產，連吃飯也成了問題，他追求最好的原動力，在於由始至終都深信自己是一位演員。作為武打演員，葉問這角色已算是他的一個頂峰，葉問過後，路要怎麼走？

一三〇

情更宏觀入世、更有自信，很多東西也就可以放下了。往後我會繼續思考，作為藝人、演員、電影工作者，怎樣可以再進步。我想返璞歸真，撇開武打演員的身份，回顧幾十年來的演藝生涯，重新出發，去研究演戲應該是怎樣的，彌補缺憾。這是無止境的，年紀愈大，演技愈有層次。」

每個人的人生遭遇皆不同，大器卻晚成，是幸或不幸？

甄子丹微笑，總是那麼豁達爾雅地回應：「其實我是一個奇蹟，入行那麼久，四十歲後才大紅大紫。我的情況是品牌重建（rebranding）後大紅，這在任何一個行業都極少出現。這是一個勵志的故事，除了老生常談要不斷努力，總括來說，這個世界什麼都可能發生，如果（大器晚成）能夠發生在一個四十歲的人身上，將來也可以發生在一個六十歲的人身上。」

2

香港導演應有的堅持──黃百鳴

「《葉問》是我個人從頭到尾都堅持要拍的電影。」監製黃百鳴在訪問中多番強調。

「堅持」二字，說來簡單，但一個人能夠排除萬難，堅持到底，便已經很厲害。正因為黃百鳴一路走來的堅持，造就了這樣的光景：香港功夫電影《葉問》橫掃中外票房，尤其在內地勢如破竹，在海外亦重新掀起中國功夫，尤其是詠春的熱潮。

二○○八年，《葉問》第一集上映，票房過億元人民幣，成功加入「億元俱樂部」。那時只有內地導演馮小剛、張藝謀才能做到這個成績。「在當時，香港電影在內地的票房是沒可能過億的，就算最厲害的成龍，其電影到七八千萬元（人民幣）票房便止步了。」後來《葉問2》與《葉問3》的成績更上一層樓，分別錄得二億三千萬元及八億元人民幣票房。這一切得來不易。

《葉問》的出現與成功，改寫了港產片的歷史，再一次掀起香港電影熱潮，恍如一次重生。港產片經歷的起落如坐過山車。六十年代，四大院線組成的七十多間戲院代表了巨大的觀影需求。十年過去，免費電視出現，電影業飽受打擊，大量內地移民亦使得國語片凌駕粵語片。可是再過十年，當觀眾看厭了電視，竟又願意進場看電影，乘著電視台培養人才之便，香港電影新浪潮因此橫空出世，進入了香港電影業的新階段。

故事的下半部得由黃百鳴接著說下去…七十年代後期，他與拍檔麥嘉、石天，從奮鬥

房到新藝城，拍下多部賣埠佳作；然後黃百鳴自己從東方到天馬，經歷港產片賣埠力最強

的八九十年代。「那時麥嘉與石天跟我說，電影的黃金時代會過去，黑暗時代即將來臨。

但我才剛拍了《家有囍事》再破紀錄，《花田囍事》又是當年票房冠軍，哪會想到香港電

影居然會一蹶不振？」

一九九五年，香港電影業進入了整整十年的黑暗時期，當中最大打擊是盜版VCD

的出現。「大家都不進戲院看電影了，甚至在一九九九年曾有一個反盜版大遊行，逼政府

修例，因為以前拿著錄影機到電影院拍攝不違法。」後來接連經歷金融風暴、沙士（嚴重

急性呼吸系統綜合症，SARS）……一九九三年全盛時期，香港有超過三百部電影上映，後

來只剩下五十部，很多行家轉行。黃百鳴是少數仍堅持拍電影的人，即使拍電影如燒錢一

樣。「但我沒放棄，就算預算再少我仍照拍。我亦從沒有將公司遷離香港。」

直至二○○三年，內地與香港簽訂了《內地與香港關於建立更緊密經貿關係的安排》

（CEPA），出現了「合拍片」這個新類別，香港電影界似乎在死胡同裡看到了轉機。合拍片

指的是由內地及香港電影班底共同製作的電影。香港電影要進入內地市場，首要條件為內

地主要演員比例不得少於影片主要演員總數的三分之一，此舉是為了保障當時薪酬較低的

內地演員；其次，是電影的故事要與內地有關。

黃百鳴開始嘗試進入內地市場。二○○五年，他投資了老拍檔、導演徐克拍攝的《七

劍》，作為了解內地市場的試水溫之作。電影中不乏明星，如香港的黎明、楊采妮，以及

內地的孫紅雷等。原本還有一位有名氣的韓國演員，對方臨開機前卻突然辭演，黃百鳴急

了，怎樣找個同樣有份量的演員呢？結果在施南生推薦下，找到甄子丹。《七劍》拍攝地

點位於天山，環境異常嚴寒惡劣，很多演員拍完自己的戲份便離去，惟有甄子丹在三個月

的拍攝期一直留在片場。這讓黃百鳴對他的印象異常深刻。

《七劍》在香港獲得八百萬港元票房，在內地則有八千萬元人民幣，這給了黃百鳴兩個啟示：「首先，我看到內地市場真的有潛力；第二，這給了我一種感覺，我要拍動作片。」但從小看黃百鳴電影長大的人都知道，他的拿手好戲一向是喜劇。「動作片是香港電影人拍慣的片種，卻非我最熟悉的類型，不如找最適合的演員去做。甄子丹有演員的專業精神，加上他有真功夫，於是我跟他簽了三年合約，一年一套動作片。」

一念之間　成就最強葉問

第一套是由黃玉郎漫畫改編的《龍虎門》（二〇〇六），第二套則是時裝警匪片《導火線》（二〇〇七），來到最後一套，黃百鳴想：不如拍功夫片？

「甄子丹的媽媽就是太極師傅，他自己也從小習武，既然是一個有真功夫的演員，為何不拍功夫電影？」但若論功夫電影，《黃飛鴻》系列、《霍元甲》（二〇〇六）等，已有珠玉在前，當時就有人提議可以拍葉問。「其實我一直想拍葉問，不過已有其他導演（即王家衛）宣佈開拍，只是很久都沒有消息，我就猶豫，到底可不可以拍呢？在電影圈，常常都是先入為主，就算你拍得更好，若是晚了都沒有用。」

心動不如行動，黃百鳴立刻拜訪葉問的兒子葉準師傅，「他說了一句話令我很觸動，定下了拍這套電影的契機。」葉準師傅這樣說：「我今年七十八歲了，我也想有生之年可以看到有關爸爸的電影。」黃百鳴聽到後，毫不猶豫就跟對方簽約了。

這裡還有一段小插曲：甄子丹知道是最後一部電影後，曾提議拍衛斯理，不要拍葉問，原因是：「我每樣功夫都懂，惟獨不懂詠春。」不過黃百鳴堅持不拍衛斯理：「第一套

衛斯理也是我的新藝城公司拍的，那時是當紅的許冠傑成績較好的一套電影。後來劉德華、周潤發也演過衛斯理，票房不太理想，乾脆不拍了。我對甄子丹說，如果你不懂詠春的話，就去學吧！」甄子丹的詠春打得行雲流水，原來是逼出來的。

導演的人選也經過一番折騰。黃百鳴曾找來在荷里活拍過很多電影的老拍檔于仁泰，雙方都有意合作，但對方一聽到是拍葉問，便「耍手擰頭」推卻了。「怎麼辦呢？當時公司與葉偉信仍有合約，不如就找葉偉信吧。」至於首兩集的武術指導洪金寶，也是我親自找的。」至於編劇，黃百鳴放手讓兒子黃子桓一試。於是黃百鳴、黃子桓與葉準師傅前往佛山搜集資料做研究，找了十位認識葉問的老人做訪問，但因資料零碎，他們均認為該放下追求真實的包袱，重新塑造葉問這個人物。以黃百鳴的說法，是「藝術加工」，添加娛樂性，例如原本葉問與金山找是在戲院裡對決的，戲裡則改為在葉問大宅裡閉門決鬥；又例如葉問「一個打十個」，也是戲劇效果。葉問的經典對白：「世上沒有怕老婆的男人，只有尊重老婆的男人。」也是功夫電影中少見的。「以前做大俠是很有權威的，不會出現這樣的對白，出現在葉問口中，令女性觀眾也很能接受他。」加上葉偉信善於拍攝細膩的感情戲，於是葉問成為了忠仁正直、愛家愛妻的住家男人。

至於女主角葉問太太張永成，則找來了內地模特兒熊黛林，此舉固然是為了符合合拍片要起用三分之一內地演員的原因。「當時熊黛林還未做過演員，但在模特兒界頗有名氣，現在想起來，我們算很大膽了。」黃百鳴笑說，惟一不好的是她比甄子丹高很多。後來葉準師傅談起，才知道原來當年他的媽媽比爸爸高，而且熊黛林真的像他媽媽！

拍完第一套，很快打鐵趁熱開拍第二集。《葉問2》成績相當亮眼，票房比第一集增加了一倍多，甄子丹亦由此變成了「宇宙最強」。「以前甄子丹不算特別受重視，拍《葉問》時大家都不看好，但拍完首兩集，大家已認定甄子丹就是葉問，葉問就是甄子丹。不只中

國人認識他，到了歐美，大家都叫他 Ip Man，而不是 Donnie Yen（甄的洋名）。」

拍華人喜歡的電影

可是《葉問3》卻要到五年之後才上映，期間外界更質疑是否真的會拍第三集。原來，因為成為「宇宙最強」，使得很多人都找甄子丹拍電影，片商大排長龍。然而，在完成拍攝後，更大的風波緊接而來——《葉問》第三集在發行上出了問題。「頭兩集都是不同的發行商，第三集選了一家沒經驗的新公司，因為對他們沒有信心，就決定賣斷算了。幸虧賣斷了，誰知道這發行商出了問題，對《葉問》這個品牌傷害很大。這些手法我們沒辦法控制，當時很擔心無法開拍第四集。」

電影業能否蓬勃發展，並非只關乎技術，亦關乎觀眾質素及配套。內地確實在很多方面快速增長，惟很多配套上的問題無法在短時間內解決。《葉問2》錄得二億多元人民幣票房，入場人次七百六十萬，看似比第一集增長一倍多，不過原本的數字應該更高——第二集出現了盜版。雖然上映一天後黃百鳴就發現了問題，但那時已有一千萬人次在網上免費看了盜版版本，「我問《葉問》粉絲為什麼不尊重知識產權，他們卻回答：不是不想去戲院看，而是他們住的地方離戲院有四小時車程。」

這些在配套上的不足，內地一直積極彌補。內地政府鼓勵興建戲院，不止在大城市，還包括二三線城市。二〇〇九年，內地只有四千塊銀幕，美國有四萬塊，中國只有美國的十分之一；在政府鼓勵興建戲院的政策下，到了今日，內地已有四十六萬塊銀幕，超越美國，成為全球擁有最多銀幕的地方。這也有助《葉問》在內地票房持續高漲。

回頭看看香港，最黃金的年代，即一九九三年，拍出超過三百部電影，以座位計，當時有十四萬張，到了今日只餘下三萬張；以前每區都有戲院，現在很多地區不是沒有戲院，就是戲院已搬至最不起眼的商場頂層。若然與內地比較票房，結果更叫人傷感，二〇〇四年以前，內地票房從未超過十億元人民幣，香港票房穩守二十億港元；二〇〇四年底內地票房上升至十五億元人民幣，之後一直遞增至現時的六百多億元人民幣，位列全球第二，香港仍然原地踏步，只有二十億港元。

「簽訂 CEPA 後，我想著這是強心針，兩地精銳一起合作，本應雙贏。十四年過去了，再看從頭，似乎是『內地獨贏。』」香港早在八十年代就有「東方荷里活」美譽，電影水準有目共睹；內地資源多、人多，但沒有經驗，在技術層面亦乏善可陳。頭幾年的合拍片，香港帶動內地票房，香港電影業也將與國際接軌的經驗與技術分享給內地同業，給內地帶來很多幫助。只是同時，香港精英都跑到內地拍內地喜歡的電影。「有個笑話是這樣的，在北京閒逛時遇到的香港電影人，可能比在香港遇到的還要多。」黃百鳴無奈笑道。

大部份導演被內地吸納，他們在內地拍出具票房收益的電影，香港人卻不愛看。這時黃百鳴仍堅持自己的宗旨：拍香港人喜歡的電影。「我拍《葉問》，內地賣座，香港人也喜歡看，在新加坡、馬來西亞都是票房冠軍，全世界都愛看，不只是拍給中國人看的。」他拍的警匪系列《Z風暴》（二〇一四）、《S風暴》（二〇一六）及《L風暴》（二〇一八），內地票房四億元，香港一樣不錯，有一千七百萬港元。

「拍自己拿手的電影是有優勢的，比如功夫片、警匪片，內地沒香港人拍得好。」這種優勢既來自香港電影工作者長年累月的拍攝經驗，亦來自內地的社會環境限制──像是反貪的議題，內地雖想但不敢拍，亦不懂如何拍，「內地當然偶有佳作，例如電視劇《人民的名義》收視率很高，可是迴響太大了，第二輯由於題材敏感便沒有拍下去了。」

黃百鳴說，沒人可以猜到哪套電影一定會成功、哪個套路必定穩妥，但有一個宗旨他莫失莫忘，「我們不能單為遷就市場就拍其他人喜歡而自己不熟悉的題材。兩地始終有文化差異，你要拍他們的題材，一定沒他們拍得好。」

時移世易，香港電影界曾經是內地同業的引導與助力，今日卻需依賴內地市場。在合拍片出現時，要求內地演員比例不得少於影片主要演員總數的三分之一，蓋因當年香港演員片酬昂貴，內地則較相宜，為保護內地演員的工作機會，故有此規定，「現在情況早已不同，內地演員比香港還貴，這樣還需要保護嗎？」黃百鳴問。「還有一個要求也很不合時宜：所有故事要與內地相關。香港回歸了這麼多年，香港不就是中國的一部份嗎？香港故事不就是中國故事嗎？」

但對很多人來說，香港故事，單是語言上已與中國故事大不同。在《葉問》之前的《龍虎門》，被黃百鳴評為香港漫畫動作片，「內地觀眾不太熟悉《龍虎門》，這是地道香港主題，充滿廣東話的神髓。」還有那些年復年的賀歲喜劇，同樣難以用另一種語言演繹當中精粹。「喜劇是很依靠對白的，因為地域文化差異，大家的笑點會不一樣。」

是行業低潮　也是新人的機會

聽黃百鳴談《葉問》，總叫人想得很多，由《葉問》到粵語電影數度輪起跌，由故事到市場，又回到最根本的地域、語言與文化。市場是什麼？說出來那麼虛無：當年香港電影與粵語流行曲橫掃亞洲時，其實並沒太著意要去說別人的故事，想看的人自然看得懂。無論是九十年代的日劇，或近年以文化作為國家軟實力的韓國出產的韓劇，似乎都與往日的

香港一樣——做好自己的內容，其他市場一樣會欣賞。

本地電影，如今的處境或許艱難，但艱難有時會造就傳奇，「潮流不斷轉變，正如八十年代我經營新藝城時，覺得七十年代電影業不景氣：一九六九年彩色電視開始播放，之後《家變》、《上海灘》大結局時，街上一個人都沒有，人人都跑回家看電視。到了八十年代，看了十年電視，大家都悶了，又跑去看電影，成就了八十年代的『東方荷里活』。」

當然八十年代也有八十年代的問題。邵氏、嘉禾壟斷電影業，但正是因為這樣，片源不穩的「金公主院線」才會投資新藝城拍攝電影，新藝城亦因此起用新人，「我們是第一間用新人的公司，有林子祥、陳百強、許冠傑等等；也起用很多新浪潮導演，林嶺東、于仁泰、高志森，《八星報喜》（一九八八）與《阿郎的故事》（一九八九）便是杜琪峯拍的。」

因此對於眼前合拍片所帶來的人才和本土題材流失，黃百鳴從不感到悲觀，「再看如今，大導演都到北京拍戲了，香港缺人的情況又回到八十年代，但那時正正給了新導演、新演員出頭的機會。現在也一樣，我們盡量給予新導演機會，拍的幾套電影都起用了新人，如《黃金花》（二〇一七）的陳大利、《王家欣》（二〇一五）的劉偉恒。

「今天的新導演，就是明日的大導演。」

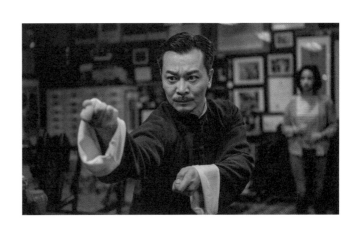

3

要幻想那場戲到底有多好看——彭玉琳

「到今天仍然在香港電影圈的人，都是很愛很愛電影的人。我們這班熱愛電影的工作團隊全力以赴，解決創作及製作上大大小小的難題，把最想呈現的一幕幕帶到觀眾眼前。所謂的成功，就是能幫助電影展現最好的效果。」彭玉琳如是說。

彭玉琳，電影圈裡的人叫她琳琳。圈外人或許不太熟悉這個名字，她卻半生在電影業裡度過。早於八十年代已在香港電影圈打滾，從場記到副導演，一當便是八年，之後因幫一製片朋友進了製片組，後來當了製片、執行監製，直至現在。她在《葉問》首二集擔任製片，第三、四集做執行監製，黃百鳴是監製。「一般是監製給出大方向，執行監製全力促使事情朝既定方向發生，有問題出現就要想方法扭轉局勢，回到正軌。」

而在電影圈中，製片考慮每一幕的預算，盡量不要超支，就是像甄子丹口中「紅褲子出身」的彭玉琳那樣，跟著導演每天到拍攝現場，確保每一樣事情順利進行，小至到廠房借燈、確保演員檔期、監督拍攝進度；大至與老闆商談預算，在超支時說服老闆增資，協調每個部門的工作，調配場景、服裝等資源。甄子丹笑說，曾見過有黑社會來收陀地，在刀光劍影間，製片也要出來談判，甚至想辦法迫退壞人，比電影情節更離奇。他這樣評價彭玉琳：「她就是一個有著十八般武藝的人，內外都要應付，不只懂得算帳，還很堅毅，到新界拍戲時也是她一個女子去跟陀地談判。這種在電影圈仍有黑道染指的七八十年代奮

鬥過來的監製，都是極堅強的，不論男女，面對江湖人士，都很有男子氣概也是這樣的舊派人，故懂得舊派電影人的好。

互助互信　鐵三角合作無間

每次與彭玉琳見面，她都充滿幹勁，很是豪邁：「來，你想問關於電影的什麼？」她彷彿可以將關於電影的各種經緯交錯的大事小事處理得當，天塌下來自有她撐著。「大的事情要我決定，小的也要我決定，製片是大事小事都要去做決定的，在片場裡，往往很小的事情也會影響電影進程，例如摔碎了一隻要連戲的杯子。」

《葉問》以如今的模式出現，隱隱然應記這個女子一功：葉偉信與甄子丹就是她撮合的。當年甄子丹到美國發展，獲邀回港為《千機變》（二〇〇三）任動作導演，之後留港。他被《朱麗葉與梁山伯》（二〇〇〇）中細膩的情感所觸動，後經彭玉琳介紹，終與葉偉信以《殺破狼》（二〇〇五）結緣。此戲製片正是彭玉琳，鐵三角的合作也由此開始。

至於甄子丹與彭玉琳的合作則更早。時值一九九五至一九九六年，甄子丹自組公司，找來彭玉琳任製片，首套甄子丹自導自演的電影《戰狼傳說》（一九九七）成本不超過五十萬美元，而第二套《殺殺人，跳跳舞》（一九九八）在拍攝時更遇上金融風暴，同樣以不到五十萬美元的成本完成。那時候的甄子丹幾乎破產，完成兩套電影全靠這些台前幕後的伙伴。正因為共同度過最艱難的時期，默契和深厚關係也就這樣培養起來。

一接到《葉問》要開戲的消息，彭玉琳立刻與合作多年的導演葉偉信、美術指導麥國強、剪接張嘉輝組成核心團隊。從零開始，與老闆、導演等一起決定大方向，包括電影是

否值得更多投資等。一套電影由什麼都沒有到殺青、後製再上映，製片要從頭跟到尾，成本控制是當中一大考量。但她常常強調，創作與製作是相結合的，「從第一天說要開拍的時候，大家已是一起創作，連同製作一起去思考，提出所有意見，但永遠都是創作先行，創作來給予我們製作選擇。」

豐富的副導演經驗，加上在現場跟拍多年，彭玉琳能想像出拍攝期間零散的片段呈現在銀幕時的效果，再思考可以怎樣改善，當然這也歸因於她與葉偉信多年來的合作無間。「我常覺得不要一來就跟導演說這樣做不行那樣做不行，我會跟他說，你的劇情及創作在這個場景中可以有怎樣的效果。我當了八年副導演，也有自己的攝影角度，通常我會多想一個可行性，再告知優劣之別，若果可以說服導演，出來的效果又好，是有成功感的。」

譬如拍攝第一天，拍攝過程出現了些問題，當時葉偉信與甄子丹全情投入拍攝，未有察覺，彭玉琳便提出來討論，問導演可否看 playback（回放）。「幸好大家都信任我，於是重新拍一遍。」

膽大心細　讓錢創造最佳效果

這樣的合拍並非偶然，乃是有關一個好的執行監製需要具備的思維──不關乎資源多少，而是有多理解導演心裡的想法與想達到的效果。「做製作不能只談錢，不是能拿到多少資金製作，而是怎樣在不同的場景運用不同比例的資金，讓錢發揮最好效果。若資金所限，我們做不了十個完美的場景，就只做兩場，令觀眾留下深刻感受。」

例如在第四集，有一場中秋晚會的戲，是 Chris Collins 飾演的哥連直闖唐人街，挑

戰眾多華人師傅，這樣一場戲原本分配到的預算資金沒那麼多，並不打算建太大的場景。

「但我與麥國強商量過，覺得中秋對華人來說很重要，中秋晚會不能只用一個很小的場地；而且感覺這場戲需要很多位置走動，從整套電影來說，這場打戲亦從本質上改變了唐人街眾多師傅逆來順受的心態，是電影的重點，所以最後還是決定用比原來大三倍的場地去拍攝。」於是彭玉琳從別處調動資金，讓麥國強盡情發揮，所有街道、舖面的細緻度完全呈現唐人街應有的氛圍。

「這些都要視乎劇情及場景可以帶出什麼信息，我要幻想那場戲是怎樣，有信心將大部份錢放到這個位置，在其他地方省掉。平均分配資金沒有用。至於怎樣做決定，憑的就是你的經驗，怎樣去說服別人，就是你的能力。」

為了讓電影順利完成，呈現最佳效果，除了深思熟慮，與各個部門溝通協調，還必須膽識過人。彭玉琳強調，做製作不能只是省錢，有時省了錢可能招致更大損失，因為天時地利人和並非必然，「有時天氣不對，演員檔期又出現問題，我會馬上跟老闆說不如搭景，雖然會多用一百二十萬港元，但若不搭這個景，一直等待陽光、等演員，拍攝又不能延期，可能要多拍幾個禮拜，最後埋單超支二百四十萬港元也說不定。」話是這樣說，可要說服老闆相信你的判斷，還真要看一直累積下來的信任及個人的臨場經驗。

這樣的故事在《葉問3》就發生過一次，「葉問到船廠救兒子那一場，雨停了又下，當晚我馬上跟導演商量搭景，將這場戲轉到室內。一做決定，緊接著又和美術指導及動作導演溝通，兩天內把場景搭好，隨即開拍。有時只有很短時間去做決定、變通，而且要與各部門配合得很好。大家都在拍攝，你若不抽身去看事情的變化，就會錯過發現問題與做決定的最佳時機。」結果那一幕百人對戰的場面效果奇佳，叫觀眾印象深刻。

突發事件天天都有。第四集最重要的軍營場景，到了快開拍時，卻因為得不到英國國

防部同意使用，得馬上換地方，「那時上海的戲份已經拍了一半，要想好下一步怎麼走，於是馬上抽時間飛去英國，最後找到前英國軍營，把場地定下來。」同樣換了場地的還有第二集，談好借用的地方，卻因在同一地點拍攝的電影未上映而臨時叫停，那時彭玉琳與麥國強走訪了很多地方，將照片貼在牆上，她一直看一直看，忽然覺得其中一張照片比原本的場景還要戲裡的舊香港。

「我說這裡不更像我們想像中的場景嗎？這兒是天台，旁邊是學校，報館就在那裡……」她一邊說，一邊重演當時如何指手畫腳描繪心中的場景。「做製作，就是心裡能夠幻想那場戲拍出來是什麼樣子，決定了（場景），就要有膽量去用，最後還真的沒有選錯。這講的是經驗與感覺。」

全情投入　也適當地抽離

她一再強調只針對金額去思考最沒意思，把工作視為「返工放工」就更沒靈魂，「拍戲就是這樣，今日不把預定的事情做好，就沒辦法追趕之後的進度。每天都有突發事件，每個部門都要我們作為橋樑去溝通，但卻不是去限制他們，而是令他們有更多發揮空間，有時連演員的狀態也要看在眼裡。」

例如第四集萬宗華與巴頓打的那一場，她認真思考過太極對空手道，與詠春對空手道的不同，因而在拍攝進度上給袁和平預留了更多時間及空間。「詠春可以貼身打，但太極很柔很闊，要借力打力。以前八爺經常拍太極，我覺得他很擅長，而且這場戲很重要，我提議他不如花多些時間，多拍一點，拍得仔細一點，呈現出太極心法，盡力拍到滿意為

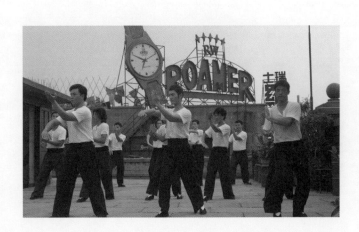

止。因為我覺得這場戲可以很不同。」

但彭玉琳強調，《葉問》之所以成功，除了因為有甄子丹，還由於多年來整個團隊通力合作，每個部門都投放了不少心思，人人都能無分階級地提出意見，溝通討論只是為了電影可以更好。「連化妝人員都跟我說，可否看看 playback，擔心打了白光的燈光與妝容不配合。你要熱愛你的工作才會這樣做，而不是為了獲獎。很多崗位沒機會在電影頒獎禮上台拿獎，如副導組、製片組、化妝、茶水、道具手足、場務等，但他們在片場裡都很投入，每個人都有創作精神。如果所有人都全心全意去做，觀眾看到的電影一定不會差，這是我們一路走來的信念。」

作為執行監製，她要走得再前一點，「我要像他們那樣投入，有時又要恰當地抽離，以局外人的疏離縱觀全局，一旦察覺任何影響電影製作進程與創作上的問題，馬上與導演、工作團隊去解決。」

走過繁盛與低潮　熱愛不變

這樣的製作與創作結合，以至各個工作人員合作無間，在八十年代，可能還有點天方夜譚。「那時製片是老闆或監製找的，與導演的關係更似是互相抗衡，省錢是首位。現在是導演去找適合的監製或製片，最重要的是故事，即創作比製作重要；要兼顧的亦多了很多，不只是數字。幸好我們經歷過港產片最繁盛的時期，什麼片種都做過，累積了不同的經驗。」

她與葉偉信一樣，都是由場記做起。一九八八年的《三人世界》、《雙肥臨門》、《流

金歲月》都有她的身影，到了一九九○年的《太陽之子》她已是副導演了，而到一九九六年的《鬼劇院之驚青艷女郎》，她已轉為製片。這一年之前，其實她已是十數部電影的副導演。同一年，葉偉信首次擔任電影導演，拍攝《夜半一點鐘》（一九九五）。

或許電影業就是這樣的夢工場——有各種不同的夢，有人美夢成真，有人在夢中走著走著不知道在哪裡就轉了個彎，走了另一條路。「八十年代中，由場記開始做到副導演，然後做製作組，再慢慢升為製作總監、策劃、執行監製。從導演組轉往製作後同樣專注於電影拍攝，會抽時間了解、融合劇本，再和導演溝通，天天不停工作。其實一九九一年時，電影業已開始沒落，接著金融風暴就來了，突然做什麼都要省錢，真的很難經營；也試過數月沒糧出，頂著家庭壓力去做。會留在這一行的人都不是用錢去衡量的，愈沒落，大家愈認真去做。是因為愛。」

因為熱愛，所以面對困境也會想盡辦法解決。人們總以為《葉問》是合拍片，屬大製作，資金肯定寬裕，才能這樣那樣改動。但《葉問》第一集的預算雖較九十年代寒霜期寬鬆，仍未有後來三集那麼多，有一些故事，若果彭玉琳沒有提起，就會在幕後消隱下去。

「當時導演從葉準師傅口中理解葉問一生，包括抗日的經過，日本人叫他去教授日本人等等，我們想將這些用在劇情創作上。」那時葉偉信手上有兩個不同版本，其中一個是葉問與日本人惺惺相惜做朋友的文戲場口，之後葉問的大宅被日本人佔領作為司令部，當他去挑戰日本人時，才發現自己的大宅成了敵方基地，「這樣在戲劇上有張力，在資源上又不用多搭一個景，導演也說在葉問家裡對打正好。」後來因商業考慮而沒有這樣做。

由於資金短缺從而要考慮如何變通的情況，彭玉琳在二○○五年《殺破狼》同樣面臨過。戲中經典的一幕是甄子丹與吳京在暗夜窄巷打鬥，其實差點就不存在了，因為電影拍到後來，並沒有足夠經費拍攝最後的動作場面。甄子丹據理力爭，擔任製片的彭玉琳靈光

閃現，找來九龍灣企業廣場一期和二期中間一條默默無聞的窄巷，成就了近年動作電影中數一數二的經典場面。這就是她所言的理解戲劇、順應劇情而作出調動，將製作與創作以最好的方式結合，既不破壞戲劇，又節省資源。

現時拍攝科技有所進步，資金充裕了，可是新入行的年輕製片再沒有機會像她當年般在電影盛世之時接受磨練，用她的話來說正是青黃不接之時，幕後工作人員也沒時間教新人，加上戲種收窄了，新人的視野亦因此變得窄了。「現在不同以前，有些做製片的還不來現場，可以這樣的嗎？你不來的話，怎知道現場發生了什麼事？怎知道導演情緒如何？演員狀態好不好？演員狀態不好，是因為戲服不舒適，還是因為環境不好？拍攝進度有沒有延遲？好的製片一眼關七，看著整套戲的大格局，也看著整套戲的細處。但現在很多新入行的製片有時在開頭和結尾都沒有參與，只參與了中間預算的部份，這樣子的話不如請個會計好了。」這也許是她對如今香港電影圈最擔憂的事。

度過港產片黃金時代、寒霜時期，再進入合拍片時代，資金多了，彭玉琳卻覺得不一定會改變香港電影人的底蘊，她一再強調仍留在這行的人一定很愛電影，「常有人說香港電影沒落，但我們要學習在有限題材裡發揮到最好。內地市場很大，不過從另一方面來說，內地在拍的不是我們最擅長的，我們要做的是怎樣呈現自己從八十年代紅褲仔做到現在的底蘊，起碼我們自己看完也要覺得夠好才行。票房怎樣，就看天時地利人和了。」

4

商業電影中尋找拍戲的感覺──葉偉信

穿白Ｔ恤、外襯條紋裇衫的《葉問》導演葉偉信，訴說著電影構思與拍攝的點點滴滴。他的話語時而激昂，時而平淡，彷彿這不過是他追尋電影夢的其中一段小路，但實際上，《葉問》所帶來的全球性成功，可以說是他人生中重要的里程碑，他亦由此攀上了事業高峰。

葉偉信自一九八五年已在新藝城電影公司擔任幕後工作，一九九五年正式成為電影導演，三十多年來，仍堅持在電影圈中打滾。他先後拍過《旺角風雲》（一九九六）、《爆裂刑警》（一九九九）、《朱麗葉與梁山伯》（二〇〇〇）等不同類型的電影，大部份都叫好不叫座。然而他一直沒有放棄，以實際行動去嘗試更多不同類型的電影。直到二〇〇五年與甄子丹合作拍攝《殺破狼》、二〇〇六年的《龍虎門》，他才發覺，原來動作片就是自己想拍的類型。

「為什麼當時想拍《葉問》？其實我更想的是再與甄子丹合作。」《殺破狼》、《龍虎門》後，葉偉信一直想，怎樣可以給甄子丹再開一套戲？

「他的功夫很現代，再打下去需要有一種新的感覺；他拍民初的功夫片應會好看，不如拍李小龍的師傅葉問，角色年代接近民初，而且沒人拍過，正好就是我與甄子丹等待的角色。」葉偉信笑了笑，又補充：

「其實我自己也很喜歡李小龍。」

由此打開了通往葉問世界的大門。

團隊搜集葉問的資料，得到的結論都是他乃一位武術天才，為人低調，有些財產。除此以外，就沒有更多了。葉偉信便覺得，這有很大的發揮空間——不論是故事劇情、個人發揮，還是甄子丹的動作設計。「我很喜歡看甄子丹的動作片，心想要是他的話，一定打得很好看。但我不喜歡他以往擔演的角色，太猛了，我覺得自己必須要愛上他（甄子丹演繹的葉問）。以我的角度來看，不如收起一些？」

葉偉信不善於拍攝功夫戲，動作設計方面便交由洪金寶及袁和平處理。他擅長的是將最細膩的情感融入電影裡面。因此，他所說的「收起一些」，指的是怎樣將最內在的情感，放到葉問最具爆發力的動作之中，從而形成一個收放自如、兼具內斂與剛烈的葉問。「最初刻意要甄子丹藏起自己的銳角，以免他的現代感太突出，便要他更表現得為內斂，有時不經不覺收得太厲害，但他要爆發的時候又會很猛烈，那就很好。」

還記得《葉問》的第一幕嗎？有人來踢館，葉問沒有立刻應戰，先是「他他條條」拒絕，原因竟是要先吃飯，還邀請對方一同進餐，吃完飯還吃甜點，抽口煙、喝杯茶，這就是收；當雙方開始對戰，葉問打得又很出色，振奮人心，這就是放。這種強烈的對比，形成了他鮮明的性格。

一頓飯流露的細膩情感

葉問顧家的一面，為這個角色增添不少色彩。葉偉信笑說，自己與葉問同是著重家庭

的天秤座，所以在電影裡也放了自己的生活片段，「我覺得他是尊重老婆的男人，資料說他喜歡叫人到後花園打功夫，就加了他太太趕走來打拳的人的戲份，這就是家庭關係。情感與功夫起到很好的化學作用。這是我自己也想看的電影。」

別人都說，葉偉信是出了名專拍吃飯場面的導演。「吃飯人人都會，甚至無關乎演技，吃飯是最貼身、最親近的。我從不放棄細小的情感。」像在第三集，葉問得知妻子身患癌症時，沒有激動痛哭，只是更多地陪伴妻子，準時回家吃飯。餐桌上一切如常，時而靜默，時而微笑，反叫人心酸。葉偉信在電影中穿插了這場無關打鬥的戲，不過是尋常的一頓飯，一家人的生活卻已翻天覆地，這樣的設計更觸動人心。

家庭關係不止是劇情上的推進，更是呈現一個血肉之軀的最好證明。因家庭關係而產生的，是一個人最豐富的情感狀態。在傳統儒家思想中，愛是推而廣之的行為，先愛自己、愛親人，然後像波浪一樣，一層一層向外推展，再來便是愛世人。葉偉信想讓《葉問》蘊藏細緻的情感：葉問既是宗師，是英雄，同樣是個普通人，這個普通人有著仁德。「以往的功夫片或武術片，都會以民族大義作為主題，很少像《葉問》般以『情』作為主線，每次他都是被動捲入事件，而不是主動去打。這樣的編排可能跟我被動的性格有關，不喜歡多管閒事。」

功夫電影不止打鬥

前三集的葉問便是順應時勢、以仁德待人：第一集不想教拳、不想比武，只因禮貌招呼一下來挑戰的各路人馬，然後國難當前，為了死去的朋友、為了中國人的尊嚴不得不應

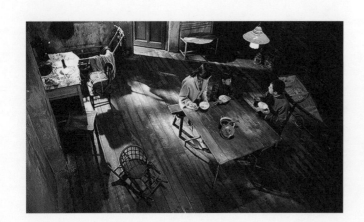

戰；第二集南下香港，為生計教武術，卻捲入本地武術圈是非中，代戰死擂台的洪拳宗師洪震南應戰西洋拳手，戰勝後，他提出不是為了勝利而戰，帶出「人的地位雖有高低之分，但人格不應該有貴賤之別」的訊息，希望眾人可以學會互相尊重；到了第三集，為了守護兒子所唸的小學，為了保護被綁架的兒子而以一敵百，及後回應同派對手張天志的挑戰，以宗師風範奠定功夫應是流動中延續，並非固守不變。與人對戰，葉問每一次都手下留情，不欲置人於死地，亦從未打死過一個人。這便是仁。

「甄子丹的功夫固然好，由他拍必然好看，但我思考的更是：為什麼葉問打出這一拳？為何而打？為何而戰？我要提醒自己，我的功夫片不能只是一套關於功夫的電影。我不喜歡瘋狂打鬥。」這就是葉偉信所說的化學作用──打鬥，不是像野獸一樣瘋狂亂舞，而是作為一個有血有肉的人，經過理性與情感交集後所思考得出的結果。

打鬥固然精彩，以最凌厲的功架打贏壞人是最令人激動的時刻。可只要細心留意，就能看出從第三集開始，與首兩集有了微妙的分別。首兩集的成功，讓葉偉信有信心加入更多自己擅長的情感關係。「我覺得葉問有普通人的面向，他的時代那麼接近現代，是否真的需要那麼多打鬥？或打鬥成敗是否就奠定角色的人生？」

訴說人與人的關係

於是便有了《葉問3》中，葉問最愛的妻子張永成身患癌症的故事。妻子知道詠春是丈夫的興趣，卻從未真正理解為何他執著於「別人的事」。當張永成發覺自己身患癌症，丈夫卻為了守護小學時常不在身旁，一心為丈夫煮好了湯，他卻翌晨才回家。湯不只是湯，

湯的象徵意義是家，家裡有重要的人。湯涼了，人心也會涼掉。因此張永成心灰意冷。

夫妻間的隔膜，巧妙地在電梯打鬥中的一幕遭到打破——張永成首次理解丈夫打鬥的意義：保護身邊所愛的人。丈夫在打鬥時處處保護，不願自己受到絲毫傷害；甚至為了滿足自己的心願，與她共舞，放棄了和張天志爭奪武林正宗的決鬥。她了解到功夫對葉問的重要，便私下相約張天志與丈夫決鬥。「我聽人說，生命是屬於你，又不是屬於你。」她理解了。在最後的時光，張永成要葉問再打一次木人樁，二人的生命終於緊緊重疊，並說了句：「這是我最想感覺到的葉問。」

葉偉信喜歡的李小龍以水喻功夫，葉偉信看待功夫片，也不止在動靜之間，更在背後每人如水般不同形狀的人生，就如他說：「電影是人的故事，在裡邊我最想找到的是一些最真實的東西。」到了第四集，當中的情感愈加細膩沉重。葉問在妻子去世以後，更為不懂得處理自己的感受，尤其是與兒子的關係。當他發現自己身患癌症，惟一想到的是兒子的後路，他希望把最好的留給兒子，因此有了遠走美國為兒子尋校的故事。但再一次，兒子不理解父親的想法，他想學詠春。父子間有了矛盾與隔膜。

孤身遠走他方的葉問，待在美國一間小旅館，黃昏的光線灑進房間，一個人，在漫長的時光裡，輕輕緩緩地梳理自己的一生，等待在約定的時間致電回港，等待一個不可能接聽的電話——給拒絕與他對話的兒子。他抽著煙，煙霧渺渺，畫面裡有轉盤電話、舊式牆紙與煙灰缸，異國小旅館映照的是六十年代的香港，而這樣顯露更多情緒的葉問，觀眾很少能看見。

「他每天晚上都約定於十時打電話給兒子，但兒子不願接聽，這是我最喜歡的一場戲。」葉偉信認為，這種隔閡與現代的親子關係有所呼應。「每個家長都望子成龍，可是小朋友也希望可以選擇，人生是不是只有讀書一途？孩子的將來會怎樣，其實沒有人知

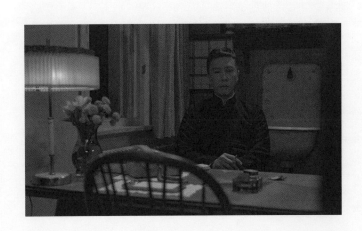

最後葉問與兒子破冰，除了因向對方坦白自己身患絕症，也因為遇上少女萬若男後，他才得知年輕一代的想法，開始嘗試去觸碰兒子的內心。於是電影最後，葉問讓兒子習拳，亦在最後的日子為世人留下打木人樁的片段。

無能為力是人生命題

「第四集拍一個單親爸爸帶著病都要煩惱兒子的前途。可見一個人不論功夫有多好，生病了仍是無能為力，其實與功夫無甚關係。」

「無能為力」這個字眼一再從葉偉信口中吐出。他又何嘗不是在無能為力的處境中掙扎求存？說的是他的電影夢。

「拍商業片不能太冒險，在一部功夫電影裡看到太多情緒，觀眾有可能感到厭煩。」觀眾不想要的，他就要抽離導演的角色，不捨得也要放手。因此在第四集，於深沉的感情線以外，仍以功夫片的打鬥作為故事主軸。

在六七十年代，很多華人都到美國興建鐵路謀生，也有很多華人將子女送到美國留學，接受所謂最好的教育，同時衍生種族歧視的情況。不過，葉偉信想通過電影述說的其實不是種族歧視，而是當各方持有不同意見時如何處理衝突，尤其是在文化上的衝突，於是有了中華武術間的比併，以及與美軍轟轟烈烈的對決。一開始，當葉問到了中華武術總會，要求會長萬宗華寫推薦信時，就因被要求先叫停其弟子李小龍代表華人教洋人武術的行徑而氣氛緊張，最後雙方雖然沒有打起來，卻以各自深厚的內功震碎了桌上的玻璃轉

盤，不歡而散；後來二人碰面，以詠春對戰太極，不分高下。

之後李小龍的一位美籍華裔軍人徒弟想將詠春帶入美軍訓練，引起衝突，在唐人街的

中秋晚會上，教授美軍的空手道師傅向各個中國武術師傅挑戰，結果葉問獲勝。美軍不甘

示弱，強迫萬宗華應戰，萬宗華戰敗，直至葉問以詠春技術性擊倒美軍教官——這也是四

集《葉問》中畫面最殘酷的一幕，才有了美軍學習詠春的情節——因為詠春真的有實戰功

能，能埋身肉搏。這也符合史實。當然其中李小龍在七十年代於空手道大賽中的表演，令

西方人對中國功夫感興趣，是最主要的因素。

「就算無能為力，都有出路。我喜歡拍無能為力的故事，不是因為悲慘，而是我比較

現實，即使電影恍如一場夢。」

電影最引人入勝之處，在於既夢幻又真實，儘管無能為力，在葉偉信的眼中，仍然滲

透著絲絲餘暉。「我經常寫主角解決不了問題，但解決不了是沒有問題的，解決過就可以

了。」一如在《葉問》中，功夫無法解決所有問題，無法解決華人被歧視，無法解決兩代

溝通不佳，無法改變葉問身患絕症。

電影中加入的不只葉偉信渴望呈現的東西，更多的是反映他的人生觀點。對葉問而

言，武術開初是興趣、後來變了謀生工具。但他真的很愛武術，他就是功夫，兩者化為一

體，當要為生活籌謀時，中間並沒有那麼多計算。這與葉偉信的人生何嘗不是如出一轍？

四集《葉問》，有掙扎，有堅持，也有平衡：「我拍的動作片，有別人不多放的情感，《葉問》

對我最大的意義，不單純是功利的商業計算，我一直在其中尋找拍戲的感覺。難得找到了

位置進入，能夠透過這個人物，在商業片中加入自己的東西。」他亦通過《葉問》看到自

己的路：「我沒有完全妥協。會不會在商業片裡加進自己的東西，繼續拍我關心的家庭主

題，就是我要走的路？這樣是否可達到雅俗共賞的目標？功夫片不是我擅長的領域，別人

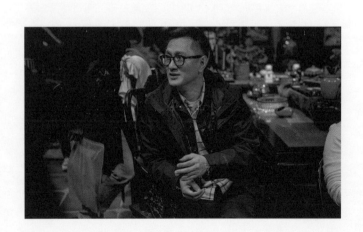

拍可能更精彩好看，但這是我的東西，是商業片，又與其他人的不同。

「拍電影，更確切的說是去追尋拍戲的感覺。」

5

在現實局限與天馬行空之間——黃子桓

「我總記得那時和導演去內地拜候一些前輩，問他們對《葉問》劇本的意見。內地那些房間很大，我和導演站在門邊，有位高層坐在裡面，旁邊還有個男人。高層問我們，是誰寫的劇本？又跟我說：『你太年輕了，歷史深度不夠。』他又指著身旁的男人，跟我說，『葉問這個宗師不是這樣的，你應該和這位歷史學院博士談談，了解歷史是怎樣，劇本會更完整。』」

黃子桓這些話現在說來雲淡風輕。他的辦公室不大，身後牆上的木架上擺滿他喜歡的漫威英雄模型，他不像他口中那位業界前輩那麼虛張聲勢，甚至長得過於年輕的臉，不難讓人猜到，或許讓他在事業上容易遭受否定。

但在離開業內前輩的房間時，葉偉信跟黃子桓說的一番話，他一直很難忘。「導演馬上跟我說：『不要理會他，他什麼都不懂。』」葉偉信這番話黃子桓記在心裡，也算是他開始得到認同。「其實我們團隊很齊心，都想做好。」

得到葉偉信認可的劇本也不易，最初黃子桓與劇組其他人一樣，並不知道葉問是誰。「那時原本是與甄子丹談怎樣寫衛斯理，但有天老闆說，不如拍李小龍的師傅葉問，我不太知道是誰，上網查也沒有太多資料。」

於是他們找到葉問的兒子葉準師傅，並跟他回佛山做了兩星期資料搜集。可惜的是事

過境遷，仍在世的老人們也不記得太多當年的事情，「印象最深刻的是葉準師傅心目中的父親很斯文，他還說到：『我們不算名門，也是望族。』葉問出身富裕，來過香港，會說英文，後來又到日本留學，我就想：其實挺像甄子丹的出身。突然好像有點感覺，一個斯文人，但又很會打功夫，好像未在銀幕上出現過。我就由此方向寫。」

塑造歷史以外的「一介武夫」

那時黃子桓也不問別人意見，自己一直寫，寫好了就拿給監製看，對方看完竟然過關，下一步就是找導演商談。這一談一直談到電影開始拍攝，仍是邊拍邊修改，「導演很求變，直到開拍之前仍在改。你給了方向，他就想試試別的方向，不停嘗試，哪怕最終回到原點。」

比如當時看了一套電影講南北韓戰事，葉偉信就提議，不如安排葉問與日本人相知相惜，日間大家身份對立，到了晚上則一起切磋武術。導演還提議兩個人分別寫，黃子桓寫商業版本，他寫情懷版。「雖然最後兩個版本都沒有用，其中一些設計卻也用在第一集裡，塑造了一個對葉問的功夫懷有敬意、想一決勝負的日本人。這就是男人的浪漫。」

黃子桓說第一集最難寫，因為不知道拿取葉問人生哪一段故事來發展，最後決定以抗日時期在佛山的一段作第一集的基底。於他來說，劇情怎樣寫並不難，人物的定調才最難。除了前邊提到的斯文外，黃子桓最記得的是葉準師傅說母親長得很高，「你想想，那時候的男人比較要面子，怎會娶一個比自己高那麼多的妻子？於是我猜想葉問應該是豁達、不拘泥於小節的人。他的太太可能有時有點兇。我自己尊重女人，所以想了句對白：

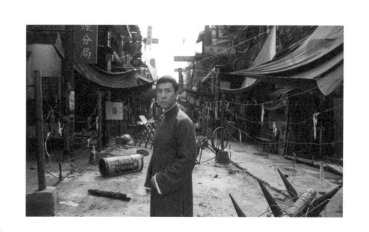

『世界上沒有怕老婆的男人，只有尊重老婆的男人。』」

寫完第一稿，有人說葉問怎會怕老婆。但他最喜歡的就是葉問太太張永成這個角色。

「正因為有了張永成，才凸顯葉問的各種面向。這個角色之所以成功，很大程度來自這一方面：既尊重女人，又能保護女人。在今天這個年代來說，很重要的。」這也是為什麼黃子桓會被評為「不懂歷史」。他還記得有位前輩看了第一集後，跟他說，那個年代哪有女人是這樣的，多說兩句閒話就會被打了。可黃子桓想塑造的正是有著非一般老婆的葉問，因為葉問本身就是非一般的宗師。

「動作片不是為打而打，要打得合理，總不能你看我一眼我就要打你吧？動作要好看，一定要有情緒在其中。情緒包括情感：保護老婆的愛情，師傅之間對決以分高低的宗師之情，怒打壞人的義憤之情……如果只是普通打架就會變成武術交流，有情緒的動作才能成為經典。我經常與伙伴構思，到底有什麼原因可讓觀眾跟隨角色的情緒？」黃子桓說，他並不想把葉問變為一個偉人，他筆下的葉問，並沒有站在道德高地去弘揚功夫，而是很人性化地覺得功夫能強身健體。想起訪問時，不論是編劇還是導演，總喜歡在談到葉問時用「一介武夫」這個詞語，聽下去與「一代宗師」總像有點差別，對此黃子桓說：「有人覺得第二、三集那麼好看，問為什麼不再打日本人？我並不想單用國家大義來建立這個角色，就算第四集裡，葉問到了美國，為都打日本人？我心想是否傻了，每集捍衛中國武術而與美軍對戰，也是因應時代。當時美國確實歧視有色人種，並沒有刻意安排這些內容。」

黃子桓笑言自己是熱血青年，「一個打十個」是他一開始就有的構思。「抑壓到最低點然後一下子爆發，這樣最好看。第二集就是圓桌大戰，最深刻的便是洪師傅死的那一幕，我看首映時都哭了。動作片的打鬥場口固然精彩，卻未必是全套電影中令人印象最深刻

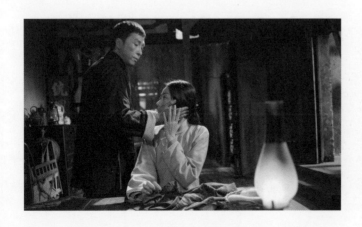

的。而洪師傅的死，我覺得對葉問的影響最深遠。」

跟著劇組跑的日子

劇組在拍攝時幾乎是排除萬難、豁了出去。首先甄子丹很配合。由於他要減肥，黃子桓憶述，甄子丹在現場不吃東西只喝水，在片場來回踱步，為了更加入戲，「他不懂詠春，我們看著他學，在詠春中又加了一些自己的東西。打木人椿時偷偷加了幾下動作，功夫與人就結合了。」

至於工作人員互相有商有量，也給了黃子桓極大支持。葉問的形象基本上是在拍第一集時一邊拍一邊形成的。他最記得當拍了大半時，甄子丹來跟他說，電影裡好像欠了一些金句，第二天更帶了幾本功夫書給他，說自己看了幾晚這些書都很有用，要他看看。「我在當中選了一些給導演，他覺得其中一句最有感覺，加了這句後，人物終於有定位了。」

那一句就是「貴在中和，不爭之爭」，亦是黃子桓心裡一直想著的不到不得已，葉問不會輕易出手。四集裡，除了比武，葉問每次被激發都幾乎是由於身邊有人受到傷害，無論是第一集兒子被手槍指著，還是第二集洪震南師傅戰死擂台，而第三集的保護妻兒則更不用提了。「寫劇本時我也盡量把人物性格、場景和動作融合在一起。詠春是埋身搏擊，面對大開大合有其優勢，所以第三集的葉問在狹窄環境裡保護老婆，招式上加了感情。」

許是當年拍攝花絮時有過一段站在後方的日子，拍《葉問》系列期間，黃子桓每天也會在片場跟著劇組跑，看場景，回答所有關於劇情的問題，隨著拍攝臨時應變。比如第二集原本寫的是果欄，後來因為美術麥國強的意見變為魚欄；洪震南與葉問於茶樓圓枱一

戰，原本寫的雖然一樣是圓枱，卻是在武館裡一層層疊高的圓枱。「在劇組每天都會變，記憶最深刻的是第一集時有一場，日本軍人施加壓力，逼葉問為保護家人而出手，當時大家都想不到怎樣拍攝，於是想明天再算吧。結果我晚上夢見日本仔與葉問兒子玩捉迷藏，用真槍指著小朋友，後來才想起是由於當日在片場見到小朋友用樹枝玩捉迷藏。」後來日本軍人用手槍與葉問兒子玩捉迷藏的一幕，成了《葉問》第一集的經典之一。

改變常有，有時是場景的問題，有時是演員的狀態，有時是其他人提出更好的選擇，至於第三集臨時加進角色，則是另一種考慮。「籌備時忽然出現難題，老闆說要加泰臣，太困難了，他是全世界都認識的巨星，再加上他沒演過戲，不能叫他輸，也不能演他打敗葉問。而且今天講完要加人，明天就要飛去美國見泰臣，即只有幾小時去想故事大綱，我和導演當下想掀桌子。」

後來他跳出編劇的身份，由投資者的角度去想，知道這樣對票房更好。結果當日臨時想到的是參照西洋拳擊比賽的規則打一場，到特定時間便點到即止，既沒有人輸，也沒有人贏。「客觀來看，你當然可以寫到天花龍鳳，但沒人願意投資也開拍不了，沒有戲院願意上映亦浪費劇組心血。那為何不一開始就面面俱圓？不可以經常任性，這方面我看得很開，一個負責任的編劇，也要顧及老闆與票房。做人要理智一點。」

坎坷的編劇路

首三集除了以功夫與情感作為主線，黃子桓也嘗試加入自己的想法：生存、生活及生命，才是人生的意義。生存簡單而言就是吃飯，第一集要打仗，葉問也要想辦法吃飽飯。

「當你填飽了肚子，人生還有什麼追求呢？要開始有些嗜好，想要活得精彩。第二集葉問選擇開武館謀生，因為對他來說功夫就是興趣。到了第三集，就要面對生命，面對生老病死的課題。親人逝世到底對他造成了什麼影響？『三生』幫助我們去思考三集的主題。」

至於他自己，「編劇對我來說是生活，因為我喜歡寫劇本。生存的話就不能靠編劇。」

他在寫第四集《葉問》時深有感受，那是兩代人的故事⋯⋯患有絕症的葉問既要在異鄉為兒子尋找學校，又擔心兒子不喜讀書只想學武，兒子亦因此拒絕與他交談⋯⋯

這猶如黃子桓電影人生的寫照——他的父親就是電影監製黃百鳴。雖然他應該不想每次都跟父親拉上關係，但要談為何熱衷於寫劇本，總得由父親說起。「小時候父親帶回來的禮物就是一袋袋精美的錄影帶，我不到十歲已經全部看完。別的小孩在看卡通片，我在看電影。」他笑了笑，「我一直看，看到你隨便播一套新藝城的電影，我都講得出名字。」

「當時我很喜歡《倩女幽魂》（一九八七），為什麼突然有隻怪獸出現呢？令我眼界開闊了。《最佳拍檔》（一九八二）也如是，無緣無故有個機械人，對我來說很震撼。原來這就是創作。我自小就被這些創意所吸引。」當他小時候看到父親躲在房間埋頭寫劇本，就突然發現，創意是從這裡來的，「很深刻地感到，我將來也會這樣寫作。」

但是作為著名編劇、導演、監製的父親大力反對。

黃子桓成長的年代正是香港電影最不好的時期，那時黃百鳴拍一部戲就損失一層樓的本錢，當然不想兒子走上同一條路。「爸爸以前要盡早工作養家便沒讀書，因此他一定要我讀書，要大學畢業，有張證書，說是全家人的夢想。」他心軟了，去了外國讀書，但還是不死心，不斷寫劇本寄回來，「讓爸爸知道我一直對編劇的夢沒有死心。」

畢業之後，父親仍堅持不讓他寫劇本，要他到姐姐的公司工作，但他並不快樂。後來

有機會跟拍電影花絮，卻不想讓「老闆兒子」的身份影響到別人，「我就站在最後，安靜地跟身拍，不懂剪片就自己學。」這樣過了幾年，父親終於開了綠燈，讓他寫《龍虎門》（二○○六）。「我的興趣是動作片，而爸爸比較擅長喜劇，動作片較少參與，變相壓力較小，起碼不用與他直接對碰。你說喜劇怎麼可能比他厲害？」那亦是他第一次與葉偉信合作。

「所以我的編劇路也頗坎坷，爸爸從頭到尾都反對。」

「直至《葉問》之後，才感覺到他有些自豪地說：『這是我兒子寫的劇本！』」所以《葉問》對我來說是很大的突破，被公開認可我是編劇。」他又笑著說：「當然你現在再問，他會說只是為了磨練我，哈哈！」

不過籌備《葉問》第一集時，黃子桓曾想過推辭，猶疑到底有什麼值得別人觀看。「別人有高科技，我們沒有。以前我們是很巴閉的東方荷里活，現在還剩下什麼是別人願意看的？那時不景氣，能夠再次輸出世界的，只有動作片，如警匪片、時裝動作片，以及功夫片。但也意想不到會被外國觀眾接受。其實功夫片就等於高科技片，我們懂功夫，你會高科技。我們都想塑造一個英雄，傳頌下去，就像你有 Iron Man，我們有 Ip Man。」

意想不到，是他經常掛在嘴邊的一句話。「我與葉偉信最大的不同，就是我是頗商業化的，他會想很多別的事，抽支煙、等客人這些」mood shot，嚴格來說是無劇情的，卻讓人物立體化了。一套電影要成功，要讓別人覺得你很有型，但怎樣才是有型？有時候一句對白不被接受會被罵，可若是打動人心，則會說你有影響力。這是很現實的，也是意想不到的。不知道哪一套電影受歡迎，也無從估計觀眾喜歡什麼。這點最好玩。」

合拍片也是香港電影

黃子桓作為一名編劇，思想有如天馬行空般奔馳，但也受現實局限。現實就是資源，拍電影花費大量物力財力，許多導演於是向著合拍片的方向發展。然而不少觀眾覺得合拍片只是一味配合內地市場，沒有香港特色，黃子桓卻直言，一個劇本的好壞，與合拍片無關。「內地觀眾見到香港導演、香港演員，知道是香港電影，為什麼還要看？正正就是想看香港風格的電影，不想看你們模仿內地電影，正如我們看西方電影一樣，我們是在看西方國家的文化、思想，所以我覺得我們唯一的生存之道就是堅持拍香港電影。」這套說法，與他的父親如出一轍——堅持拍香港風格的電影。

「當然合拍片有掣肘、有審查，但不是每一套電影都要踩界，作為編劇有時需要避開。你問我是不是正在迎合內地觀眾的口味？肯定不是。我們希望拍全世界都看得懂的電影，不論在內地還是西方國家，都能理解當中的訊息，這樣電影才能傳承下去。」

他也覺得，不應過份放大「合拍片」的字眼。「人們現在太在意區分合拍片與香港電影，合拍片不過是一個名稱，你說《葉問》是香港電影還是合拍片？葉問在香港居住，說廣東話，演員是甄子丹，導演是葉偉信，整個班底都是香港人。但其實《葉問》也是合拍片，有內地演員、內地投資者，又可以在內地上映，很難界定。你不能因為有內地演員，是合拍片，就抹殺了電影本身。」

「我覺得香港電影就是一班香港人拍的電影。如果足夠好，加了字幕，去印度上映，觀眾一樣看得懂。」

好的動作設計不分南北——袁和平

甄子丹總說，八爺袁和平是生在片場，活在片場的人，在片場的時候全神貫注，一絲不苟，回到家裡仍然在想怎樣去為電影的角色設計動作。今年七十四歲的八爺仍事事親力親為，不斷尋求突破，從未試過放棄，堅持做得更好。

從小跟著父親袁小田在片場裡遊走，八爺的一生，彷彿早與動作設計融為一體。十一歲起在片場看父親指導武打場面，跟著父親練功，大多是練筋斗等較有舞台設計感的武打動作，父親有時才教他們一些武功，然後演員不夠時他也上陣跑跑龍套。「那時還沒有武術指導或動作設計這些職位，大多稱龍虎武師。」

說自己不算自小習武，你以為他謙虛，其實他很清楚功夫與武術指導的分別。八爺

龍虎武師出自粵劇戲行，但其實袁小田並非粵劇出身。袁小田生於北平，原是京劇武丑，二十五歲應粵劇紅伶薛覺先之邀赴港，在粵劇中負責北派武打場面指導。兩年後進入影壇發展，加上同樣京劇出生的于占元等人，北派武打動作自此大大影響香港功夫電影，袁小田亦成了香港第一個正式的武術指導。

八爺在北派班底中成長，令他在南方的詠春拳裡融入了北派舞台感。一如他當年在《蛇形刁手》（一九七八）與《醉拳》（一九七八）融入大量雜耍與戲劇動作，被稱為新北派或改良北派，他亦因此在功夫電影低迷的

好的南、北派功夫結合典型，便是很

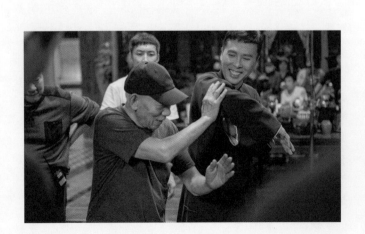

七十年代後期創造了功夫喜劇這一新式功夫片。

萬流歸宗的動作設計

《葉問》首兩集由洪金寶擔任動作指導，後兩集則由八爺操刀。第四集裡有一幕武打場口的風格，是在前幾集沒有出現過的：為救被校園欺凌的女孩，葉問小懲大戒男學生，用的不是什麼武術招式，而是扭耳仔、敲頭殼、捏鼻子等教訓小朋友的動作，還真叫熟悉港產功夫片的觀眾會心微笑——滿是關德興版《黃飛鴻》的感覺。這又讓人想起八爺成長的世界：袁小田在當時的《黃飛鴻》系列第一集已有演出，該系列奠定功夫電影先河，亦奠定一代宗師形象；八爺在《葉問》終篇致敬此一元祖功夫宗師的電影形象，如神來之筆。

「好的動作設計，不分南北。」他解釋，其動作設計實有一套原則，「功夫的最終目的是以技術擊倒對手和如何防守，所以說功夫或是武術沒有南北門派之分、沒有界別，萬流歸宗。至於好的動作設計，是要以宏觀角度看整部影片每場動作的層次高低，從而設計、拍出門派的功夫、招數及特色，運用最好的鏡頭角度來表達動作的美感和凌厲的勁力和技巧。」無論大戲、中國功夫到現代武術，他都可以如魚得水地糅合至動作設計。

不知是否巧合，八爺近年任動作指導的電影總像在梳理功夫片歷史：《一代宗師》（二〇一三）是南北武林的交流，一如當年南北派同樣影響功夫電影的發展，無論是八爺父親將北派京劇功架於南方電影發揚光大，還是後來八爺自己促進的改良北派。《功夫》中（二〇〇四）城寨內的三大高手：嶺南洪拳、少林武僧與京劇武生，回應了功夫片不同經典。而在《葉問4》，美國海軍陸戰隊（USMC）引進東方武術空手道，詠春宗師葉問與空手道

教練哥連的對壘，何嘗不讓人想起六七十年代日本新派武術片對功夫片的影響？

八爺對動作指導的取態，如像回應著香港功夫電影海納百川的風度：香港功夫電影之所以發展至舉世無雙，或許就在於南方文化那兼吸納、糅合一切的特色，無論北派、南派，日本武術、西洋搏擊，全部吸收，成為只此一家的功夫電影。正因為對所有武術及功夫都採取海納百川的態度，認識八爺的人總說他彈性大，和中西任何導演亦能合作得好，譬如他就曾為《廿二世紀殺人網絡》(The Matrix)三部曲和兩集《標殺令》(Kill Bill)設計動作。

武德：同一招式，不同表述

成為《葉問》系列的動作指導，免不得由八爺與甄子丹的因緣說起——前者算是帶後者入行的師傅，後者卻一直給對方加添新養份。當年在甄子丹母親介紹下，袁和平看到甄子丹的潛質，並讓他在《笑太極》(一九八四)裡演出。後來甄子丹回到美國，輾轉回港拍《情逢敵手》(一九八五)，將霹靂舞介紹給八爺，並將之融進動作設計。到了一九九二年的《黃飛鴻之二：男兒當自強》，甄子丹亦參與了當中經典場面的動作設計：李連杰飾演的黃飛鴻與甄子丹飾演的納蘭元述在船艙比鬥，以長棍比布棍，意在狹小空間凸顯對比。

八爺明白，電影要拍出真實感，起用成龍、李連杰、甄子丹這些武打演員是很重要的。不同演員都有強項與弱處，同一套功夫，有人要出具爆發力的剛勁，有人要出令人回味的餘勁，有人拳頭硬，有人腿功扎實。八爺先了解人物角色的性格、門派、演員的特質與身手，再以此設計功夫的層次高低和動作。「功夫可以不寫實，但拍出來不能沒有實在感。每個人的性格不同，打出來的動作也不一樣，這是很基本的事情。」他淡淡說著。

所以即使同是詠春，在甄子丹主演的《葉問》與張晉主演的《葉問外傳：張天志》（二

〇一八）裡，二人耍的功架都不同，「子丹的詠春椿是問手，張晉的有些不同，是膀手。」風格與動作招式的分別，源於角色的性格不同。在《葉問3》裡他打北方的形意，為張天志與葉問設計了不同的動作。「張晉有武術底子，在《一代宗師》裡他打北方的形意，在這裡，他要打南方的詠春。他比一般人學得更快，很短時間就能掌握要訣。他和甄子丹兩個有真功夫的演員對打，很有化學作用。甄子丹現代感強，張晉是傳統功夫出身，一樣可有現代感。他們風格不一樣，但要拍得像同門一樣，我便選擇『快鬥快』。」

這一場詠春對詠春的同門內戰，必定毫無花招，以真功夫對決。八爺安排兩位詠春高手由六點半棍、合掌刀到赤手空拳，一關又一關，棋逢敵手。到最後決定勝負的並非功夫刀之強一招定輸贏，原本詠春派有「刀無雙發」之說，意指雙刀，兩人同樣折斷；論雙刀，偏偏兩人來往多輪，結果張天志雙刀被打落，葉問手中剩一把刀。最後張天志使出標指，擊中葉問的眼睛，卻令受傷的葉問選擇了閉上眼睛以聽橋的方式避開張天志的追擊，並以寸勁近身擊中對方，定下勝負。

如果有留意，會發現在稍早葉問與泰臣飾演的邁克對決時，他也曾使出標指，邁克避過後，葉問追擊，戳中了邁克。但邁克並沒有如葉問被張天志擊中時般失去視力，因為葉問留了手，標指再追擊時往下移位，戳中邁克面頰。同樣的招式，張天志對標指的運用更狠，意欲置對方於死地。此一安排，非關武術高低，這就顯出葉問的武德了。正如第四集教訓中學生那段，葉問在指教一群中學生時並沒有傷害他們的身體，可見其武者仁德。

武德以外，在張天志與葉問的對決中，還顯出兩人對詠春的各自表述與理解。張天志覺得正統重要，他的世界較為絕對，故出招較狠，不像強調「貴在中和，不爭之爭」的葉問，認為不同支流可以並存。

中西對壘，借力打力

從《葉問3》到《葉問4》，八爺的構思是葉問如何運用詠春的技巧迎戰各個搏擊對手，例如《葉問3》中與泰拳高手在狹窄的電梯內打鬥、與西洋拳對壘等。

八爺在設計動作時融和南北，卻沒有忽視當中的分別。以腿為例，南少林講究力由地生，所以落地及早、腿生根的低腳為南拳所重視。詠春為南方功夫，八爺接替洪金寶成為《葉問》後兩集動作指導後，多增了腰馬動作。在第三集葉問對決泰臣，作為西洋拳擊手的泰臣上肢力道較強，出拳快且狠，每招都欲置對方於死地，起初葉問彷彿招架不住，後來發現對方下盤暗藏虛位，故出低馬，以低腳專攻泰臣下盤。「甄子丹的個人功夫特質是全面的，腿功和拳術都很好，我很注重把他這些特長發揮到極致。」

另外，泰臣體形佔優，比甄子丹高大，他的直拳可打的距離更長，力量更大，但缺點是速度和回手比較慢，無怪乎八爺設計甄子丹用肘去破泰臣的重拳。在詠春中，掌、肘、膊，任何一個部位都可以進攻和防守。肘法亦屬於短拳的一種，攻擊性強，同時兼具防守功能。雖然二人最後無分輸贏，但藉此一場對決也可看出各家武術之長短，實在精彩。

到了《葉問4》，葉問的主要對手是太極師傅萬宗華和練綜合搏擊術的巴頓。萬宗華以陳家太極的發勁為主，少了點捨己從人、四兩撥千金的柔勁，葉問以豐富的詠春實戰經驗贏了萬宗華一招。其後空手道高手歌連為了證明空手道比詠春強，在中秋晚會夜闖唐人街，挑戰各師傅，而巴頓卻將萬宗華接到軍營，萬師傅與葉問、太極與詠春輪流對決空手道，一如監製琳琳所言，詠春乃小念頭貼身打，太極則是借力打力，兩種不同風格在短時間輪流上陣，將觀眾的情緒推到最高。

其時葉問的年歲增長了不少，八爺也有為此花過心思，讓年老的葉問在動作間多點沉

穩，在功夫技巧上更精準。在葉問與綜合搏擊術高手巴頓的最後一戰，他因年紀大了常處於下風，不過仍冷靜沉穩地應對，見招拆招；而巴頓求勝心切，狂攻葉問，令葉問看準他招數有虛位，直接發招擊倒巴頓取勝。

從《葉問》第二集起，便已經要在香港或西方與洋人對決，華洋共處，對決的感覺總不能維持老派吧？於是，八爺在動作設計上加入了一些現代感，折射了時代的轉變。「葉問要去美國打洋人，就不一定只打詠春，要加入其他元素。在這裡要設計出現代感。」譬如第三集，葉問與泰臣的對決，便透過爆破玻璃來表現力量感。

問八爺還記得最初任武術指導的事情嗎？他說起一九七二年的《蕩寇灘》，吳思遠起用尚在邵氏當龍虎武師的他擔任武術指導。故事是江湖客為救村民與日本浪人決戰，雖關於民族大義，亦側面印證當年日本武術對香港功夫片的影響。此前兩年，同是袁小田師門的唐佳為《龍虎鬥》（一九七〇）任武指，將當時大熱的日本武術及其美學融進功夫片中。這亦合乎了《葉問》第四集中，六十年代的美國軍隊崇尚日本空手道，覺得中國功夫不科學——畢竟外國人為中國功夫狂熱還得到七十年代初李小龍電影橫掃千軍之時。

《葉問》於西方世界的成功承接了這股對中國功夫的關注。訪問劇組的過程，由老闆、編劇到主角，都一再提到十一年前拍第一部時，沒想過《葉問》最終會在不同的地方獲得成功。這樣想來，第四集設計葉問前往美國，與空手道高手、拳擊高手大戰，在商業片的模式來說也十分合理。

至於香港功夫電影何去何從？八爺這樣下了注腳：「張徹為邵氏拍的動作電影，風格血腥暴力；李小龍掀起世界性的功夫熱潮，以真實感為重，可惜無以為繼；我與成龍則以功夫喜劇創新潮流，九十年代徐克再發展刀劍動作片⋯⋯葉偉信和甄子丹的《葉問》，在商業上十分成功，功夫片就是一再變化。」

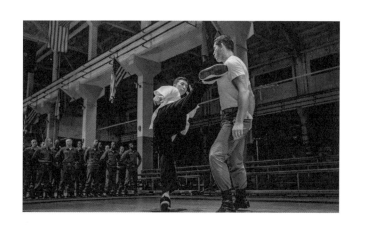

7

以音樂塑造葉問既剛且柔的個性——川井憲次

試想像，若果一套電影沒有了配樂會怎樣？

一般人看電影，著重於角色演出、故事情節，甚或衣飾背景，但觀眾在無形中，也會受到電影配樂所打動，繼而衍生獨特的情感，對於電影以至其中的情節產生共鳴，因此可以說，配樂在電影裡有不可替代的地位。日本作曲家川井憲次負責《葉問》第一至四集的配樂，電影當中不少令人感動的情節，都是由於音樂到位，令觀眾更加投入。

在為《葉問》配樂以前，川井憲次大部份作品都是由動漫改編的電影及電視節目，其中耳熟能詳的有《攻殼機動隊》（一九九五）、《死亡筆記》（二〇〇六）、《寒蟬鳴泣之時》（二〇〇八）等。在二〇〇五年，亦有為徐克的《七劍》配樂。該電影於威尼斯電影節上映時，他巧遇甄子丹，對方邀請他負責《龍虎門》（二〇〇六）的電影音樂，從此結下緣份，成為日後參與《葉問》系列的契機。

不過，無論是動畫改編還是真人改編的電影，他堅持的作曲方法，都必須根據人物生平、時代背景、登場角色的思想等實際內容為基礎，再為音樂加添變化。「首先從了解故事、聽取導演的意見開始。重要的是導演想怎樣呈現整套電影。例如打鬥的場面，配上動態音樂或是靜態音樂，表達的意思便會很不同。在作曲時，我會盡量考慮不要干擾角色的對白或是環境音效。」

常常有人把作曲家當成音樂總監，但他直言，電影音樂的方向其實應以導演的要求為最優先，在某些場合也會以製片的意願為先。為了更能表達電影故事及當中情感，配樂師並不一定能百分百按照自己的喜好作曲。「時而以俯瞰的角度，時而配合登場人物的心理，誘導觀眾的情感。」

比方說，前三集《葉問》的配樂主題，基本主調雖然一致，但隨著葉問對戰的敵手不同，氣氛也會隨之變化。例如在經典的「一個打十個」場面中，就以悲憤的音樂去襯托葉問的憤怒；在他意識到快要把第十個人打死的時候，音樂靜止了，表現出他的理智，要求自己冷靜下來。通過音樂，觀眾就能了解葉問即使憤怒，也沒有失去理智。

作曲時需要配合場景，那麼配樂師到底應該在電影製作中段跟隨剪接師一起工作，邊剪接邊加入配樂，還是待完成剪接後，才配上樂曲？每位導演、剪接師及配樂師都有不同的做法。至於川井憲次認為，如果電影沒有一定的完成度，影像所表達的意思可能隨時改變，「有的導演到最後關頭才會剪片，但也有人在初段就會完成。幸好葉偉信導演屬於後者，令我可以安心作曲。」

由音樂帶動情感共鳴

川井憲次亦特別為了葉問這個角色設計配樂，以塑造他的性格。他第一次看完《葉問》剪接師的版本，就深深感到葉問是一個克己、善良、誠懇的人，不過太直率，有時不懂得轉彎。「葉問作為一個武術師傅，功夫厲害，品格崇高，堪稱完美，我想利用音樂去塑造他剛正、靜寂、善良的性格。但他同時也很人性化，會煩惱，會失敗，心中也有糾結，我

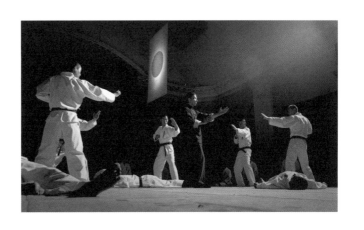

希望大家都能對這一點有所共鳴，配樂時也會特別寫得溫情一點。

《葉問 3》電梯護妻一幕叫人印象深刻：在與泰拳高手拳來腳往過後，電梯門打開，柔情的音樂，如風飄來，瞬間令觀眾心頭一鬆；葉問為受到驚嚇的妻子張永成拾起藥包，二人十指緊扣離開，音樂中藏有愛意，感動人心。到了永成人生的最後階段，葉問捨棄與張天志比武，而跟妻子共舞，浪漫且悽美的氛圍，同樣觸動人心。「其實對每一首歌我都有深厚的感情，但最喜歡的，要算第三部最後，葉問與妻子的回憶那段。這一幕的音樂，初時我寫得偏靜，不過導演想要更活潑的感覺，於是就重作了。亦因為葉問失去了妻子，我便加入了一點哀傷的旋律。」

為了更貼近清末民初的故事背景，川井憲次親身演繹了幾款中國樂器，有些配樂便是從他的演奏中取樣，例如編鐘，其他樂器還包括太鼓、木琴等，「太鼓是武術中一種很重要的音色，而古箏、二胡等則是傳統的中國樂器。」因此他都用在配樂中。

他認為葉問作為大師，當然讓人尊敬，可在日常生活方面，如對妻子的關懷等，卻有不少缺點。「不過他承認自己的過失並努力彌補，那誠懇的態度實在令我感動。」故此，他希望觀眾能感受到他在武術師傅之外作為普通人的一面，所以配樂時加入了世俗的感覺。」

從詠春看哲理

功夫的核心，除了展現自己的力量，也是向對方展示的一種禮儀。「我喜歡功夫電影，但平時這類型的電影或劇集看得不多。我所理解的動作電影，一般只需要追求型格和緊張感，功夫電影在此之上更要傳達武術的剛正和傳統。我對詠春的印象，是冷靜而洗練

的動作，並向對方懷有一份敬意，就是在『靜』與『動』之間取得平衡。我認為精神是武術中很重要的一環。」作為日本人，在川井憲次看來，詠春那種別樹一幟的「靜」和充滿緊張感的搏擊方法，與武士道有相通之處，因此非常有共鳴，於是他為《葉問》製作的配樂中，有「本覺」、「圓」這些偏向禪學與哲理的主題。

他笑說，「即使是對立的敵方角色，也不代表就是純粹的壞人，在作曲時要考慮這一點，不容易。」問問調皮的他，若果真要選，覺得自己最像《葉問》裡哪個角色？「會是第一集騎著三輪車登場的葉問兒子吧。」調皮活潑，來去自如，不執著於個人風格的配樂方式，大抵就如詠春中收放自如、既剛且柔的風格吧。

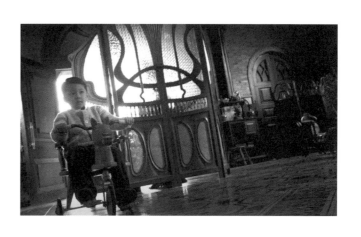

8

營造一個個充滿生活感的真實世界——麥國強

「荒廢的世界裡，一座安靜的房子，一床一椅一窗，兩個各有過去的人，就交代了幾段戰時愛情事。我很喜歡這套電影，裡邊建構的世界令人感動，卻不需要什麼華麗佈景，一事一物極平凡，像本來就在那裡。你找到了最恰當的場景，配合故事中角色的心境，就是這樣子。」麥國強摘下眼鏡，隨手放在桌面上，說的是他喜歡的電影《別問我是誰》（The English Patient），「最好的美術就是這樣子，一切剛剛好，劇情好、人物好，只是這一切不容易。」

確實不容易，若那是逝去的時代，一事一物要重新建構而不見斧鑿痕跡，就更難。眼前人展示著《葉問》第四集的劇照：五六十年代的美國、略顯殘舊卻溫暖的小旅館，給人在異鄉的葉問一點家的感覺。他每晚在這兒給香港的兒子撥一通電話，縱使對方拒絕溝通。那些牆紙、擺設，一椅一桌無不是揣摸著葉問的處境來佈置的。

而這個曾憑《十月圍城》奪得香港電影金像獎最佳美術指導的人，卻總覺得自己未找到那座安靜的小房子，安放最想在電影裡表達的一切。

小旅館：最直接最空虛的感覺

和麥國強的對話，總是由小處開始，比如說牆紙，比如說地氈，又或一張靠窗擺放，最後不得不換走的桌子。

在第四集《葉問》，原意是安排葉問到了美國後住在朋友家裡，最終還是決定讓他住旅館。麥國強用了十多日去搭建旅館的房間。「小小的場景，獨處的一個人，我挺喜歡這種設定。人在異鄉，又惦記著兒子，在旅館四四方方的空間裡，氣氛和情緒都是對的。」

在這樣簡約且滿是細節的房間裡，當葉問一人坐著沉澱情緒時，就見出了那種寂靜。

「葉問去美國前已經知道自己患癌，卻不知如何開口告訴兒子。在美國時，日間為兒子尋找學校，到處奔波，每晚回到旅館，在等待致電回港的時候，終於得面對如何跟兒子開口的掙扎。我不想他一個人那麼落寞，便在房間裡加了一些鮮花、一些顏色，增添家的感覺。這兒和外邊的世界不同，唐人街景我有意做得密集些，惟獨這兒是最直接、最空虛的。但我又不想在旅館獨處時的葉問總那麼沉鬱，便將房間的另一個角落佈置得再素淨些，只用了簡單的線條及顏色，拍出來又是另一種感覺。」而這種感覺，與原本的家又有些對比：旅館的房間採用暖色調，因為麥國強不想葉問過於落寞；家裡則採用冷色調，凸顯兒子反叛期的冷漠。

原本他為這小旅館選的是粉藍色不鏽鋼桌子，具六十年代前衛風格。只是粉藍色太跳出來了，比房間裡獨坐的葉問那淡淡的沉鬱更搶眼，猶疑許久後，麥國強只好換為木桌子，將色調降下去，令整個空間維持在黃色與橙色的主調裡。

「其實經常是這樣，準備好的道具，在翻來覆去思考後，只好忍痛割捨。」還有一張地氈，滿有六十年代花紋，卻破壞了空間的素淨，亦被捨掉了。「連花牆紙我也怕太喧

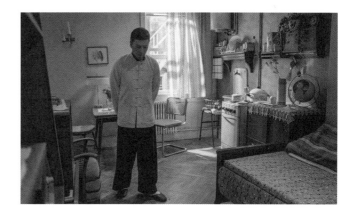

囂，只用構圖簡單的幾何圖案牆紙，也沒貼滿所有牆壁，留了一堵空白的牆身。」

聊久了就覺得麥國強是多心的人，就算在同一空間，他還是希望不同角度有不同感覺。除了牆紙的運用，當從高角度往下拍時，地下的圓地氈、床單的顏色與整體色調都配合過，因為有那圓地氈，所以線條都柔和起來。

地磚：踏上去就進入時代氛圍了

如果說柔和、略嫌簡陋的小旅館反映著葉問的內在世界，那麼第一集裡葉家大宅豐富的細節，建構的便是葉問最歲月靜好的日子。麥國強以新藝術運動（Art Nouveau）為整體風格，在家具裡融入西方元素與弧形線條，再配上一面落地屏風。「第一集的預算沒有那麼充裕，在佛山時有很多動作戲，其實每場戲的錢都不夠，放棄了很多細節。但葉問的故居記錄了他最美好的日子，所以當時想怎樣能做到最好，就請製片安排多些時間，讓我好好準備。」

猶記得《葉問》第一集有關大宅的畫面，在空間比例上，地磚佔了很大一部份，很多打鬥場面裡都會見到地磚。「一間屋子內，最重要、最能夠拿捏到感覺的就是地磚。其實普羅大眾未必看得出分別，但地磚卻帶有那個時代的氛圍。當演員走進這個空間，首先映照眼中的就是花磚，在這樣的環境裡，他們也更容易入戲。以前的地磚以簡單樸素為主，看到葉問尊重太太不會這麼花巧，這樣的花磚正顯出大宅的美感取向以葉太太喜好為主，看到葉問尊重太太的一面。」

這次讓麥國強再三思考的不是桌子，而是找來找去都不合心意的花磚。

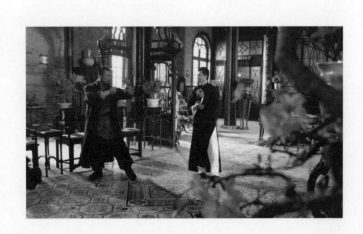

當時一個較大型的場景，預算大約是四十萬港元，而為了一地花磚，卻花掉了十幾萬港元。麥國強找了很多師傅燒磚，都做不出心中所想，後來幾乎想購買現成地磚，卻清楚要營造三四十年代的感覺，這一地花磚不能將就。堅持到最後一刻，終於找到一位師傅做出了最想要的效果，亦因此，其他場景都要趕工。

「做美術不只是搭景，重點是要思考場景的所有配套，要跟故事及人物配合，來營造適合這套電影的場景。美術對此要很清晰。對我來說，這是最有趣，亦是最困難之處。但我們做美術的都要有那種堅持，不能輕易妥協。」

每一集他都會去思考人物設定，由此決定場景的佈置。第一集的葉問仍舊富有，於是住在那個年代最浮誇的大宅。經過戰亂，身處的變成破爛的小房子。第二集，走難來到香港，人在異鄉重新生活，既要照顧家庭，又不想放棄武術，於是借了一間無人問津的天台作為武館。家中窘困，凸顯了他的無能為力。到了第三集，葉問終於有了一點錢，為了生計繼續開武館，所以他的房子實而不華，讓人覺得他努力過，同時房間也有太太的氣息，就像第一集葉問的大宅一樣。一個男人帶著一個孩子生活，不會再重視家中細節，很單調、很實在，窗簾圖案都比較單調，「美術上我會加入若有若無的圖案，家裡的色調則盡量保持類似第三集的色調。至於武館給人的感覺亦會差不多。」

「場景要跟隨時代變化和角色的經歷，訴說人物的人生，跳動不會太大，因為生活就是這樣的。」

餐館窗外：葉問看見的西方世界

麥國強直言，第四集的唐人街是所有場景中最難處理的，因為很俗氣。「其實第一次聽到要拍唐人街時，頭痛極了，唐人街龍蛇混雜，風格俗氣，要思考一下怎樣統一整體美感。」於是，他在第四集的畫面上增添了少許五六十年代流行的粉色元素，街景也保持這種色調，所有顏色都偏向正面光亮一點，「雖然不會很強烈，但畫面看起來亦很豐富。」

六十年代又是怎樣的時代呢？一切現代又明亮，更多彩色金屬代替木質材料被應用在家具上。而人類開始登上月球，科技被世人推崇，一如在戲中，遙遠東方的神秘功夫被西方軍官認為是無稽之談，吳建豪所飾的赫文手中那本介紹東方功夫的小雜誌在軍官眼中只如孩童漫畫。

「始終這是一套商業電影，要去思考如何包裝，所以場景會比現實更加華麗。另一方面，亦要從人物性格去思考場景佈置，包括這個人的背景。像萬宗華就是其中比較有特色的人。」

麥國強做過不少研究，民初時期很多富人支持在外國的華人，尤其是文人，在不同的武術會館都可見到各有特色的牌匾。「萬宗華在唐人街很有勢力，他的武館當然特別有氣派，用上了很多雕刻。我選了啡色和綠色為整體色調，加上復古中式瓷器，圖案以傳統木雕花紋為主，公堂中的落地掛正常是圓形的，我不想太傳統，便做成鵝蛋形。雕刻除了有中國的傳統，也糅合了一些東南亞風格，帶有金屬銅的元素，有少許跳躍又很融合。矮樓底加上大吊燈，令空間感更壓迫，當葉問與萬宗華在桌上對打時，就很有決戰感。」這亦源自麥國強有意將功夫與時代更好地融合。

「穿長衫的葉問在這個時代又是怎樣的？我將時間稍稍推前至五十年代末，若在六十

年代後期仍穿長衫的話，好像與大環境格格不入。」同時他加入少許五六十年代流行的淡粉色作電影整體的基調，減少現代化的金屬材質，令功夫宗師與時代的脫離感不那麼明顯。因此，我們看見在小旅館的場景中，金屬材質的桌子換成了溫暖的木枱。「雖然是功夫片，但人物情緒也重要，所以旅館裡有粉藍色電話，讓人感受到葉問內心的柔軟。」

當麥國強跟你談怎樣呈現時代，他談的其實並非單純將當時的世界完全複製再現，而是抓住一種感覺、一種氛圍，一如戲劇由生活而來，卻是從生活中有所提升。「我找了很多古董車來改顏色，玩到自己高呼過癮，卻沒有離開整套電影帶粉色的基調」，他就用了大量顏色，像麥國強自己最喜歡的 Tarzan 小餐館場景，亦即葉問與徒弟李小龍短敘之處。

餐廳裡則是粉綠色，葉問與徒弟坐在窗邊位置，映著窗外的世界，那是除軍營與學院外，唐人街以外的西方世界。」他笑說，連餐廳內的汽水都是自己做的，別處買不到。

當麥國強指著劇照，興奮地描述他怎樣找來這輛車子、那盞枱燈、那個擺設時，他又說，覺得大部份場景自己都做得不夠好。你會知道那不是謙虛，他是真的很執著，每個場景得做到他想要的那個點上。

經費不足，於是他將油站廢置的整車倉庫改裝成李小龍的振藩國術館，將油站變為小餐館。他說自己總在「偷雞」，小餐館這個場景足足搭了三星期，只為營造葉問在異地所見的景色。由是我們循著葉問的目光，看向餐館窗外，那個時代的路牌、那個時代的車子，他的愛徒，正向當地人展示何為中國武術。

而當我們談真實感，呈現時代的感覺是一個層面，再深入下去，那點睛之處是什麼？「我最不喜歡做的就是街道，室內可以有很多細節，但唐人街範圍太大，始終沒有那麼多資源與時間去做所有細節，還有生活的質感，那是真實的人生活過的痕跡。中秋晚會那些招牌我都不滿意，不夠殘舊，有些招牌下面應該可以有更多細節的，比如無端有一條

釘歪了的木條，那些店家門前應各有風景。雖然不是很華麗，但我想營造一種壓迫感，來增加戲味及氣氛。」

話雖如此，其實當唐人街的搭建連陳設用了兩個月，麥國強連路邊店家櫥窗內的小佈置都考慮到了，也不知道他從哪裡搜羅那麼多當時的物件。這一切一切，只為取葉問初到異地，經過唐人街時看到這條街道的感覺。「做街景時只好著眼大處，當人們如流水般在街道上走過時，呈現的是怎樣的風景。或許大多數觀眾說不出當中的分別，但我知道如果做得更好，他們會更投入於劇情裡的。」他甚至連每間店舖的櫥窗都研究、設計過，有些用了六十年代的圖案。「就算拍不到，也想把整個場景營造出來，這樣演員來到現場就能真正感受到當時的生活，更加容易投入到角色中，有時也會啟發他們去想那場戲到底有什麼意義。」

軍營是另一個令人頭痛的場景。要如何製造一個不老套的軍營——一個既能訓練，又可以居住的地方。美軍有很多非正統的室內訓練營，讓軍人健身、休息，我就用了這個概念，做了一個貨倉當成訓練營，幾場打戲都集中在中間的擂台，背景就有很多美軍在攀爬、在鍛鍊等。」這讓很老套、很冷清的環境有了人氣，變得熱鬧。

看著一張一張第四集的劇照，討論著怎樣可以在場景上更有生活感，麥國強卻吐出一句，「其實這一行真的不容易，也不只美術這一環，有時會生氣自己連整套戲的角度、觀點都捉錯用神，就算場景做得多好、多有細節與質感，也是錯了方向。」在這行三十年，當然沒可能每套電影都做到理想的效果，有時錯起來，是整個劇組一起方向出錯；至於劇本好不好、導演怎樣想，亦非美術可以左右，所以遇到可以商量的劇組，美術的發揮空間就多了，「我挺喜歡做功夫動作片的美術，劇本功能性強，動作的設計都捉錯用神，就算場景做得多好、多有細節與質感，也是錯了方向。」

計感多些，場景設定上要考慮動作，很清楚哪幾場要怎樣的效果，角色的情緒又是如何轉變的。」

比如第二集裡的圓枱比武，劇本只有對打時間為一炷香，麥國強在思考如何設定場景時，當時的武術指導洪金寶給了意見，將椅子反轉的話更有危機感。「我將茶樓設計為五十年代的包浩斯（Bauhaus）風格，以幾何線條為基本，再配以黃色和啡色這兩種色調，又找來一張比平時更大、更光滑的圓枱，可以在拍攝動作場口時拍出更流暢的效果。結果很精彩，很久未試過看一場戲這麼興奮。」

這一集還有黃曉明飾演的黃梁，因得罪了洪師傅洪震南的弟子，被囚禁在果欄。麥國強提議將果欄改為魚欄：「這樣有更多元素可以發揮，例如可以擺設水池養魚。」

擂台也是前幾集的重頭戲，尤其第二集裡，麥國強融合了擂台和新光戲院兩個元素，將劇院變成擂台。而第二集葉問和洋人拳王「龍捲風」的擂台生死戰，則參考西式舞廳，用了裝飾派藝術（Art Deco）風格，凸顯西人主場。同樣是擂台戰，不同劇情有不同取態。

要講動作、場景與情緒的最佳結合，不能不提第三集電梯護妻一場。原本導演的設想是「一鏡過」，但最後還是改了結構，用盡場景，由電梯打到樓梯，再到地下，由保護太太而在狹窄空間內全力防守，到離開了太太視線後改以攻勢為主，然後在太太電梯到達地面前，叫敗陣的對手趕快離開。「導演堅持所有動作都應該緊扣劇情。其實那場戲最主要是他想保護太太，不是真的想打架，在情緒主導下才會有動作。」他將舊樓電梯改成更現代的電梯，再另外搭建一條樓梯，營造出電梯門打開，葉問拿起藥包，與太太相視而笑的一幕。

承擔：做美術不是隨意買兩件道具

問麥國強還想參與什麼電影呢？他如像知道我想問些什麼一樣，細細說商業片與藝術電影他都喜歡，商業片不代表不要求製作與藝術，在市場上要平衡，什麼片種都有才是雅俗共賞。「目前最想試的是鬼片，太多鬼片為驚嚇而驚嚇，完全不合理，我想營造的是不寒而慄的感覺。」

在麥國強看來，所有電影都讓他有不同程度的發揮，《我要成名》《尋找周杰倫》沒有什麼資源，卻做得開心。「以前有些人會說，『睇戲啫嘛，邊係睇美術？』這種做電影的心態已是失敗。我接一套戲，不打算隨便買兩件道具就好。錢不夠是大家都知道的，但不是錢的問題，是心態問題，每個部門如何配合導演去做到他心中所想，同時好的導演、好的製片不會將壓力轉嫁給美術部門。」

麥國強感嘆新一代美術人，沒有多少類型的電影可以做，可能出道好幾年還在做小品電影，沒有發揮與累積經驗的機會。別的地區的新人卻可在短短兩年內，累積多於香港數倍的經驗。

問他會不會更多的去啟發新生代，他正色道，自己未有資格去培育其他人，「我有時候跟年輕一代談話，發現他們看的世界比我闊，有對自己、對社會的想法。現在困難的環境，雖然令他們失去嘗試不同片種的機會，卻也有很多新導演做一些有想法、有深度的題材。香港電影人真的要去想想對自己的社會與將來的承擔是什麼。」是的，做美術不是隨意買兩件道具，也不止是把場景搭建出來那麼簡單，他要明白導演想建構怎樣的世界、在這個世界裡理想表達些什麼。

麥國強總在想怎樣可以吸收更多，因為覺得自己不足，因為覺得距離做到心目中最好

的電影還差很遠，《十月圍城》早期的劇本我好喜歡，〈電影的美術〉做得不錯，也有獎項鼓勵，但我還是覺得不夠好，像《門徒》也有很多遺憾。火候未到，這是我得承認的，但欠了什麼我也不知道。」

他已放了大半年假，這個樽頸位仍過不去，投入工作時當然熱誠依舊，只是每次遇上問題，就有點想逃避。「但美術的工作就是每天都會遇上問題呀，我只想做好一件事，為何有千萬個問題隨之而來？」他苦笑起來。

或許做創作的人就是會遇上爆發期與迷惘期，在無力感籠罩之下慢慢前行，而一旦清晰起來，又是另一故事。一如他所言，在困難時代，香港新一代電影人倒因此更有承擔。

麥國強仍在等待他心裡那間如同《英國病人》般沉靜的小房子，將觀眾帶入電影世界。我卻想像著沉靜小旅館裡的葉問如果想起亡妻，他的記憶裡應有第二集他們到香港後落腳的房子，永成在屋裡熨衣服、走廊放著小酒樓裡拿回來洗的枱布，花布窗簾輕輕飄起，窗外是那個時代的碎語，全是生活的氣息。

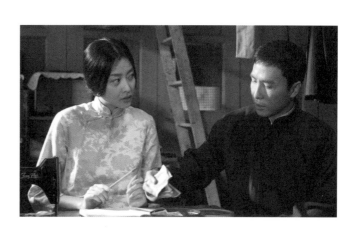

9 在剪與接之間維持節奏與興奮——張嘉輝

「第一集時大家很懷疑『一個打十個』的說法，子丹還問我『得唔得㗎』，我說這句話太有感覺了，在那個時候說出來，情緒很到位。結果在戲院裡，觀眾的情緒真的被這一句話帶動了。我早說過這句『我要打十個』一定成功。」十一年過去了，張嘉輝還記得第一集《葉問》上映時戲院裡觀眾的反應。

三度贏得香港電影金像獎最佳剪接、兩次贏得金馬獎最佳剪輯、甄子丹口中的金牌剪接師，當談到剪接，張嘉輝說的是節奏與及情緒的累積。他說，很多人誤解剪接師只是操作員，聽他談剪接，確實不僅僅是操作，他跟你談文戲與武戲的比例，他跟你談觀眾的期待，他跟你談取捨、談電影的本質。他稱剪接師為踢足球時守龍門的人，確實如此，在未有剪接出現之前，世界只有一鏡到底的紀錄片，剪接出現後，有了節奏與聯想。「一個好的剪接師有獨立思想，在剪接的過程就如一個導演，決定故事要怎樣說，發現問題後還要擔任編劇的工作。除了導演、編劇，剪接師一樣要懂得講故事。剪接師不是在後期才參與電影工作，從電影前期開始，我已與導演一起討論這個影片有怎樣的風格。」

「一個好的剪接師應該要有獨立的思想。」張嘉輝如是說。

節奏：劇情、角色、觀眾期待

未訪張嘉輝前已很想追問他一個問題：為什麼剪走第四集裡，葉偉信很想留下的葉問在小旅館抽煙的畫面。擅拍感情的葉偉信，為動作為主的電影加入了感情的面向。四集《葉問》於感情推進上各有高潮，第一集是民族大義，第二集是相知的洪師傅戰死眼前，第三集是面對妻子的死亡，至於第四集，大概是葉問流露最多感情的一集：喪妻之後的孤寂與及得知自己患癌後的壓抑與無助，還要人在異鄉，難怪葉偉信拍下了葉問在小旅館裡沉鬱抽煙的孤獨畫面。

「作為動作演員，子丹在四集《葉問》裡的內涵是一直增加的，看得見他的成長，何時說對白，何時不說，四集下來，導演很知道怎樣呈現這個葉問。但慢節奏在第四集裡有點多，觀眾已知道葉問患癌，他有病卻沒有告訴任何人。他的壓抑觀眾都知道，只是戲裡其他角色不知道而已，是看得出他心裡的苦的，這個狀態表現出來，夠就好，有時表達得太多，會影響節奏。」

張嘉輝細細說來他的考量，他覺得第四集《葉問》已累積過多感情，若果加上抽煙一段，未免過於刻意。不如讓葉問在與若男淡淡交往中慢慢改變，然後將感情的重頭戲留到最後，那時葉問結束了與巴頓的大戰，在醫院看到若男與重傷的萬師傅，從別人的父女情中了解到自己與兒子應該如何相處，也了解到自己可能戰死，於是打電話給兒子坦白病情，「葉問是人，不是英雄，他要學會對著最親的兒子放下自己。他與外國人的最後一戰，已讓觀眾的情緒到達高點，這時候再告訴兒子真相。正是他放得開，才會跟兒子這樣說。」後來葉問回港，與兒子見面，「那時葉問已經改變了，他學懂了什麼叫做父愛，理解了兒子的心情，不再為了自己的想法而強迫兒子，這是很重要的。」

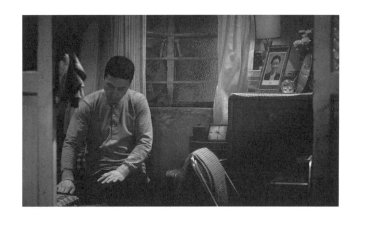

張嘉輝口中的節奏不一定是快就好，或慢就好，而是結合了劇中角色的性格、劇情與及觀眾的期待。「來看《葉問》的人大多想看打戲，所以不能把節奏放得太慢。」在張嘉輝看來，導演的矛盾是常常得決定要否捨棄太多的感情戲，這個促成導演下決定的角色就由他擔當。「電影是看人物，若觀眾一開始就不喜歡那個人物，怎會繼續看下去？戲演得不好不緊要，最重要是剪得好，那就還有得救。」

因此觀眾不會知道，第四集本來還有兩場重頭戲，被張嘉輝大刀闊斧剪走了。原本第四集開頭一場戲是在唐人街介紹中華商會主席萬師傅出場，之後李小龍來找萬師傅，他想在唐人街開武館，而萬師傅因為他教外國人功夫便不肯答應，雙方打起來。然後由吳建豪飾演的赫文拜師李小龍時，指著葉問的照片，帶出葉問將來到美國。張嘉輝的看法是，觀眾一直期待看葉問，若主角遲遲不出場，電影失去了焦點，觀眾就會開始焦慮，「不如大膽些」，由中間開始，換個方式說故事。」於是電影的開頭，是葉問去到美國武道館看李小龍表演功夫，看著徒弟想到了從前，想到了自己患癌的事，用了倒敘法。

取捨：文戲與武戲的比例

若果一切有關取捨，你完全猜不到張嘉輝原本最不喜歡的一場戲，是第三集裡大獲成功的那一段電梯護妻。看劇本時他想過刪掉，因為那場戲原本的打鬥場面較多，文戲較少，比例不對，「我刪走了很多在電梯裡的對打，只留下葉問怎樣一邊應戰一邊保護妻子，也多剪了些太太的表情。前邊有葉問陪著太太搭電梯，後來打完接回太太，在動作片段裡增添多些文戲，交代了他對太太的感情。」結果把這一場戲救回來了，通過打鬥來襯

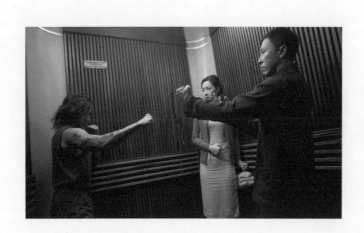

托葉問對妻子的愛情。張嘉輝始終覺得，第三集裡葉問與張永成的感情才是重點，而打戲上有葉問與世界級拳手泰臣對招，又有與張天志詠春派別之爭的重頭戲，已然足夠。也因此，最後他剪去了開首時李小龍的戲份，亦算是為第四集李小龍的登場留下發揮空間。

另一樣沒有太多人知道的是，原本第一集裡張永成並不只那麼少對白，張嘉輝剪走了很多她的對白，想令人感到他們夫妻之間的默契，「電影語言不一定得靠對白，有時對白再多都無用。第一集裡她要麼不說話，一說話就是說給葉問知道要怎樣做，完全突出葉問對她的尊重，這樣她的人物性格就很簡單出彩了。」減少對白，剛好讓女主角練習怎樣表達內心戲，張嘉輝覺得到了第三集，完全感受到熊黛林開始用內心去演戲，愈加成熟。

張嘉輝對葉問的塑造亦一樣是刪減，但這次是在功夫電影裡刪走動作戲，真有點反其道而行。「原本第一集的開首還有洪金寶與甄子丹的大戰，打鬥中聽說太太要生子，葉問馬上踩單車回家……這段太長了，我毫不猶疑剪走了。第一集時大家不了解葉問是誰，需要突出導演為他塑造的住家男人形象，便想讓觀眾在一開始就進入他家中，看見他怎樣尊重太太。」於是一開始是葉問的日常生活，絡繹不絕登門比武的師傅與「他他條條」應戰的住家男人互成對比。「這樣帶點幽默感、尊重太太的葉問，才是人人都喜歡的角色。」

「你要分得很清楚，到底這是一場文戲還是武戲。」

擁有多年剪接經驗的他，談到動作片中最重要的，不是拳腳、節奏，而是力度。「大家都是拍動作片的，為什麼你打的與別人打的不一樣呢？這就是剪接的技巧。剪到哪一點，你會感覺到被打的人真的很痛？剪的點不到位，你只看到出拳，感受不到拳頭打在身體上那種拳拳到肉的感覺。接亦如是，接上哪一點，能感受到力度？」

張嘉輝不喜歡單單把比鬥剪為一來一往，更喜歡在一來一往中，有時這個佔上風，有時那個佔上風，「要分得出上下，然後佔下風的有個反彈位，這樣看起來令人興奮得多。」

反彈亦有不同的處理方法，比如第二集裡葉問於圓枱上決戰各師傅，洪師傅與葉問旗鼓相當，一樣的快、一樣的穩，最終圓枱破為兩半，二人各據一方，這是由於在二人決戰之前，葉問已輕易打敗了羅師傅與鄭師傅，這兒的平分秋色倒是另一種營造。「上一集剪掉洪金寶與甄子丹的大戰，是想快些進入故事，這兒卻想為葉問找一個可以平起平坐的朋友，洪震南正是這個人，也為其後葉問因他的死大戰西人累積情緒。」張嘉輝說這一段對打，他特別突出兩人的速度，因為圓枱四周全是反過來放的木凳，誰掉下去都會充滿危機，「節奏就是這段的重點，洪金寶主理的動作設計充滿真實感。」

畫面：劇本與拍攝是兩回事

四集《葉問》有各種問題，動作風格的統一是張嘉輝的一大挑戰，尤其電影後兩集，動作導演由洪金寶換為袁和平。兩位動作導演的風格確實大不同，袁和平有較多距離感，鏡頭較長，亦多腰馬動作；洪金寶則是貼身打，多用短鏡。而且前者喜歡一氣呵成，後者則習慣拍完後按編號剪在一起。「我一直在想要怎樣去處理，突然間同一角色的動作風格不同了，第三集開始時，我一直覺得自己剪不好，捉不準那個感覺，你明白嗎？」張嘉輝邊說邊不停抓頭髮，也惟有用心的人才總會覺得自己做得不夠好。

最後他憑多年經驗，重新剪接不夠份量的打戲。「例如第四集，萬宗華與美軍打鬥，其實打出來的畫面很亂，我就以自己的感覺再剪接。我相信，如果大家覺得好看的話，導演不會介意。拍歸拍，結果歸結果，大家都希望讓這套戲更好。」

張嘉輝感嘆，剪接不是解決了問題就沒事，問題總會一直再來。最重要是衡量與取

捨。「我會以客觀的角度去看待每場戲，我就只是執行的人，沒有了自己的東西。一定要讓人相信我，要感化他們。」畢竟剪接和其他部門不一樣，「我們是看著畫面工作。」編劇是想像空間，變成畫面是另一回事，所以有時我也會在劇情連結上作出較大的變動。」而這需要導演信任。張嘉輝說十年過去，雙方的默契與信任也愈來愈大。維持這樣的默契源自良好的溝通，「導演很願意接受意見，但一般我都會準備好後備方案，把兩個可能性放在他面前選擇。我會先跟著劇本剪一次，再挑出裡邊的問題，始終劇本與拍出來的畫面是兩回事，演員的狀態、資金多少都會影響結果。」

張嘉輝說第四集重文戲，動作場面總覺得有點不足，他便修改打戲的次序，並將萬師傅與巴頓的對打延長，葉問與巴頓打鬥的時間雖然因此縮短，卻因為前邊的萬師傅努力抗敵累積下來的氣氛，使得葉問必須重創巴頓才讓觀眾覺得解氣。

想起製片琳琳談到嘉輝時說過，前後期與拍攝三者一樣重要，後期可使電影再好看三分一以上。她說起很多人不懂得看毛片，看起來好像萬師傅那段較長，但其實加上效果與音樂後，葉問決戰巴頓更好看。她提到張嘉輝剪片時連音樂、聲效都考慮了，這就是他一直強調的節奏。也難怪他會在兩場主要武打場面後，安排最重要的文戲場口。「打戲最重要是看得興奮，然後趁情緒未平復，可以連結其他情緒，所以在打鬥場面的高潮過後，就是葉問與兒子坦白患病的一場。文武戲互有承接，觀眾等到最後，在連場激鬥之後，終於見到葉問的另一面。」

來到第四集，十一年之後終於是結局。張嘉輝為此特意剪進一段葉問的回想，有如在盡頭回望一生，也有如給這套電影下一個句號。

「結果未必是我們可以決定的，你可以選擇的，是喜不喜歡你的工作，像我很喜歡我的工作，剪動作片片總是令我興奮。」

服裝是隱身電影中最美好的細節——利碧君

「我想做的服裝是能安靜地融進電影中的劇情、時代與環境，甚或跟演員的人生歷程吻合，觀眾察不察覺不要緊，若是完全沒留意到就更好，因為代表他們已投入了電影的世界。」《葉問》的服裝指導利碧君如是說。

《葉問》系列的執行監製彭玉琳曾說過，擔心甄子丹的氣質太現代化，「不像葉問」。直到他首次試造型，穿上一襲深灰色長衫，監製、導演、美術等所有人頓時覺得，葉問的感覺出來了。

而作為服裝指導的利碧君強調，不會單從一個人穿上某套衣服後能不能彰顯其角色特質，去判斷這是否一套好的服裝。她更看重的是，每個角色的服裝能否與整套電影的故事、場景結合。「觀眾最好沒察覺一套服裝幫了戲中演員多少，那套衣服若像是他一直穿在身上般自然，就最好不過。」在面對不同場景時，利碧君會使用不同布料的長衫，又會因文戲、武戲而有所調整，若作為觀眾的你從未留意當中微妙的不同，利碧君便會為此感到高興。

縱使這樣細微的心思，會花費她與團隊大量心力。「事前需要做大量資料搜集，要與不同的學者、學會，研究電影的社會背景及文化，當時流行什麼布料與款式。你問我是否很享受？哈哈，也不算是，只是我的工作必須要這樣做。當我們知道了時代的細

節，有了了解與認識，才有足夠的資訊，決定要否跟隨所有歷史細節。就算之後不一定完全根據史實，但創作及設計任何服飾都必須有根有據，服裝應該要切合時代精神。」

不僅如此，在美術搭景中途，她還要到現場視察，從而調整衣服的顏色與質地，不停修改更改。拍攝期間常有臨時搭景的情況，她與團隊都要預先準備多一些衣服，於臨時場地打完燈後，再作挑選及修改。總之，一直改，一直改，把衣服改到最合適為止。

看得到的簡單　看不到的講究

別人看一套衣服是否華麗顯眼，她卻希望能夠讓觀眾真真的投入到故事中。甄子丹的氣質較為現代化，她在研究葉問真實的髮型及衣著後，建議把甄子丹的頭髮剪短，剪成一個前額頭髮較短的髮型，以配合角色。「我沒有按葉問真正的髮型或當時普遍的髮型去做，甄子丹的葉問是一個醉心武術、愛護家庭和為人群服務的硬漢，簡單沒修飾的髮型最能代表他。」真實的葉問還穿過西裝，但最終她決定甄子丹的葉問不穿西裝，「他演的葉問是最平凡簡單的，我希望設計最簡單的服飾，好讓觀眾專注於感受他的情緒和經歷。」

但在第二集中，洪金寶飾演的洪拳師傅則不同。洪震南在香港是有財有勢的人物，衣服的布料比較講究，天然衣料會生出摺痕，便用上較精緻的西裝羊毛面料，穿起來有些西裝的挺度，凸顯他的地位。

哪怕服飾再簡單，在不同場景下，利碧君需要的考慮方面面也有很多。以《葉問》系列裡出現得最多的長衫為例，第四集中有眾多唐人街師傅，他們穿的衣服各有不同，卻又在一種統一的氛圍裡。「我給唐人街武術館的師傅安排了不同灰度的長衫。導演也提

過，當中的女師傅要不要穿顏色強烈些的服裝，我考慮了好久，還是讓他們全穿灰色，一來合乎他們的身份，二來美術指導麥國強做的場景充滿顏色與細節，太豐富了，如果我也用很豐富的顏色就不合適了，反而我要盡量簡單。又比如其中的吳樾師傅，他處身的中華會館混合了東南亞風格，材質上有金屬、有木、有玻璃，背景裡還有雕花與各式圖案，原本我給吳樾選了一些顏色特別的衣服，最終還是決定讓他穿深藍色，不想衣服帶有過多訊息，擾亂了觀眾。」又例如當中的少女若男，六十年代在美國唸書的洋學生都喜歡鮮艷的衣服，但這個倔強硬朗的女孩子，只穿黑白、單色的衣服，是為了突出她有主見的性格。

日常服裝已那麼考究，拍動作片時要對一襲長衫作出更多微妙的調整，「甄子丹看上去像經常只穿同一套長衫，其實有八個版本，文戲的長衫長度到腳面，武戲時要短到小腿處，如果要做踢腳的動作，則重磅墜身的衣料更好看。有時同一場景需要換幾套不同長度的衣服。另外，瓜子鞋要特別訂造，因原裝正版是以一整塊布製作的鞋子，沒有軟墊，沒法卸力，很難打得舒適與好看，所以要預備八至十對鞋子，有的加了鞋跟，有的加了鞋墊，有的甚至在裡面包了球鞋。」

對利碧君來說，功夫片或動作片與其他電影類型在服裝設計上最大的不同之處，在於前者需要優先考慮動作演員的舒適及安全。「有彈性的物料用得最多，方便他們打鬥，即使細微至領口，也要讓他們能呼吸。另外，拍攝現場會打很多燈，十分悶熱，他們的衣服裡面還要裏一層毛巾吸汗，不然打完之後衣服都濕透了。」

她以服裝配合電影裡那些起承轉合，「如果將第四集葉問穿長衫的照片與第一集在紗廠時的照片拼在一起，就能察覺布料質感的轉變。第一集一開始時，葉問仍是富家子弟，所以會用絲綢，之後則是棉布，質地粗糙些。到了第四集，時代改變，有了更多合成布料，便用多了聚酯纖維，布料墜身些。觀眾未必看得出分別，不過整體呈現的時代感會不

一樣。始終第四集是香港有了紅 A 膠箱的時代，因此少了用棉麻，以回應當時潮流。」

每次調整都是拆掉重製

四集《葉問》中，對利碧君來說，最難的是第四集美國海軍陸戰隊（USMC）制服，因為這方面的資料不易找。「我不熟悉 USMC 的制服，擔心出錯，始終不是專家。我們在網上找到當年的制服，再跟著來仿製。」要重現歷史上的服飾，拆解設計與剪裁可以慢慢摸索，但找回當年的布料就十分困難，加上動作場景不能用缺乏彈性的布料，更增加了找尋合適布料的難度。「制服布料的經緯線有兩種顏色，要找到一模一樣的太困難了，最後我們決定為這批衣服訂造布料。」

布料以外還有更多要考慮的事情。拍打鬥的場口，演員的動作與安全是優先考慮，所以袖長、領圍都要調整，偏偏 USMC 的制服設計，就算只改長度也要拆開再縫。「不能直接把袖子加長裁短，軍服的袖子各部份有既定尺寸，要修改的話，就要由手臂與肩膀的銜接處改起。衫長亦是，因為口袋有既定的比例，若果要改短上衣，幾乎要將整件軍服拆掉，重新縫製。那時基本上每次演員試完裝都要修正，有臨時演員參與的場面，更得當場修改。」利碧君提當時的困難，卻忍不住一直稱讚那批軍服真是「靚到不得了」。

「我們要很清楚這人的歷史，還得解決軍人身上的配件，尤其是軍章，那是一個軍人的歷史，解決了剪裁、布料，還得解決放什麼軍章，於是查了六十年代之前有什麼戰爭，才能決定放什麼軍章，也為每個角色設計了此前的故事。」

USMC 的制服可參考當年的服裝重製，第四集裡的移民局就真是個考驗，因為查不到

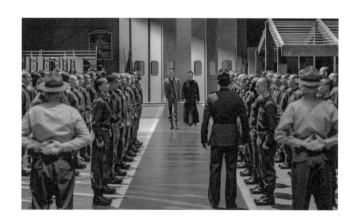

那時的移民局有什麼特定制服，還有個黑人角色於移民局任職，利碧君猶疑了好久，要不要讓他頂著一頭爆炸頭髮型。「跟導演談了好久，他想突出這角色，我們卻不肯定移民局員工是否可以有爆炸頭，但我們不理了。有時要考據，不過考據後是跟歷史還是跟劇情去設計就是後話。可能電影好玩之處就在這裡，明知不一定符合現實，卻會這樣去改。」

融入是對細節的極致追求

觀眾一般只會留意劇情推進、人物角色是否到位，確實不會把服裝看得那麼細緻，利碧君卻告訴你，那是「對自己的要求」。這種要求其來有自，既是盡責的性格使然，亦是以前共事過的各崗位香港電影人身教言傳帶來的影響。「以前與徐克合作，現場試造型時，導演會叫演員到處走、轉個圈來看看。張叔平則叫演員抽支煙、喝杯茶，從日常動靜去察看造型適合與否。」

利碧君很謙遜，每事都提起其他人教過她什麼、其他人做得有多好。在她看來，劇組的最佳狀態建基於大家追求同樣的結果，尤其當中的美術指導與服裝指導更是關係密切。

「在外國有 Production Designer（美術指導）這樣的職位，下邊再分 Art Direction（美術）和 Costume Designer（服裝設計），服裝與場景關係密切。很多人試造型時只看服裝穿出來效果如何，其實一定要在現場看，才能看到整個畫面效果，而不只是單看一件衣服。」

像麥國強做的中華會館，單是地磚已有超過十種；在花樣方面，木拱門上有雕花，頂上有燒出來的鐵花，還不計別的裝飾。有一幕中華會館的戲份是這樣的：一群師傅與葉問圍著大圓枱而坐，紅木枱上有綠玻璃枱面，再往上是大吊燈的黃燈光，還有後方遠處神枱

兩邊垂下的紅布，所有細節都在互相呼應。利碧君說，作為服裝設計，整體畫面紅與綠的比例是多少都要計算，這樣就不會有誰的服裝跳了出來，「沒有花巧，就是這系列電影最合適的做法。」

安靜的小室內，阿君指著劇照——訴說拍檔做的場景細緻之處，比如有一幕是若男到小旅館找葉問談話，她說起旅館那面牆壁多豐富，單是牆紙就選了數種，而杯子、花瓶，甚或花瓶裡的花又怎樣互相對應……最後才三言兩語說起，原本給若男準備了深藍色外套與白色衣物，到了現場看過實景，就知道黃橙色外套更符合整個場景的氣氛。

小旅館裡的葉問不論白日黑夜，都是白色唐裝，讓人覺得當他獨自一人，或面對與兒子同齡的若男時，如同卸下了宗師的武裝，僅僅是一個患病且驟覺前路茫茫的父親。「葉問的世界只有武術，所以他只有那幾套衣服，他的世界不複雜，他的衣物也不可能太複雜。其實所有都關乎感覺，無論是對一個角色，還是角色與其他人、與場景的互動。到了現場還要再作出調整，打完燈感覺又不一樣，於是不停地調整。有時未必每個場景都可以提早看見，有些場景到了現場才陳設完，但與導演、美術一早談好主要的色調，一般不會相差太遠；也會帶多幾套服裝，現場定奪最適合的。」

《葉問》第三集裡，熊黛林所飾演的永成生命走到盡頭，阿君覺得作為女人，愈是這時，愈不想被別人看見自己的病容，因此永成的妝容亦多穿了嬌艷明亮的長衫，「考慮到角色張永成的性格，將我自己代入其中，若我快死了，在最後的時光，也想在丈夫面前留下最好的印象，這是她的尊嚴。原本我準備了一條用珊瑚紅布料做出來的長衫，到現場才知道麥國強用了同一種珊瑚紅牆紙，便馬上換了另一套。」阿君把不同場景裡牆壁的處理全記在心裡，她說起第四集李小龍的振藩國術館，一堵窄牆上竟有不同質感，全是人生活過的痕跡。

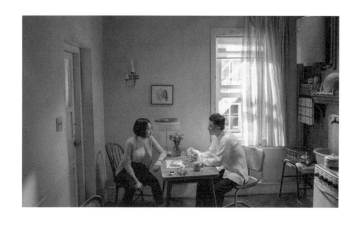

利碧君口中的融入除了配合環境，更重要是配合劇情。比如第一集裡任達華飾演的周清泉，在最艱難的日子依然維持體面，「他的性格是這樣，就算沒落，就算只有最後兩套西裝，也替換著穿，令自己看起來隆重一點。這是三十年代的人對自己與他人的尊重。」

低調專業　以服裝說故事

從一九九〇年第一套參與的電影《無敵幸福星》開始，利碧君便涉獵美術、服裝與化妝。在電影業二十九年，最初卻是誤打誤撞入行：「我不是讀服裝的，原本讀的是繪圖，在廣告公司做美術指導，誰知公司關門了，就輾轉入了行做服裝，還記得第一套戲是陳友做導演。後來公司再開戲，又介紹了我給陳顧方老師認識。」自此踏進電影圈接近三十年。問她下半生仍在電影圈嗎？她謙虛地說，自己在這行以外，什麼都不懂，「這個就是我的生活，我是一個說故事的人，一個以服裝說故事的人。」

跟她做訪問，深切感覺到其中一類香港電影人的特質——沉靜、專注幹實事，需要他給出意見的時候，就以專業回應。並沒有太多電影從業員被置於鎂光燈下，被圈外人留意，可他們就是日復日地來往於片場與自己的生活中。利碧君就是這樣，聲量不大，回答最平實的答案，亦不覺得自己做的有什麼了不起。其實她有多年古裝電影服裝指導經驗，最憑《西游伏妖篇》（二〇一七）獲得第三十七屆香港電影金像獎最佳服裝造型設計，但又口中最常出現的字是「配合」——就如她覺得當一切配合得恰好，就是劇組的最佳狀態。

她口中最常出現的字是「配合」——就如她覺得當一切配合得恰好，就是劇組的最佳狀態。劇本影響了她對電影整體氛圍的拿捏，她說起當年看完《無間道》（二〇〇二）劇本時，心裡覺得那些二人全部都很痛苦，便直覺地讓他們只穿黑白。「可電影裡不是有些人沒穿黑

白嗎?是呀,他們不是臥底世界的人,所以穿彩色。」這一切當然是為了令觀眾在不知不覺中進入戲劇的世界。有趣的是,交談久了,會在她的謙遜裡發現調皮的一面,像這時她又會補充,「觀眾或許不理解,但我自己喜歡。」好比《葉問》裡她很喜歡樊少皇的造型,「他是山賊,可以在他身上有多些變化,不會突兀。」

《葉問》系列更適合平實的服裝風格。一直有人跟她說起另一套葉問電影《一代宗師》,「這兩套電影始終不一樣,由劇情、拍攝風格到選角都不一樣,很難放在一起去對比。同行有時也會給意見,有些前輩叫我不要再接《葉問》了,因為服裝造型設計方面沒可能比阿叔(張叔平)做得好;有些同行又說極品已放在這裡,其他人都是徒勞無功。但我覺得接了一套電影,就是做好份內事,而非與他人比較。」

可是準備得再多,卻不保證出來的成果必然更好。「若你問我最滿意哪套電影,其實很難回答,好像不管怎麼做也不夠好。很多事情在未開拍時是無法預料的,只有一直拍一直摸索,直到拍完後回頭看才知道,若果當時這般處理就好了。」一如利碧君所言,一套電影裡每個崗位早纏繞在一起,由導演、美術、道具、燈光、服裝到演員,互相配合著創造出新的軌跡,一切既在規劃內,又無法被完全規劃。

「電影拍完了就是拍完了,再去想當時怎樣怎樣,亦回不去了,這是電影的限制。」

利碧君說:「但在限制裡工作,有突破規限的創意,是我喜歡這行的原因。」

在規限裡成長　懂得珍惜資源

有說一九八三至一九九六年是香港電影的黃金時代,在這十三年間,共拍了

一千五百二十五套影片，平均每年超過一百套。利碧君就是在黃金時代的中間一九九〇年入行的，因此經歷過最多戲種的時代，也曾在最短時間、最少資源的情況下去做好一件事。

「電影是，你要盡力認真去做，但不保證一切。電影不能個人主義，亦不能以為盡了力就會有好效果。王晶教過我一樣很重要的事情：你有一塊錢，能做出一塊半的效果就很厲害。做這行有時間的規限、有預算的規限，大家都在規限裡做事，有時變相逼自己思考更多。」她曾接過一套電影，上一任服裝指導把預算都用完了，她接手時面對零預算的狀況，但電影快開拍了，服裝一定要做出來，她就跑到倉庫裡找舊服裝，再找個裁縫日改夜改。

難怪執行監製彭玉琳總說她是最好的服裝指導，總會想著方法來配合劇組。由第一集開始，她就提醒利碧君，不要特別在意經費，把想做的說出來，讓她去想法子分配資源。

可是無限的資源未必是利碧君最想要的，一如她說其實很多行家寧願在有限資源去發展，因為人總是貪心的，有了無限資源，又會覺得自己做的不夠好。「我喜歡有規限，我是在規限裡成長，在有限的資源裡發揮自己無限想像。你要去爭取、去利用，才會珍惜得來不易的資源，珍惜每一次可以用服裝說故事的時光。」

利碧君用衣服去建立電影裡的世界。最後忍不住問她，在她眼中，電影裡的世界是怎樣的呢？

「電影是脫離現實的事情，無論是看電影的觀眾、製作電影的工作人員，都會在或此或彼的時刻裡有脫離現實、活在另一個世界的錯覺。我作為局中人，一直在製作電影中的世界，一直知道那不是真的，也會在突然間，感到與葉問在一起、與各種角色在一起，就是有那麼一刻，進入了他們的世界，認同了他們。」

或許就是這樣與戲中角色同在的一刻，讓她一直對自己的崗位莫失莫忘。

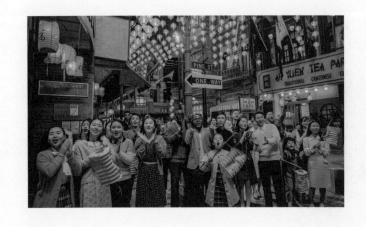

葉問 完結篇

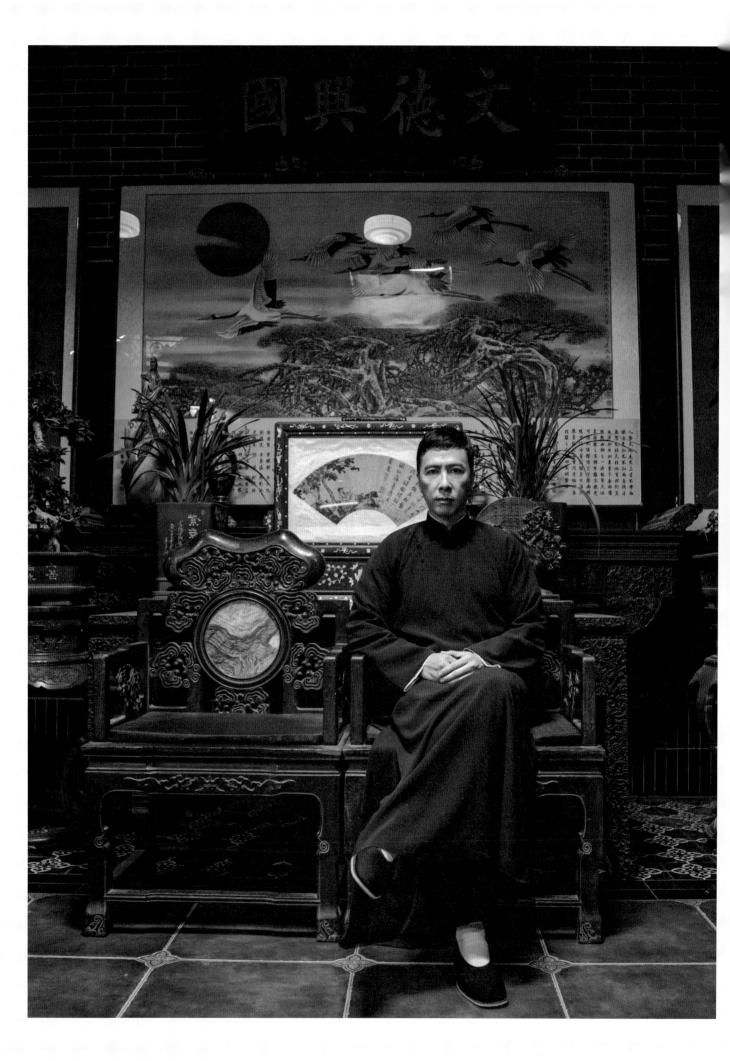

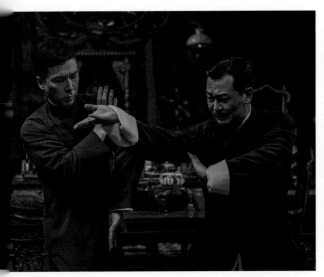
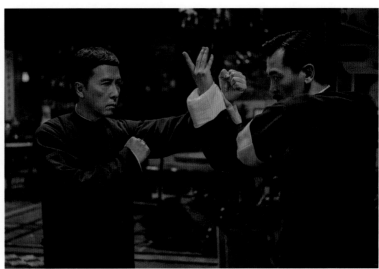

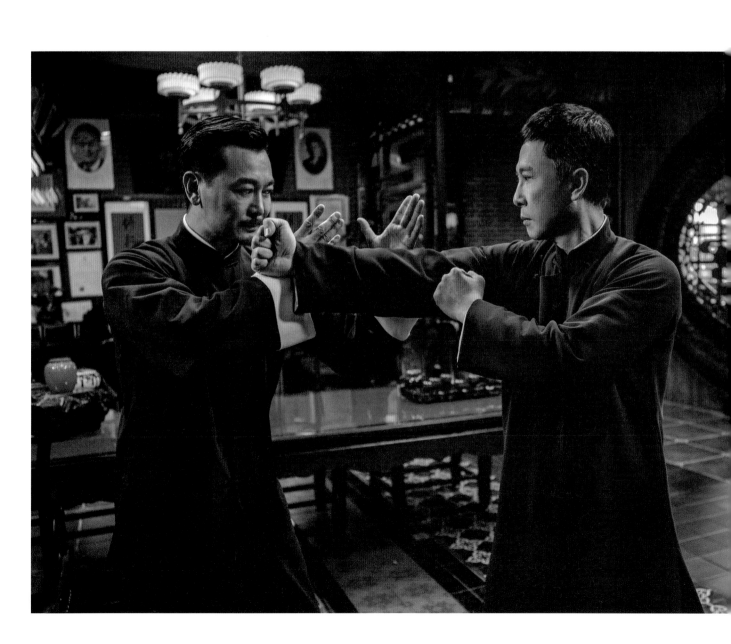

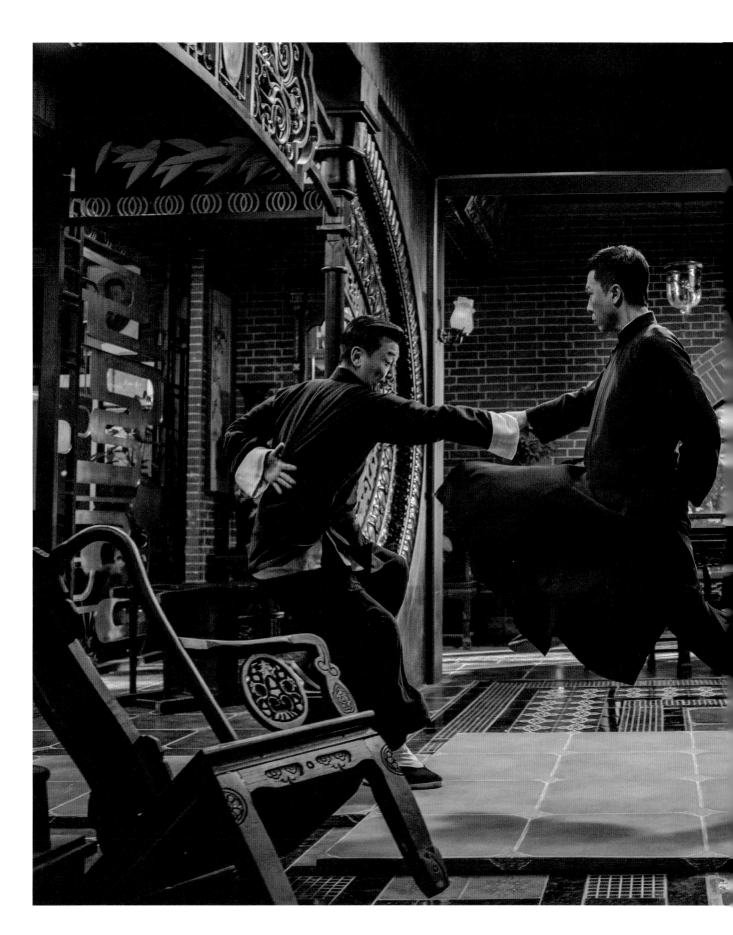

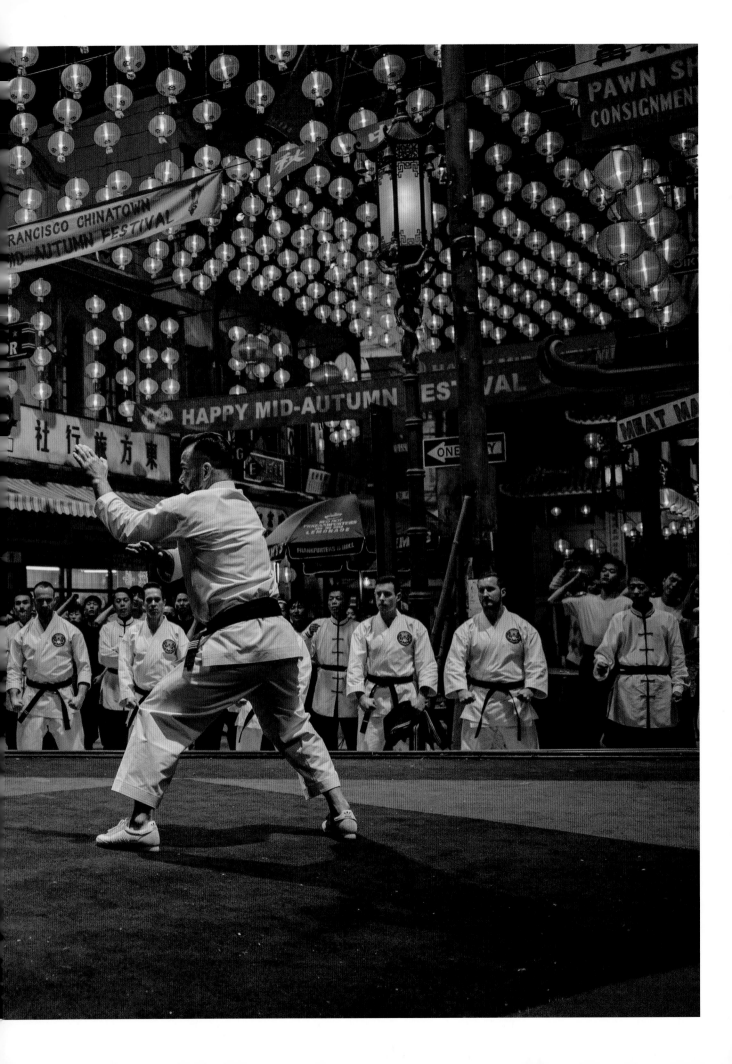

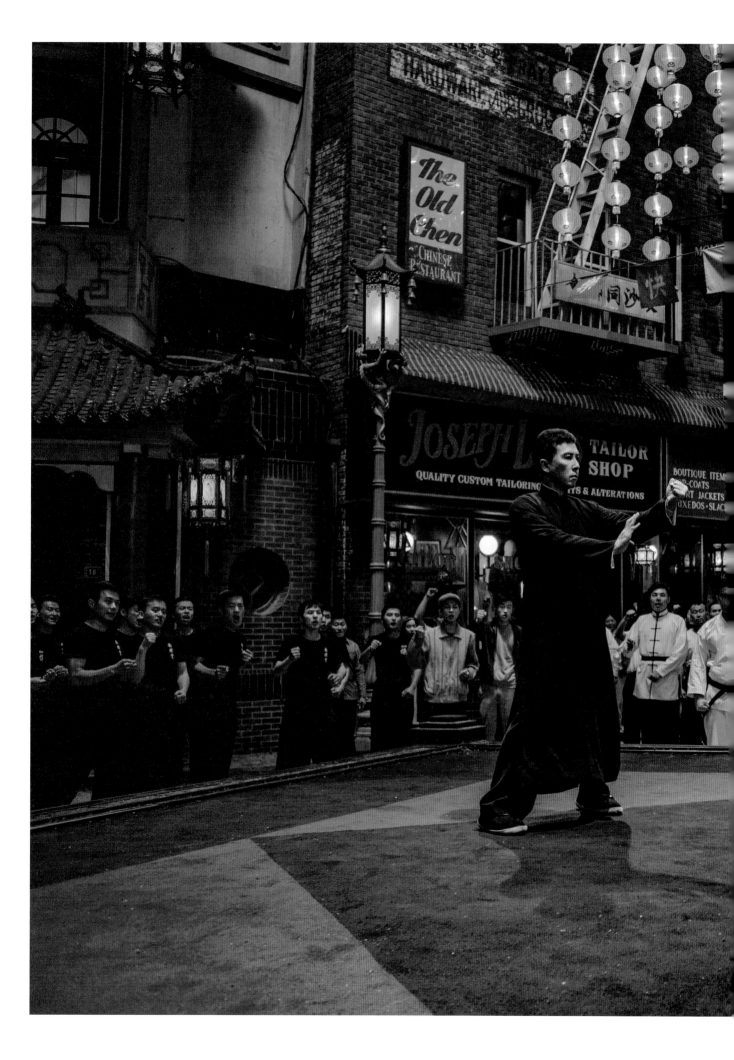

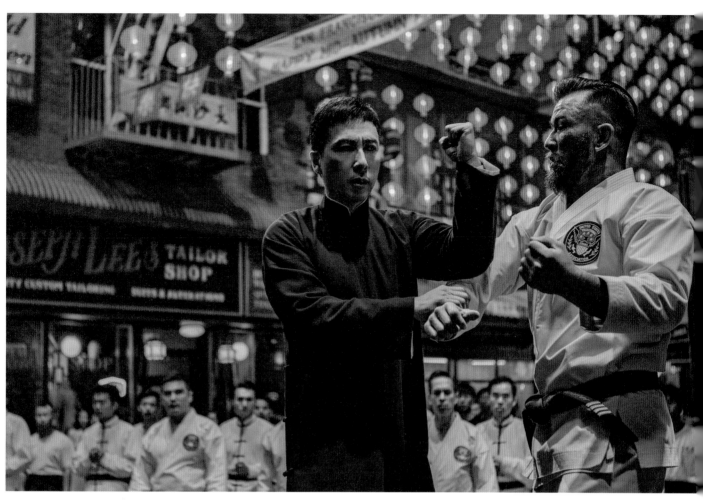

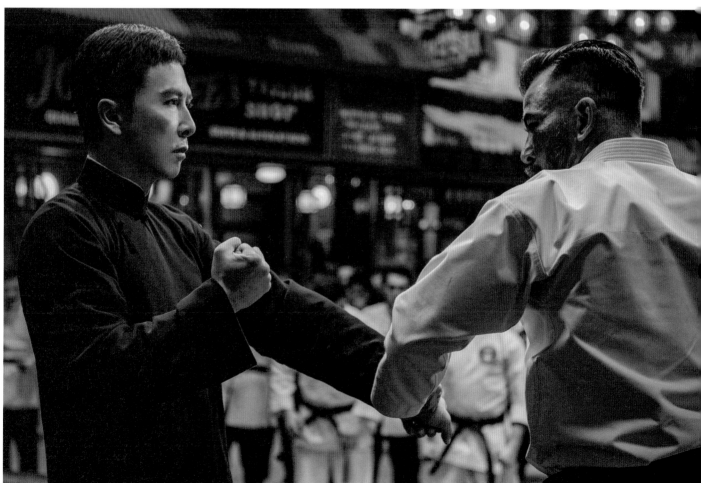

其實

外國的月亮

，也不是特別圓。

只要有

自信，不管到哪裡也是一樣。

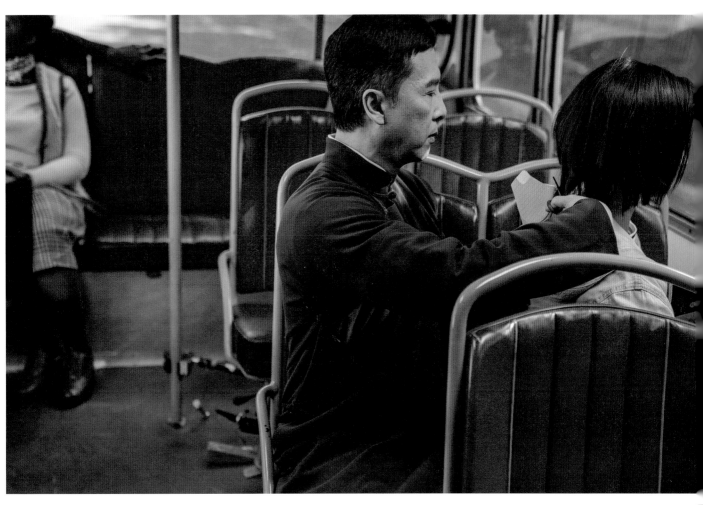

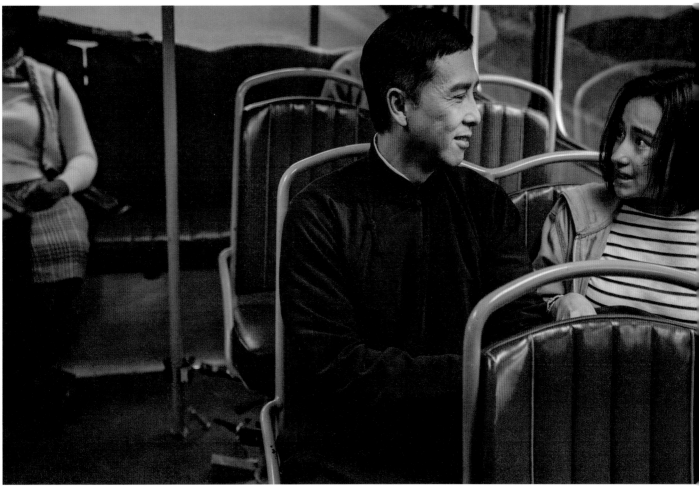

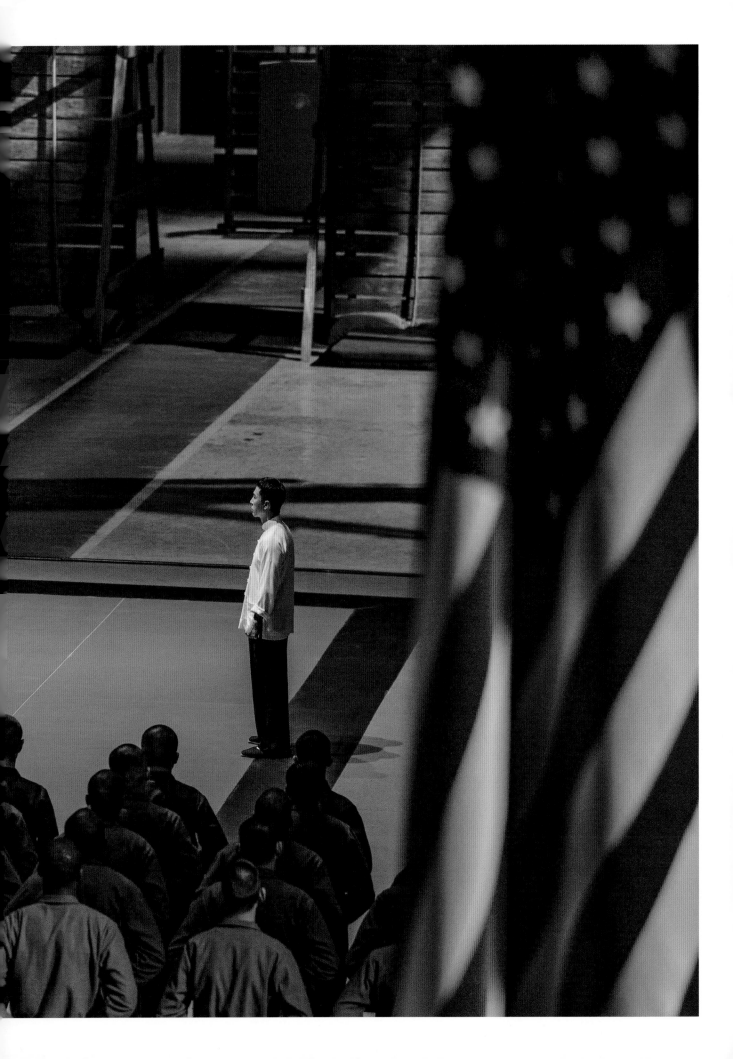

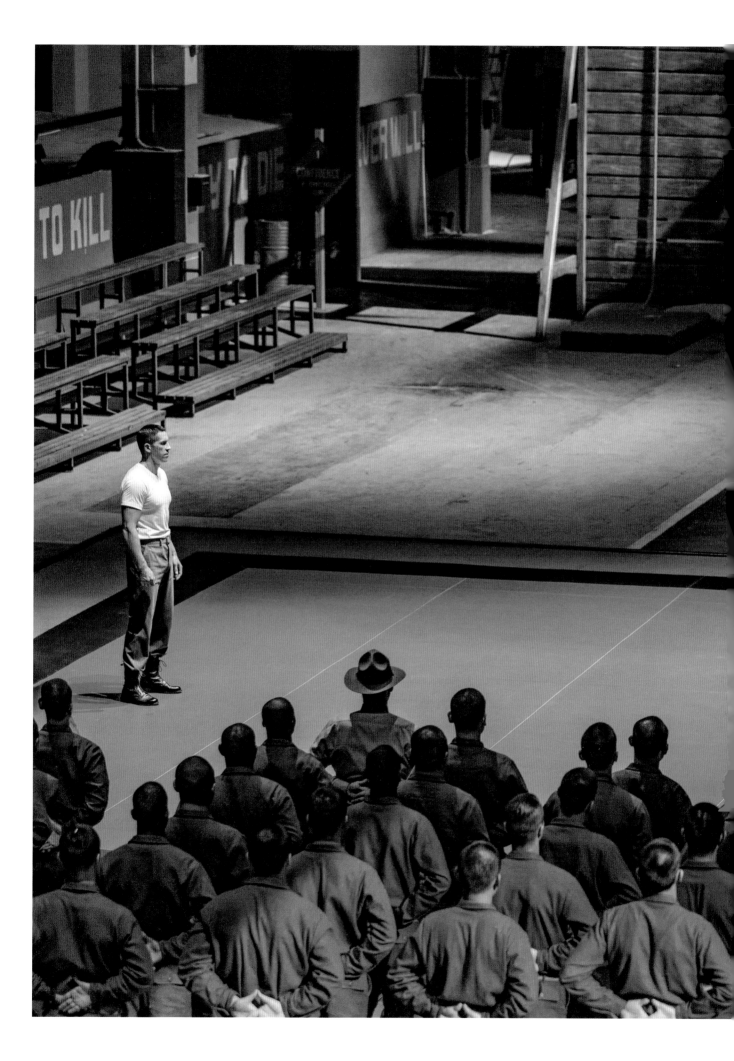

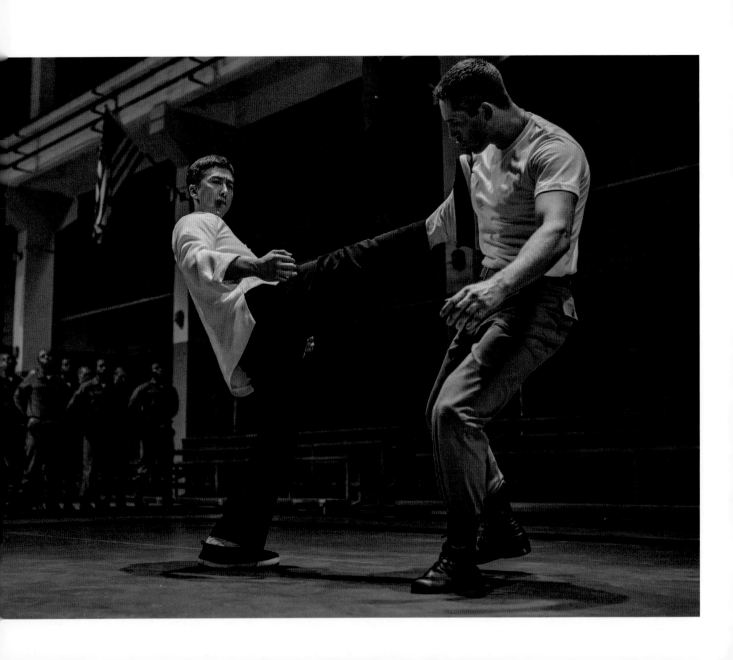

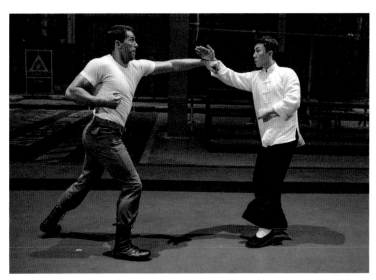 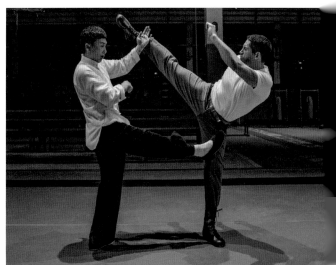

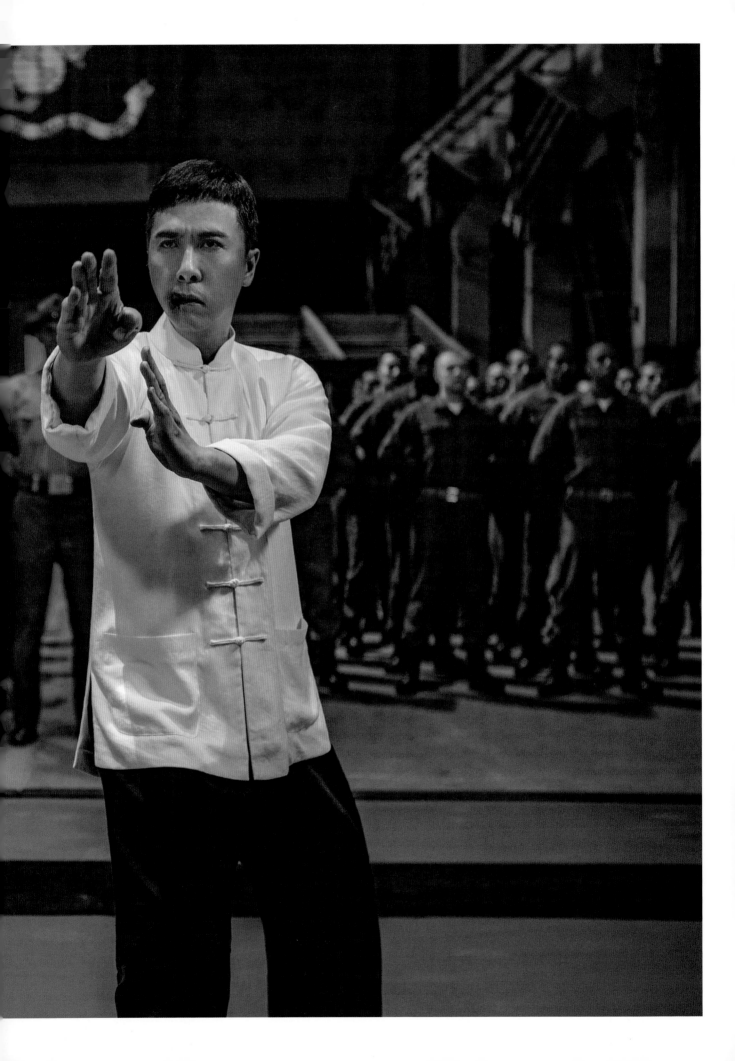

武之初心。

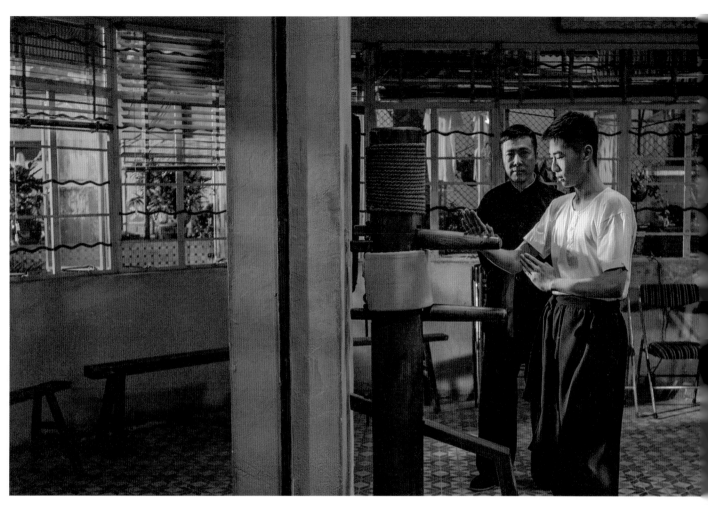

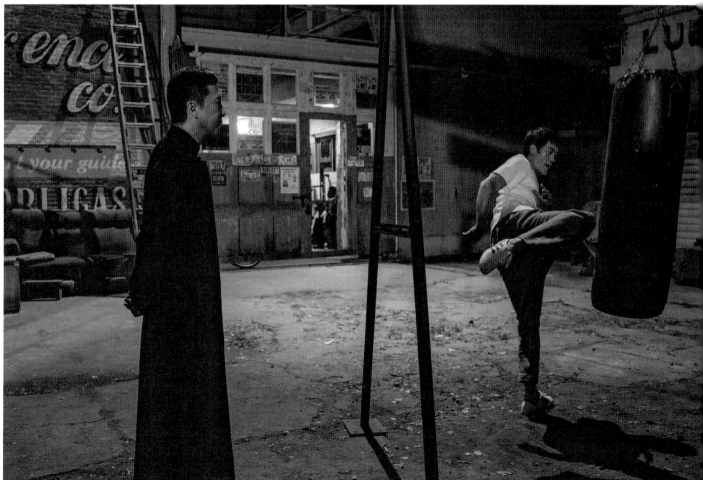

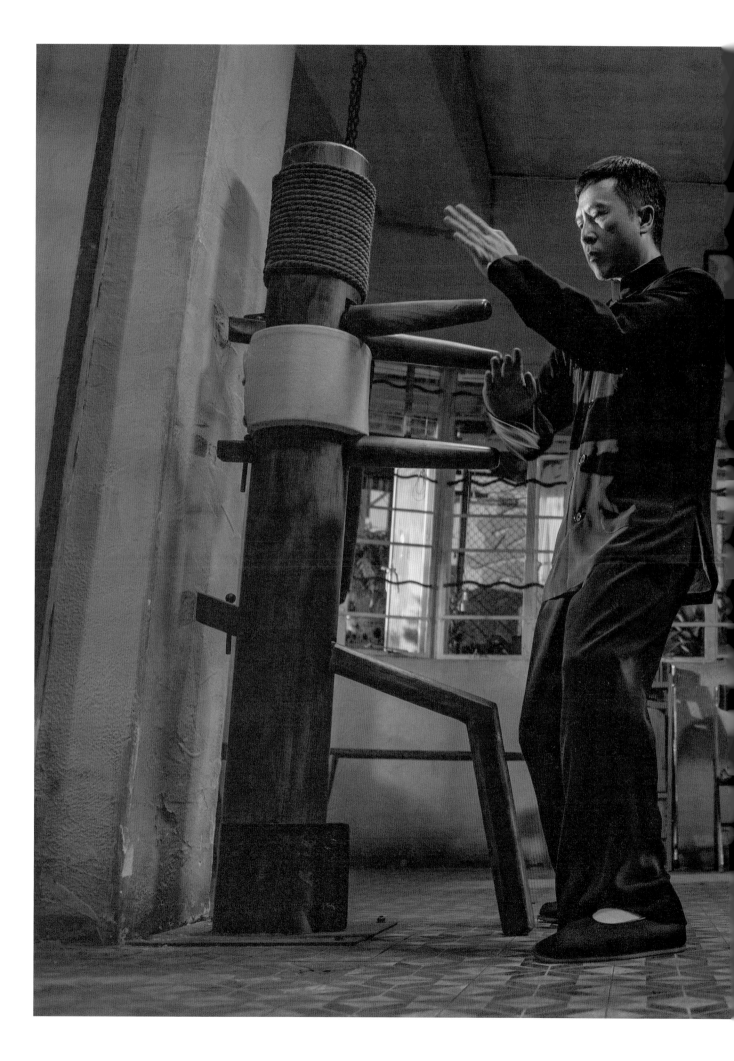

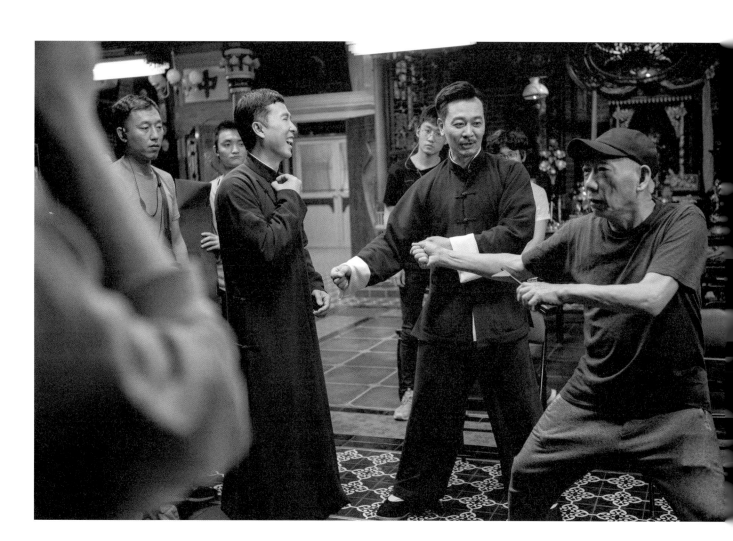

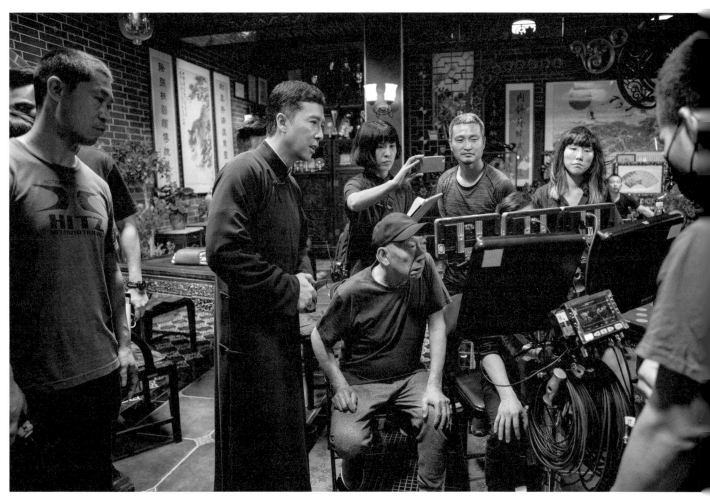
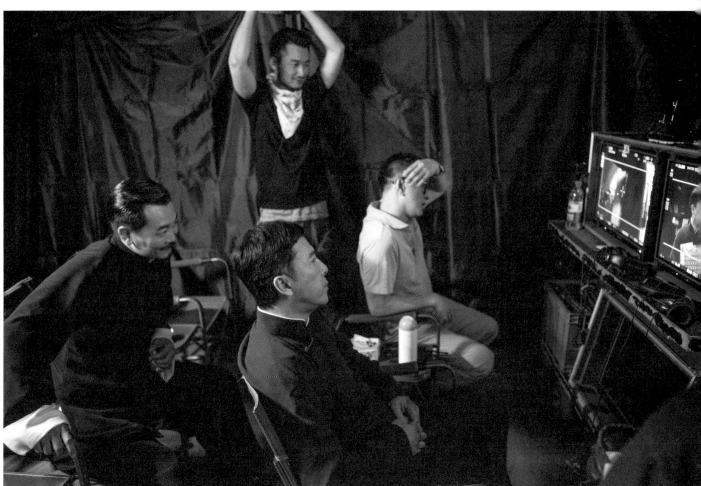

甄子丹‧葉問電影回顧

責任編輯　　趙寅

書籍設計　　麥綮桁、楊人碩／MAKKAIHANG DESIGN

策劃　　　　東方影業出品有限公司

統籌　　　　子彈創作電影有限公司

作者　　　　太初工作室、陸明敏

協力　　　　吳寶茵、鄧愷琳

出版　　　　三聯書店《香港》有限公司
　　　　　　香港北角英皇道四九九號北角工業大廈二十樓

香港發行　　香港聯合書刊物流有限公司
　　　　　　香港新界大埔汀麗路三十六號三樓

印刷　　　　美雅印刷製本有限公司
　　　　　　香港九龍觀塘榮業街六號四樓A室

版次　　　　二〇一九年十二月香港第一版第一次印刷

規格　　　　十六開（二一〇毫米×二八〇毫米）二四八面

國際書號　　ISBN 978-962-04-4571-2（平裝）／ ISBN 978-962-04-4586-6（精裝）

三聯書店
http://jointpublishing.com

JPBooks.Plus
http://jpbooks.plus